명화잡사

일러두기

1. 맞춤법과 외래어 표기는 국립국어원의 용례를 따랐으나 국내에서 이미 굳어진 인명과 지명,
 용어의 경우는 익숙한 표기를 썼습니다.
2. 도서명과 신문명, 잡지명은 ◇, 그림 제목은 ◇로 표시했습니다.
3. 그림 정보는 본문에 화가 이름, 제목, 연도, 소장처 순으로 기재했고 정보가 부족하거나 확인
 이 어려운 부분은 기재하지 않았습니다.

세상에서 가장 아름다운 명화에 담긴
은밀하고 사적인 15가지 스캔들

명화잡사

김태진 지음

오아시스
Oasis

머리로 믿는 것은
눈으로 보는 것을 이길 수 없다

모든 존재에는
자신의 역사가 있다.
_ 하이데거

'감각' 그리고 '지식'. 세상을 살아갈 때 꼭 필요한 것들이다. 그런데 이 둘은 종종 어긋난다. 해가 뜨고 지는 일을 생각해 보자. 감각에 따르면 해는 동쪽에서 떠서 서쪽으로 진다. 우리 눈에는 내가 디딘 땅은 가만히 있고 하늘이 돌아가는 것처럼 보인다. 하지만 과학 시간에 우리는 이것이 감각의 오류이며, 실제로 도는 것은 하늘이 아니라 지구라고 배웠다. 그 뒤로 우리는 지동설을 객관적 지식이라고 믿으며 살아간다.

하지만 일상에서 과학을 떠올릴 때가 얼마나 있을까? 삶으로 돌아오면 해는 어김없이 동쪽에서 뜨고 하늘을 가로질러 서쪽으로 진다. 이렇듯 머리로 믿는 것은 눈으로 보는 것을 이길 수 없다. 삶은 철저하게 주관으로 살아 내는 것이기 때문이다.

이는 역사의 경우도 마찬가지다. 우리는 학교에서 역사를 배운다.

그러면서 내가 태어나기 이전부터 있었고, 내가 사라진 뒤에도 계속 이어질 역사가 있음을 의심하지 않는다. 역사는 이처럼 나와 무관하게 본래부터 존재했던 객관적인 것이다. 이상한 게 하나 있다면, 내 삶도 역사의 일부라는 점이다.

하지만 역사의 일부를 살아가고 있는 나는 현재진행형인 역사를 온전히 체험할 도리가 없다. 혁명 같은 엄청난 사건이 벌어져야 역사의 물결이 내 곁을 스쳐 지나가고 있다는 사실을 어렴풋이 느낄 수 있을 뿐이다. 더군다나 그렇게 역사의 흐름을 잠시 느낀다 한들, 지금의 나는 그 의미를 깨닫기 어렵다. 한참의 시간이 지나 지식으로 정리되고 나서야 역사의 의미는 드러난다. 이렇듯 내 삶과 객관적인 역사는 겉돈다. 그 누구도 역사를 실시간으로 살아갈 수는 없는 셈이다.

한편 내 삶에는 또 다른 역사가 있다. 내 개인사이며 먼 훗날 생애라고 불릴 역사, 즉 삶이다. 삶은 오직 감각으로 체험되기에 지식이 끼어들 틈이 없다. 눈을 뜨면 시야가 열리는 것처럼, 의식의 지평에서 펼쳐지는 이 역사는 주관적인 역사라고도 한다. 주관적인 역사는 객관적인 역사와는 너무나 다르다. 객관적인 역사에서는 군더더기가 과감히 버려지고 원인이 결과로 이어진다. 마치 포장도로처럼 넓고 곧게 뻗은 길이다.

그런데 나만의 역사, 즉 주관적인 역사는 어떤가? 그 길에는 직선구간이 없다. 미로와 같은 좁은 골목길을 돌아 가는가 하면 바위투성이의 구불구불한 산길을 넘어가야 한다. 어디로 이어질지 확신할 수도 없다. 상황에 맞춰, 혹은 생각한 대로 그저 앞으로 나아갈 뿐이다.

명화잡사

그럼에도 불구하고 주관적인 역사는 그 무엇과도 바꿀 수 없이 소중하다. 내가 온전히 체험할 수 있는 유일한 역사라는 이유도 있지만 그보다 더 중요한 건 그 안에 가장 진실된 내가 있기 때문이다. 내 욕망과 감정, 생각 들로 가득 찬 삶이라는 이름의 역사는 그 누구도 대신 살아 줄 수 없는 역사이다.

그렇다면 개인에게 의미 있는 건 오직 주관적인 역사뿐일까? 그렇지는 않다. 주관적인 역사도 언젠가는 객관적인 역사와 만나야 한다. 그 시기는 삶을 돌아보는 게 가능한 나이쯤이 적당할 것이다. 주관적인 역사에 아쉬운 점이 있다면 그것은 군더더기가 많고 혼돈스러워 그 의미를 알기 어렵다는 점이다. 이럴 땐 객관적인 역사의 도움이 필요하다. 충분한 시간이 지나면 객관적인 역사는 내가 지나온 시대를 선명히 보여준다. 그리고 여기에 개인의 역사를 겹쳐 놓으면, 나의 욕망과 감정, 생각 들이 일순 희미해지면서 내 앞에 펼쳐졌던 세상이 보인다. '아, 나는 이런 시대를 살았구나…' '그때의 난 그런 선택을 할 수밖에 없었겠구나…'라고 말할 수 있을 때, 비로소 나는 스스로를 입체적으로 바라볼 수 있다.

명화 속에 담긴 잡스러운 역사

아트인문학을 세상에 처음 선보인 지 벌써 10년의 세월이 흘렀다. 그간 많은 명화를 소개해 왔는데, 그러면서 나눈 이야기의 상당

부분은 다름 아닌 역사였다. 명화는 그 자체로 역사책이기 때문이다. 절대왕정을 설명하는 데 루이 14세의 초상화보다 더 좋은 교재가 있을까? 이렇듯 미술은 우리를 역사의 한 순간으로 이끈다.

언제나 예술 이야기를 더 많은 분들과 나누고 싶었는데, 이번 기회에 많은 분들이 특별히 좋아해 주었던 이야기들을 한 권의 책으로 묶게 되었다. 제목이 《명화잡사》인 이유는 '잡사'라는 단어만큼 이 책의 성격을 잘 보여주는 단어가 없었기 때문이다.

잡사雜史의 사전적 정의는 '민간에 전하는 체재를 갖추지 못한 역사책'이다. 이 책에서는 '잡스러운 역사'라는 의미로 사용했다. 도기로 치면 막사발과 같다. 투박하고 여기저기 찌그러진 모습의 막사발은 고고한 기품을 자랑하는 백자와는 분위기가 너무나 다르지만, 편안함과 자유로움을 느끼게 하면서도 독특한 멋이 있다.

역사에서 잡스러움을 찾자면 당연히 주관적인 역사 쪽일 것이다. 인간을 소우주로 말하듯 명화도 하나의 작은 우주다. 그 안에는 시대가 있고 세상이 있으며 또한 자신의 삶을 치열하게 살아간 한 사람이 있다. 바로 명화 속 주인공이다. 《명화잡사》는 이때 돋보기를 꺼낸다. 그림 속 인물의 가장 내밀한 곳까지 들어가 그의 주관적인 역사를 들여다보기 위함이다. 여기서 《명화잡사》만의 새로운 미술감상법이 등장하는데, 이는 이어지는 '읽기 전에: 《명화잡사》만의 특별한 그림 감상법'에서 자세히 소개할 것이다.

주관적인 역사는 그 자체로 생생한 드라마다. 이 드라마 속에서 주인공은 결코 이상적 인간이 아니다. 포장을 벗기고 가면을 열어젖히

면 지극히 현실적인 인간이 모습을 드러낸다. 사사롭고, 자질구레한 일에 연연하고, 비합리적인 생각에 휘둘리는 그런 인간이다. 여러 사건에 휘말린 그에게는 날것 그대로의 욕망이 꿈틀거린다. 이러한 욕망의 드라마가 바로 《명화잡사》에서 말하는 잡스러움이다. 한 욕망이 다른 욕망과 부딪치고 뒤섞일 때, 역사의 수레바퀴는 삐걱거리며 앞으로 굴러간다. 이렇게 보면 역사를 만들어 가는 건 분명 사람이다.

그런데 역사는 그리 단순하지 않다. 전적으로 사람이 만들어 가는 것 같다가도 어떨 때는 사람과 무관하게 자기 혼자 흘러가는 것처럼 보인다. 이것이 바로 역사가 가진 두 얼굴이다. 이를 확인하려면 돋보기를 내려놓고 뒤로 한참 물러서야 한다. 그리고는 마치 익숙한 동네를 산 위에서 내려다보는 것처럼 인물이나 사건을 차분히 조망해 보아야 한다. 그러면 드라마처럼 보이던 역사가 점차 도도한 강물처럼 변해 간다. 이 강물에는 무수한 개울과 지류에서 모여든 물줄기들이 합쳐진다. 시대와 시대가 이어지며 다양한 인물과 사건, 사고들이 마치 새끼줄 꼬듯 뒤엉키는 것이다.

이 흐름에서 보면 명화 속 주인공들은 예외 없이 거침없는 물살에 휩쓸려 있다. 인간의 힘으로 아무리 안간힘을 쓰고 몸부림을 쳐도 그 흐름을 막아서거나 물줄기를 돌릴 수는 없다. 역사적 인물이라 해도 이들의 개인사는 장구한 역사 앞에서 너무도 미약하고 초라하게만 보인다. 이 도도한 강물이 바로 잡사에서 '잡'과 짝을 이루는 '사', 즉 객관적인 역사다.

'잡'과 '사'가 만나는 곳, 인문학 카페

명화 속에서 만나게 되는 드라마와 강물, 혹은 잡스러움과 역사. 《명화잡사》에는 각각의 꼭지마다 생생한 드라마가 펼쳐진다. 사랑의 욕망은 집착과 이별로 이어지고, 권력의 욕망은 투쟁과 죽음으로 이어진다. 한 개인의 신앙과 이념은 광기로 치닫고 학살로 이어진다. 이 잡스러움을 묶어 주고 정돈해 줄 수 있는 것은 다름아닌 객관적인 역사다.

《명화잡사》는 총 4개의 장으로 구성되었는데 각 장이 마무리될 때마다 '인문학 카페'라는 코너를 두었다. 이 코너에서는 드라마와 강물이 만난다. 먼저 하나의 시대가 어떻게 굽이쳐 흘러갔는지 살펴본 다음, 이러한 역사의 흐름 위에 명화 속 주인공들을 한 사람, 한 사람 얹어 볼 것이다. 이때 주인공의 희로애락, 그 모든 순간이 하나의 점처럼 집약되어 역사의 흐름 위에 박히는 게 느껴질 것이다. 그 모습은 마치 강물 위에 반짝이는 한 알의 윤슬과도 같다. 삶을 집약한 것이니만큼 드라마가 극적일수록 윤슬은 더욱 찬란하게 반짝이리라.

그런데 과연 윤슬이 강물을 벗어나 존재할 수 있을까? 그 찬란한 빛도 오직 물에 의지해 생겨난 것이다. 이 지점에 이르면 명화 속 주인공들에게 주어진 어떤 운명 같은 것이 느껴지며 이러한 생각에 이르게 된다.

'마치 체스판 위에서 움직여지는 장기말처럼,

이들은 주어진 대로 그렇게 살아갈 수밖에 없었겠구나….'

'인문학 카페'는 여기에서 끝나지 않는다. 마무리를 위해 시점을 다시 뒤로, 더 뒤로 물릴 것이다. 그야말로 아주 높은 산에서 대지를 내려다보는 것처럼, 혹은 기구를 타고 세상을 내려다보는 것처럼 넓고 넓은 시야를 가져 보는 것이다. 그러면 점점 작아지던 인간은 마침내 티끌처럼 느껴진다. 명화도 사라지고 주인공도 모두 사라진다. 그러면 정말 거시적인 역사만이, 오직 자기 갈 길을 묵묵히 가는 거대한 역사의 흐름만이 남는다.

모든 것이 비워진 그 끝에 서면 어떨까? 삶을 조금은 다르게 바라볼 수 있게 될까? 사사롭고 자질구레한 일들과 비합리적인 생각에 연연하는 일상에서 벗어나 내 주관의 지평을 조금이라도 더 넓힐 수 있을까?

《명화잡사》라는 제목에 대한 설명이 제법 길었다. '들여다보기'와 '멀리 물러서서 보기'. 잡사는 이러한 두 개의 시선을 하나로 합치는 작업이다. 이러한 잡사의 형식으로 보았을 때 한편의 명화는 어떻게 다가올까? 작품부터 보고 싶은 마음이 앞서지만 잠시 미루고, 그림 보는 법에서부터 시작하려 한다. '물러서서 보기'에 앞서 '명화 들여다보기'를 해야 하는데 그러려면 몇 가지 미리 알아 둘 게 있어서다.

멈춰 세운 시간을
다시 흐르게 하는 마법

화가의 마법이 시간을
붙드는 것이라면
관람자의 마법은 그 시간을
다시 흐르게 하는 것이다.

화가는 어떤 순간을 포착한다. 이 과정에서 특별한 마법을 선보이는데, 바로 시간을 붙드는 마법이다. 분명 붓을 놀리던 당시 눈앞에서는 시간이 흐르고 있었을 것이다. 그런데 캔버스 위로 그의 손길이 무수히 지나간 다음, 물감이 완전히 굳어버리면 시간도 함께 멈춘다. 화가들은 이 놀라운 일을 아무렇지도 않게 해낸다. 그리고 인류는 그림을 그리기 시작한 이래 이 일에서만큼은 실패한 적이 없다.

왜 명화 앞에 서면 막막해질까?

화가의 이러한 마법 덕분일 것이다. 루브르 같은 고전 미술관에 들어서면 우리는 과거로 시간 여행을 할 수 있다. 폭이 10미터에 육

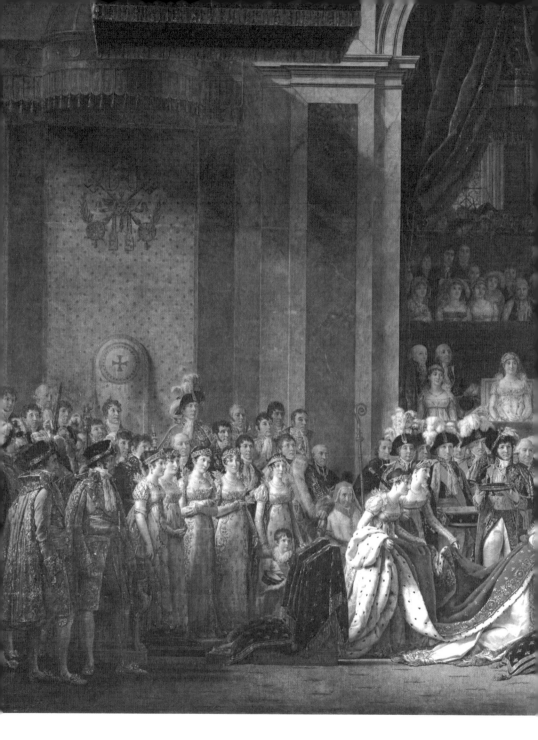

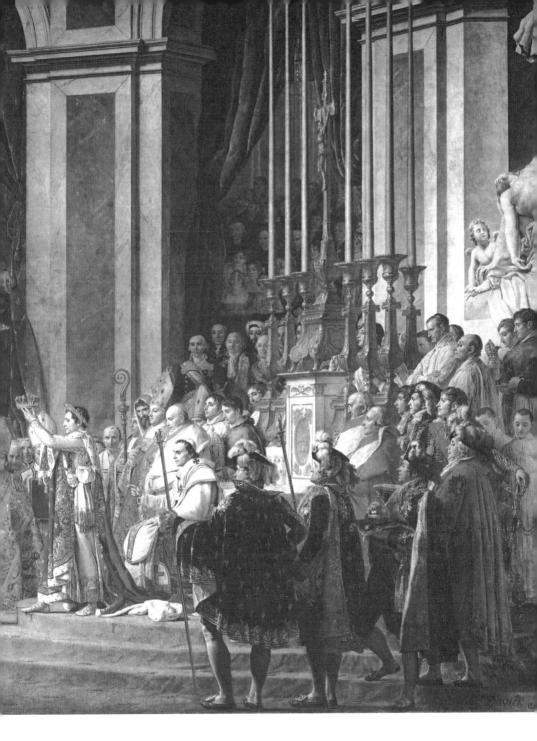

자크 루이 다비드, 〈나폴레옹의 대관식〉, 1805~1807, 루브르 박물관.

박하는 이 거대한 작품 앞에 서 보자. 그 순간 무려 200년이 넘는 세월을 거슬러 올라가게 된다. 그 시간의 무게만큼이나 실물로 보는 원작에서 뿜어져 나오는 아우라는 대단하다. 그것은 누구나 느낄 수 있다.

그런데 문제는 그다음이다. 작품을 찬찬히 살펴보는 이들은 의외로 드물다. 대부분 인증샷을 찍고 돌아선다. 자주 오지 않는 기회가 아닌가. 어쩌면 일생의 단 한 번뿐인 기회일지도 모르는데 감상이 너무나 빨리, 허무하게 끝나버린다. 이렇게 되는 이유는 분명하다.

우리는 아는 만큼 볼 수 있다.

커피도 아는 사람이 더 즐기는 법이고, 축구도 아는 사람이 더 몰두한다. 아는 것이 없다면 막상 유명한 그림 앞에 선다 해도 막막할 뿐이다. 그래서 보고 있어도 보는 게 아닌, 아쉬운 일이 벌어진다. 그러다 보니 여행을 갈 때, 특히 유럽으로 갈 때 미술 공부는 필수가 되었다. 알고 갔을 때 얼마나 다른 여행이 되는지 그 경험담이 널리 공유되었기 때문이다.

그런데 미술을 공부하는 방식에 대해 생각해 볼 지점이 있다. 누구나 처음에는 교과서적인 공부에서 시작한다. 유명한 화가와 그의 주요 작품에 대해 정리된 내용을 찾아보며 기억하는 것인데, 이런 공부의 장점은 쉽고 빠르다는 것이다. 그리고 효과도 확실하다. 꼭 봐야 할 작품에 대해 미리 숙지한 뒤 미술관을 둘러보면 그 만족도가 달라

진다.

하지만 교과서적인 지식은 금방 한계를 드러낸다. 겉핥기식으로 얄팍하게 요약했기 때문에 작품과 마주해도 몇 가지의 지식을 떠올리고 나면 끝이다. 시선은 액자 주변을 맴돌 뿐 작품 속으로 뚫고 들어가지 못한다. 가볍게 둘러보는 작품들이라면 상관없겠지만 문제는 명화와 마주할 때다. 보고 있으면서도 여전히 많은 것을 보지 못한 듯한 느낌이랄까? 다시 막막함이 밀려온다. 공부를 어느 정도 했음에도 작품을 두고 돌아서는 발걸음에 미련이 짙게 남는 것은 이 때문이다.

이야기가 불러일으키는 상상력

그렇다면 한 편의 명화를 제대로 감상하기 위해 무엇을 해야 하는가? 여기에 정답은 없겠지만 새롭고 효과적인 방법을 하나 제안하려 한다. 그건 바로 작품에 푹 빠져드는 것이다. 작품에 빠져든다는 말은 곧 상상력을 발휘해 내가 그림 속 장면에 들어간 것처럼 느껴보자는 뜻이다. 누구나 처음 들으면 '그게 뭐지?' 싶으면서 어렵게만 느껴질 것이다. 하지만 막상 해 보면 그리 어렵지 않다.

이때 상상력이 발휘되기 위해 꼭 필요한 것이 바로 이야기다. 우리가 소설이나 영화를 통해 접하게 되는 그런 이야기들 말이다. 이야기가 흥미진진할수록 우리는 더 쉽게 캔버스 속 세상을 체험할 수 있

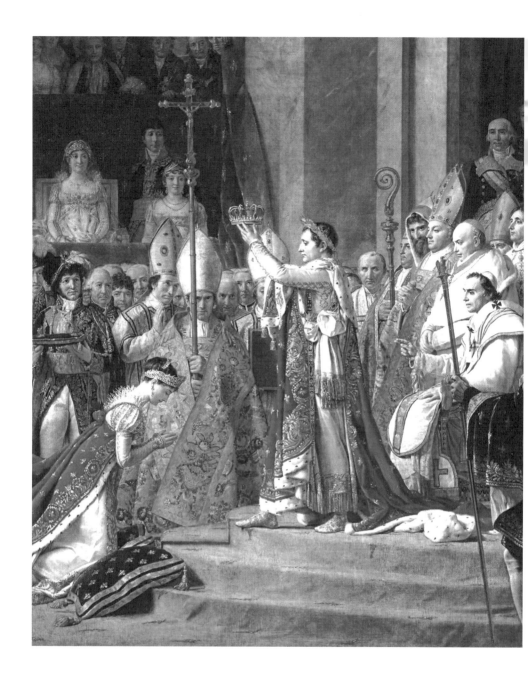

명화잡사

다. 이 작품 〈나폴레옹의 대관식〉을 예로 들어보자. 나폴레옹의 이야기를 많이 알고 있는 사람이라면 그림 속 장소가 어디인지도 이미 알고 있을 것이다. 바로 파리 한복판의 노트르담 대성당이다. 여기서 상상력이 발휘되면 어떻게 될까? 나폴레옹에게 시선을 두고 있다가 어느새 성당 내부로 훅 들어온 느낌을 받게 될 것이다.

소설이나 영화로 나폴레옹의 생애까지 생생하게 접해 본 사람이라면 저 제단 위에 흐르는 팽팽한 긴장감을 모를 수 없다. 나폴레옹 바로 뒤에 앉은 교황 비오 7세를 보자. 그는 오른손을 들어 축복을 내린다. 하지만 그는 이런 동작을 한 적이 없다. 오히려 불쾌함과 분노를 삭이고 있었다. 나폴레옹이 파리까지 자신을 불러 놓고는 철저하게 들러리 역할만 맡겼기 때문이다. 등 뒤로 불만 가득한 이들의 시선을 느끼며 나폴레옹은 일부러 더 천천히 대관식을 진행한다. 승리감을 만끽하려는 것이다.

이러한 상상을 한 번이라도 제대로 체험한다면 누구나 그 현실감에 놀라지 않을 수 없다. 마치 그림 속에서 시간이 다시 흐르는 듯한 기분이 든다. 물감이 굳어 버린 캔버스가 순식간에 사라지고, 그림 안에 멈춰 있던 시간이 다시 흐른다니… 이 또한 마법 같은 일이 아닐 수 없다.

앞서 시간을 붙드는 것이 화가의 마법이라 했었다. 그 붙들린 시간을 다시 흐르게 하는 것이니 이번엔 관람자의 마법이라 불러야 할 것이다. 이 마법에 걸렸다가 깨어나면 잠깐 같은데 시간은 어느새 훌쩍 지나가 있다. 작품 속 인물들이 살아나듯 한 명 한 명 눈에 들어오

니 한참이나 그림 속 세상에 머물러 있어야 했던 것이다. 그 순간에는 그림을 그리던 화가의 생각까지도 따라잡게 될 때가 있다. 교황의 손동작처럼 '이 부분에선 이런 고심을 하며 그렸겠구나…' 하는 식으로 그의 고민이 짐작된다.

명화, 생생하게 들여다보기

새로운 감상법을 알게 되었으니 이제 실행에 옮길 차례다. 이 책 《명화잡사》는 이러한 감상법을 자연스럽게 경험할 수 있도록 구성되었다.

1. 꼭지마다 첫머리에는 명화가 등장하고, 바로 오른쪽에는 한 페이지의 작품 해설이 있다. 이 코너는 작품에 대한 일반적인 해설이 아니다. 그림에 대한 지식은 다루지 않는다. 그저 그려진 것들을 하나하나 눈의 감각으로 담아 둘 것이다.
2. 그다음 페이지로 넘어가면 그림에 담긴 이야기가 이어진다. 그림 속 등장인물에 대한 이야기일 수도 있고 화가 자신의 이야기일 수도 있으며 두 가지가 뒤섞인 이야기일 수도 있다. 이야기는 명화 속 주인공의 주관적인 역사에서 가장 중요한 부분으로 골랐다.
3. 이를 통해 이야기-드라마를 알게 되었다면 그다음 해야 할 일이 남았다. 그건 각 장의 첫머리로 돌아와 작품 해설을 다시 읽어 보는 것이다.

그러면 이야기를 알기 전과 후의 감상이 얼마나 달라지는지 확인할 수 있을 것이다.

4. 이제 마지막으로 중요한 단계가 남았다. 그림에 집중하면서 상상력을 발휘해 보자. 관람자의 마법을 시도해 보는 것이다. 잘 되는 작품도 있을 것이고 잘 안 되는 작품도 있을 것이다. 어차피 단 한 번이면 충분하다. 그 한 번이면 누구나 그림에 흠뻑 빠져드는 법을 터득하게 될 것이다.

자, 이제 시간이 되었다. 우리를 기다리는 작품들과 만나러 가자.

차례

2장 땅에서 바다로 부의 흐름이 이동하다

3장 혁명 이후의 낭만과 현실

4장 낙관과 전쟁의 시대, 울고 웃는 연인들

1장

신의 세계가
저물기 시작하다

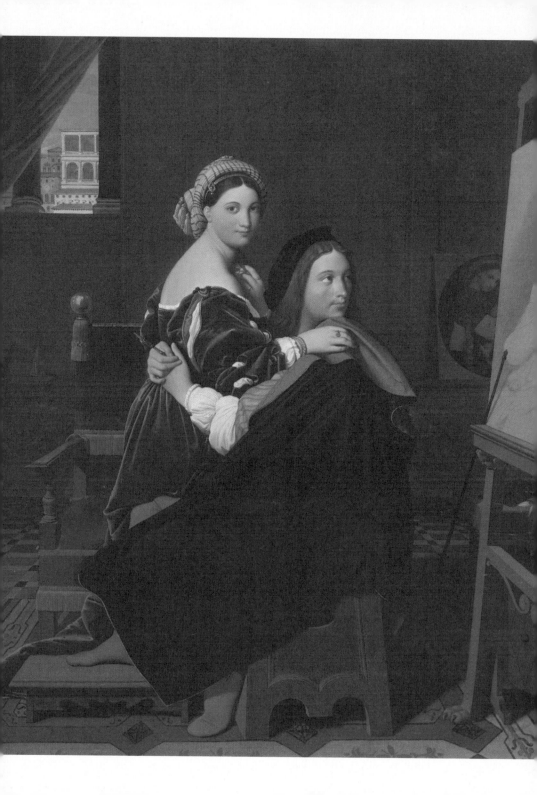

빵집 딸과 사랑에 빠진 로마 최고의 스타 화가

도미니크 앵그르, 〈라파엘로와 라 포르나리나〉

다소 어두운 실내. 화가의 작업장이다. 커튼이 사선으로 젖혀진 창 너머로 교황의 집무실이 보인다. 6년 전에 이 남자, 라파엘로가 〈아테네 학당〉을 그렸던 바로 그 건물이다. 그렇다는 건 이곳이 로마이고 교황청 바로 옆이라는 뜻이리라. 라파엘로의 무릎에 앉은 여인은 마르게리타 루티이다. 라파엘로의 모델이자 연인인 그녀는 그의 품에 안겨 관람자들을 바라본다. 주위의 시선을 의식해서일까? 왼손을 가슴에 얹은 채, 자신을 꼭 안으려는 라파엘로에게서 조금은 거리를 둔 모습이다. 라파엘로는 이젤에 놓인 그림을 바라본다. 그녀를 모델로 그린 누드화 〈라 포르나리나〉이다. 이젤 너머로는 완성된 다른 그림이 한 점 보인다. 이 역시 그녀를 모델로 그린 〈의자에 앉은 성모〉이다. 전자에는 가장 관능적인 모습으로, 후자에는 가장 성스러운 모습으로 그려진 마르게리타는 라파엘로에게 예술적 영감을 불러일으키는 뮤즈였다. 현실의 연인으로서 무릎에 올려놓고 꼭 끌어안고 있지만 라파엘로의 시선은 그녀의 그림으로 향하고 있다. 이는 마르게리타가 라파엘로의 현세적 파트너를 넘어 정신적 파트너에 더 가깝다는 걸 말해 준다. 그녀의 손엔 여러 개의 반지가 있는데 이는 두 사람이 미래를 약속한 사이라는 의미이다. 이들의 열렬했던 사랑은 그 뒤로 어떻게 되었을까? 주위 사람들은 왜 한결같이 이들의 사랑에 반대했던 걸까? 그리고 라파엘로에게 찾아온 어두운 운명의 그림자는 무엇이었을까?

도미니크 앵그르, 〈라파엘로와 라 포르나리나〉, 1813, 포그 미술관.

나는 그림을 그릴 때
그 어떤 것도 생각하지 않는다.

_ 라파엘로

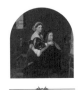

1508년, 25세의 나이에 로마에 온 라파엘로는 단박에 로마를 사로잡았다. 그는 상당히 잘생긴 남자였는데 그러면서도 몸가짐부터 대단히 우아했다. 탁월한 그림 실력과 수준 높은 교양을 갖춘 그는 언제든 상대방의 입장을 헤아려 행동했기 때문에 라파엘로를 만나 본 사람이라면 누구나 그를 칭찬했다. 가는 곳마다 사람이 몰려들었고 모두가 보고 싶어 했던 덕분에 라파엘로는 정말 많은 스케줄을 소화해야 했다. 게다가 예술가로서도 성공해 단기간에 부유한 남자가 되었다. 가히 라파엘로 신드롬이라 할 만한 현상이 로마를 강타했던 것이다.

라파엘로가 로마 바티칸에서 활약하던 시기는 르네상스의 전성기라고 일컬어진다. 이때 미켈란젤로는 시스티나 성당 천장에 매달

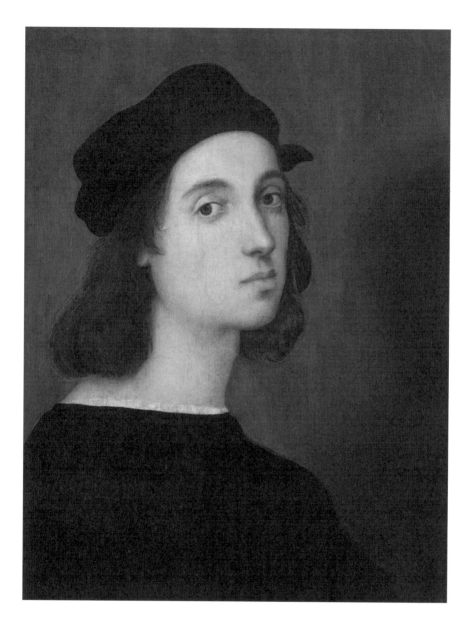

산치오 라파엘로, 〈자화상〉, 1504~1506, 피티 궁전.

라파엘로의 매력은 초상화에 모두 담을 수 없다.
아직 로마로 오기 전인 23세 무렵의 모습이다.

려 〈천지창조〉라 불릴 대작을 그리고 있었고 바로 그 옆에서는 라테라노 대성당을 대신할 가톨릭 교회의 본산, 산 피에트로 대성당이 지어지고 있었다. 유럽의 유력 가문들은 로마에 거대한 저택을 짓고 교황청의 권력을 차지하기 위해 치열한 싸움을 벌였다.

궁극의 목표는 교황을 배출하는 것이었다. 교황의 지위는 막대한 부와 권력의 독점을 의미했다. 그러니 모든 가문은 바티칸의 정치판에 목숨을 걸었다. 종교적으로 얼마나 존경을 받느냐가 아니라 얼마나 많은 추기경을 매수했느냐가 교황 선출을 좌우했는데, 그러다 보니 이 시기를 세속 교황의 시기라 일컫는다.

이 시기에는 문화예술에 대한 후원도 치열했다. 얼마나 많은 걸작을 소장하고 있느냐가 가문의 명성과 인기를 좌우했기 때문에 이 시기 로마에는 예술가의 천국이 펼쳐졌다. 수많은 예술가가 활약했지만, 그중에서도 으뜸은 단연 미켈란젤로였고 새롭게 스타로 떠오른 이는 바로 라파엘로였다.

이 멋진 청년이 미혼이다 보니 사람들이 가만히 두었을 리가 없다. 그의 신분은 높지 않았지만, 로마의 거의 모든 명문가에서 그를 사위로 들이기 위해 치열한 경쟁을 벌였다. 이는 명문가마다 딸들이 그를 향한 상사병에 걸린 이유도 있었겠지만, 교황마저도 완전히 사로잡은 라파엘로이기에 집안에 들였을 때 기대할 수 있는 잇속도 충분히 고려한 것이다.

이 경쟁의 승리자는 비비에나 추기경이었다. 그는 라파엘로와 쌓은 친분을 이용해 그의 조카딸과 라파엘로가 약혼을 맺게 하는 데 성

공했다. 그때가 1514년, 라파엘로가 31세 되던 해였다.

하지만 라파엘로는 결혼을 미뤘다. 워낙 바빴던 데다 교황 레오 10세가 그를 추기경으로 삼으려는 의욕을 보였던 탓도 있었다. 하지만 무엇보다 라파엘로에게 의지가 없었다고 해야 할 것이다. 당시 라파엘로에게는 사랑하는 여인이 있었다. 이 여인이 바로 마르게리타 루티다.

스타 화가가 빵집 딸과 사랑에 빠진 이유

두 사람이 언제 만났는지는 분명하지 않지만, 다수의 연구자는 그가 교황청 '서명의 방'을 거의 완성하던 무렵이라고 추정한다. 세기의 걸작 〈아테네 학당〉이 그려진 바로 그 방이다. 그렇다면 오른쪽에 보이는 〈의자에 앉은 성모〉는 이들이 만난 지 1~2년 이내에 그려진 작품이 된다. 그녀는 빵집 딸, 즉 '라 포르나리나La Fornarina'라고 알려져 있지만 이 역시 추정에 불과하다. 전해지는 말에 따르면 테베레강 변에 살던 라파엘로가 어느 날 강가에 나왔다가 발을 씻고 있는 마르게리타를 보고 한눈에 반했다고 한다.

그것이 사실이든 아니든, 그녀가 오래도록 라파엘로의 모델이자 연인이었던 것은 분명해 보인다. 아름답고 풍만했던 그녀는 모델로 설 때마다 전혀 다른 분위기를 연출했다. 때로는 순수하다가도 어떨 땐 관능적이었고, 이따금 신성한 느낌까지 불러일으키고는 했다. 그

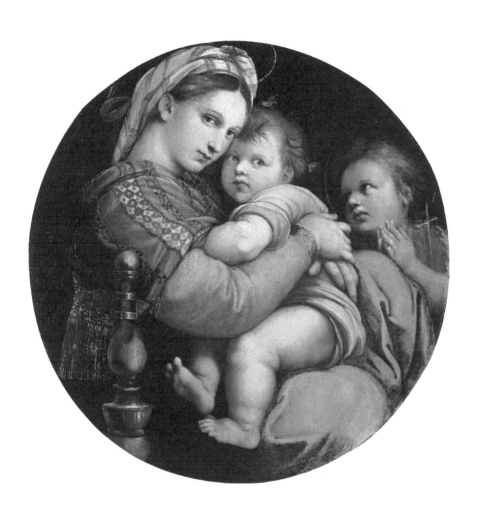

산치오 라파엘로, 〈의자에 앉은 성모〉, 1513~1514, 피티 궁전.

성모 마리아로 분장한 마르게리타 루티.
도도하고 강렬한 눈빛은 범접할 수 없는 카리스마를 뿜어낸다.

녀는 라파엘로에게 완벽한 모델이자 뮤즈가 되었다.

라파엘로는 모두에게 다정한 남자였지만 누군가를 열렬히 사랑하는 남자는 아니었다. 그런 라파엘로가 아끼고 사랑했던 단 한 사람이었으니 마르게리타에게는 아름다운 외모만이 아니라 무언가 남들과는 다른 특별함이 있었을 것이다. 그 하나로 짐작되는 건 모성애다. 어린 시절 고아가 된 라파엘로에게는 마음속에 커다란 결핍이 있었다. 그런 그에게 마르게리타는 빈 마음을 채워주는 대상이었을 것이다. 라파엘로가 마르게리타의 품에 집착한 이유는 아마도 다른 누구에게서도 느낄 수 없었던 정서적인 안정과 위안을 얻을 수 있었기 때문이리라.

두 사람은 연인으로서 함께 지냈고 마르게리타는 실질적인 아내로서 역할을 했다. 라파엘로는 그녀를 늘 곁에 두려 했는데 그러다 보니 이런 일도 있었다. 한 대저택의 실내 장식을 맡아 그 집에서 지내야 할 때였다. 라파엘로는 마르게리타를 불러 그 집에서 함께 지냈다. 자기 집이나 작업실에서 같이 지낸다면야 뭐라고 할 사람이 없을 것이다. 그런데 남의 집에서 함께 지내는 건 누가 봐도 좀 이상했다. 왜 일하는데 애인을 옆에 끼고 있어야 한단 말인가?

고용주인 집안 사람들도 난색을 표할 수밖에 없었다. 그런데 라파엘로는 고집을 부렸다. 워낙 사랑에 푹 빠져 있던 때였으니 마르게리타와 잠시도 떨어지지 않으려는 마음이었으리라. 게다가 일적인 측면에서도 이유가 있었다. 마르게리타는 그의 뮤즈가 아닌가. 그녀가 있어야 아이디어도 잘 떠오르고 일도 더 잘 되지 않았을까 짐작해 볼

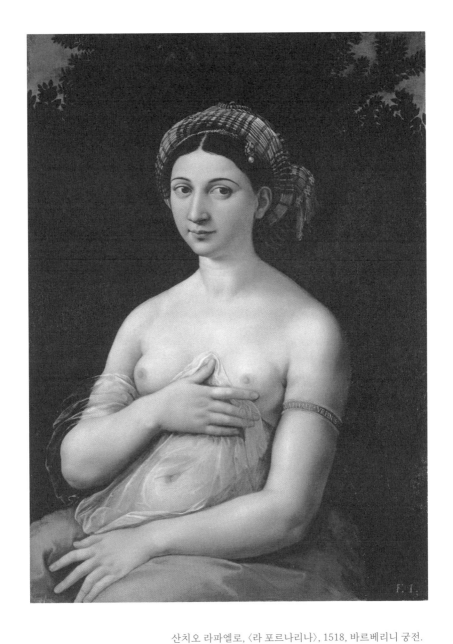

산치오 라파엘로, 〈라 포르나리나〉, 1518, 바르베리니 궁전.

라파엘로와 함께한 지 5년 이상 지났을 때 누드로 그려진 마르게리타 루티.
고대 비너스 조각의 포즈를 의식해 그렸다.

수 있다.

이들 두 사람 사이에는 아무런 문제가 없었지만 라파엘로의 지인들 중에는 이들의 관계를 못마땅해하는 이들이 많았다. 이들은 무엇보다 마르게리타의 낮은 신분을 문제 삼았다. 라파엘로가 스스로 출셋길을 막고 있다면서, 당장 마음만 먹으면 명문가의 사위로 들어가 권세까지도 누릴 수 있는데 왜 그걸 미루냐고 아쉬워했다.

하지만 라파엘로는 요지부동이었다. 사실 그에게는 더 성공해야 할 필요도, 더 많은 권세를 얻어야 할 이유도 없었다. 약혼도 마음 약한 그가 절친이자 후원자인 비비에나 추기경의 간절한 부탁에 억지로 하게 된 것이지 원해서 했던 건 아니었다. 사랑이라는 게 본래 남들이 뜯어말리면 말릴수록 더 불붙는 법이다. 그러다 보니 이들은 제법 오랜 기간 연인이었지만 그 사랑이 식지 않았다. 라파엘로는 마르게리타와 지내는 삶이 그저 좋았고 그녀가 없는 삶은 상상도 할 수 없었다.

라파엘로의 갑작스러운 죽음

그런데 이들의 사랑에도 끝이 왔다. 라파엘로가 37세 되던 생일날, 갑자기 쓰러져 회복하지 못하고 세상을 떠나고 말았던 것이다. 공식적으로 발표된 사인은 원인을 알 수 없는 열병이었다. 열이 치솟는 그를 의사들이 치료했으나 병세가 점점 악화되어 5일 만에 사망했다

고 발표되었다.

오닐이 그린 〈라파엘로의 마지막 순간〉도 이러한 공식 발표에 따라 그려졌다. 그를 아꼈던 후원자들과 지인들에 둘러싸여 라파엘로가 마지막 하루를 보내고 있는데, 갑작스러운 상황이 아니라 이미 자리에 누운 지 꽤 시간이 지난 모습이다. 창백한 모습의 라파엘로는 널찍한 창 너머를 차분히 내려다본다. 자신이 모든 것을 이룰 수 있게 해 준 도시, 로마의 풍경을.

한편 그가 세상을 떠난 직후부터 세상에 퍼진 소문이 있었다. 그의 죽음을 둘러싼 일종의 음모론이었다. 이 소문에 따르면 라파엘로는 생일을 맞는 밤을 마르게리타와 함께 보내다가 그녀의 위에서 죽었다. 30대에 불과했던 그의 죽음 자체가 충격적인 소식인데 만약 이 소문이 사실이라면 어땠을까? 이는 그의 후원자들은 물론 로마 가톨릭 교회로서도 감당할 수 없을 정도의 충격적인 사건이었을 것이다. 그러다 보니 대중에게 알려지는 것만은 어떻게든 막아야만 했고, 이들에 의해 그의 죽음이 조작될 수밖에 없었다는 것인데, 물론 이 이야기에 근거가 될 확실한 자료는 없다. 몇몇 후대의 기록이 있을 뿐이다.

어떤 이들은 라파엘로가 30대 중반부터 건강이 좋지 않았다고 주장한다. 과로와 성병으로 인해 몸이 많이 망가진 상태였다는 것이다. 즉 과로사 혹은 병사였다는 것인데 이 또한 확실한 근거는 없다. 하지만 어느 정도 분명한 사실은 그가 연인인 마르게리타와 생일날 밤을 함께 보낸 뒤 문제가 생겼다는 것이다. 뭔가 조심스럽고 은폐되는

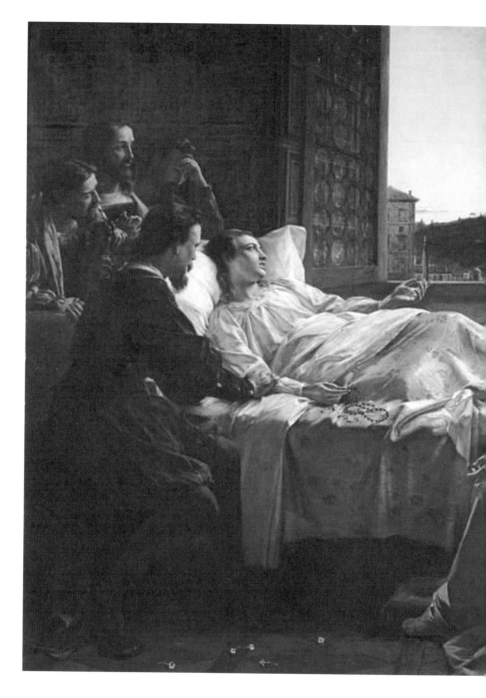

헨리 넬슨 오닐, 〈라파엘로의 마지막 순간〉, 1866, 브리스톨 미술관.

라파엘로는 이처럼 편안하게 최후를 맞았을까? 이 그림의 묘사는 지금도 논쟁 중이다.
때때로 역사는 어떤 불편한 것들을 우리 시야에서 치워 버린다.

분위기에서 성대한 장례식이 치러졌고 그를 사랑한 이들의 애도 속에 라파엘로는 로마 한복판에 있는 판테온에 묻혔다.

남겨진 마르게리타는 어디로 갔을까?

많은 이들이 궁금해한다. 남겨진 마르게리타는 어떻게 되었는지. 라파엘로 주변 사람들은 모두가 그녀의 존재를 못마땅하게 여겼다. 라파엘로의 신분에 전혀 어울리지 않는 여인. 라파엘로의 발목을 잡아 그가 더 많은 부귀영화를 누리지 못하게 만드는 여인. 이런 이유를 대며 그녀를 버리라는 이들이 많았지만 라파엘로는 한결같이 그녀를 지켜주고 사랑했다. 그런데 운명의 신은 그녀에게 너무도 가혹했다. 아직 지나치게 젊은 라파엘로가 그녀의 눈앞에서 쓰러져 버렸다. 세간의 소문처럼 사랑을 나누다 갑자기 쓰러졌든, 아니면 함께 지낸 뒤 원인을 알 수 없는 열병 때문에 쓰러졌든, 그녀는 사랑하는 연인의 죽음이 자기 때문이라는 죄책감에 시달려야 했을 것이다.

이후 그녀의 삶이 어떻게 이어졌는지 공식적인 기록은 존재하지 않는다. 그런데 이후 연구자들의 추적에 따르면, 그녀로 보이는 한 여인이 라파엘로가 죽은 직후 수도원에 들어가 수녀가 되었다는 기록이 남아 있다. 이 역시 추정에 가깝지만 왠지 그랬을 것만 같다는 생각이 든다. 그녀는 이미 너무나 유명했고 또한 사람들의 시선이 그녀를 가만두지 않았을 테니 말이다. 그곳에서 마르게리타는 라파엘로

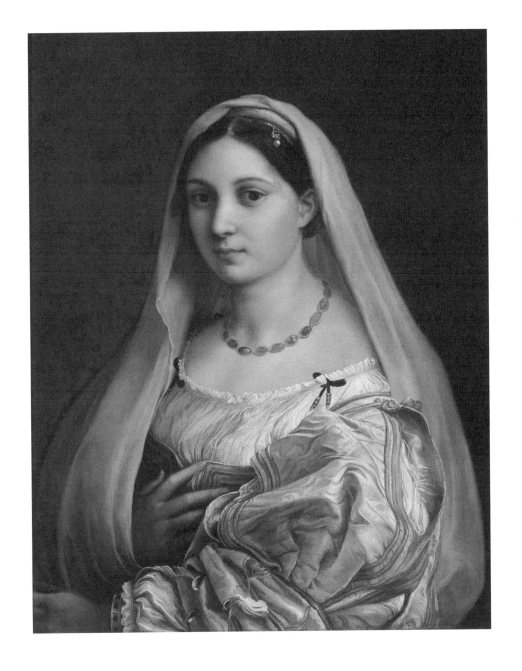

산치오 라파엘로, 〈베일을 쓴 여인〉, 1512~1515, 피티궁전.

마르게리타 루티와 가장 닮은 모습으로 추정되는 초상화. 라파엘로는 분명 그녀에게 상당한
유산을 물려주었을 것이다. 그 없이도 그녀 혼자서 잘 살아갈 수 있도록.

를 위해 기도하며 지냈을 것이다.

하지만 그 마음이 편안했을 리 없다. 마음속에 문득 떠오른 라파엘로. 환하게 미소 짓는 그의 모습은 늘 눈물로 지워지고 그 자리엔 감당할 수 없는 회한이 밀려왔을 것이다. 하지만 시간은 도도히 흐른다. 결국 이 여인의 눈에서 눈물이 말라 버리고, 라파엘로의 모습 또한 희미해지는 순간이 왔을 것이다. 그렇게 라파엘로가 마르게리타의 마음속에 별처럼 아련히 자리 잡을 때까지 얼마만큼의 시간이 필요했을까?

누구도 예상하지 못했던 종교개혁의 씨앗

라파엘로가 살아간 로마는 근대 유럽의 역사에서도 가장 창조적인 시절로 손꼽힌다. 그 상징은 산 피에트로 대성당이다. 지금도 내부를 둘러보면 그 웅장함과 화려함에 압도되지 않을 수 없다. 그런데, 세상 모든 일에는 빛과 그림자가 있다. 세상에서 가장 크고 장엄한 성당을 짓기 위해 가톨릭 교회는 천문학적인 돈을 쏟아부었고 만성적인 재정난에 시달렸다. 어쩔 수 없이 로마 교황청은 면죄부 판매를 독려했는데 이는 독일 지역에서부터 거센 반발을 불러일으키면서 결국 종교개혁으로 이어졌다.

처음 마르틴 루터가 면죄부의 문제를 조목조목 비판했을 때, 이것이 중대한 역사의 변곡점이 되리라 예상한 사람은 없었다. 그저 한

사제의 일탈과 처벌로 끝날 일처럼 보였기 때문이다. 하지만 이 작은 사건은 이후 200여 년에 걸쳐 온 유럽을 지옥으로 만들어 버리게 된다. 그 누구도 예상하지 않았고 루터를 포함한 그 누구도 원하지 않았음에도.

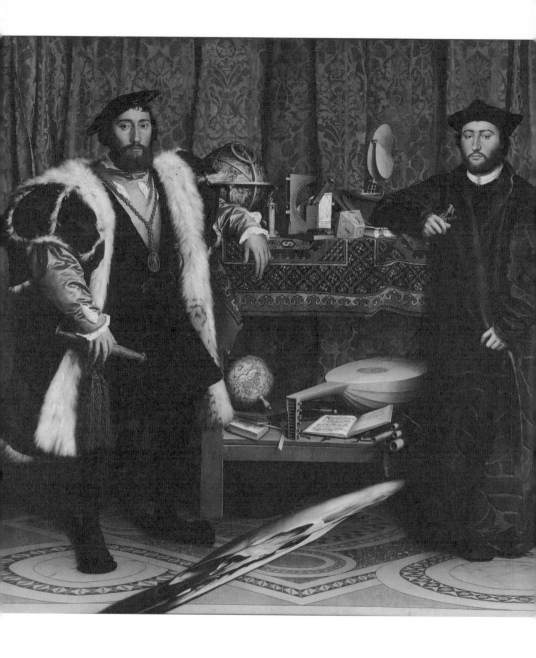

그림에 담긴 정중하고 우아한 거절

한스 홀바인, 〈대사들〉

잉글랜드의 엘리자베스 1세가 태어나던 해에 그려진 이 그림은 모델이 되는 인물들의 실제 크기로 제작되었다. 화면은 여백이 없다고 할 정도로 인물과 정물로 꽉 채워졌다. 화가 앞에 선 이들은 프랑스에서 온 대사들, 장 드 댕트빌과 조르주 드 셀브다. 초상화가 분명한데 정물화라 해도 무방할 만큼 이들 사이에 놓인 2단 선반에는 정말 많은 물건이 그려져 있다. 코를 박고 들여다 보니 이 작품의 세부 묘사는 눈을 의심케 할 정도로 정밀하다. 의상을 비롯한 인물 묘사, 커튼과 카펫, 빼곡히 들어선 물건 하나하나에 이르기까지 화가의 꼼꼼한 솜씨는 당대 그 어떤 화가도 넘볼 수 없는 경지에 있다. 이 거대한 초상화를 선물로 받게 된 두 사람. 우아한 자세로 서 있지만, 이들의 마음은 복잡하기만 하다. 지시를 받을 때부터 너무나 어려운 임무라는 걸 알고 있었다. 하지만 이곳 잉글랜드에 온 이래 돌아가는 상황이 점점 더 절망적으로 흐르고 있다. 근엄한 표정으로 애써 감추고 있지만 커지는 부담감과 스트레스가 이들의 얼굴에 그대로 드러난다. 이들이 받아 든 임무는 무엇이었을까? 당시 화가들은 물건 하나를 그려도 아무 이유 없이 그리지 않았다. 이들 사이에 그려진 물건들에도 나름의 의미가 있다는 뜻이 되겠다. 여기엔 이 작품을 선물로 준 어떤 여인의 메시지가 담겨 있다고 하는데, 그 비밀스러운 메시지는 무엇이었을까? 그리고 대사들 발치에 그려진 어딘가 눌린 듯한 타원형 물체의 정체는 무엇일까?

한스 홀바인, 〈대사들〉, 1533, 내셔널 갤러리.

이제 교황을 따르는 성직자들은
잉글랜드인이 아니다.

_ 수장령을 발표하며 헨리 8세가 했던 말

1533년. 이 해는 영국 역사를 통틀어 가장 혼란스러웠던 격동의 한 해로 기억된다. 당시 잉글랜드 국왕은 헨리 8세였다. 카리스마가 넘쳤던 그는 당시 잉글랜드에서는 유례가 없을 정도로 자기 마음대로 통치권을 행사했던 유일한 왕이었다. 그는 젊어서 대단한 미남으로 소문이 났고 스스로도 외모에 대단한 자부심이 있었다고 한다. 다음 페이지에 있는 그의 초상화를 보면 아마도 의문이 들 것이다. 도대체 어디를 봐서 잘생겼다는 것인가… 하고 말이다.

우리가 고려해야 할 점은 그가 30대 이후 급격하게 몸이 불어 체중이 무려 약 180킬로그램이나 되었다는 사실이다. 그는 만능 스포츠맨이었는데 과격한 운동을 즐기다 몸을 심하게 다치면서 운동을 하지 못했고 그 뒤로 몸이 비대해졌다. 그는 본래 키도 크고 어깨도

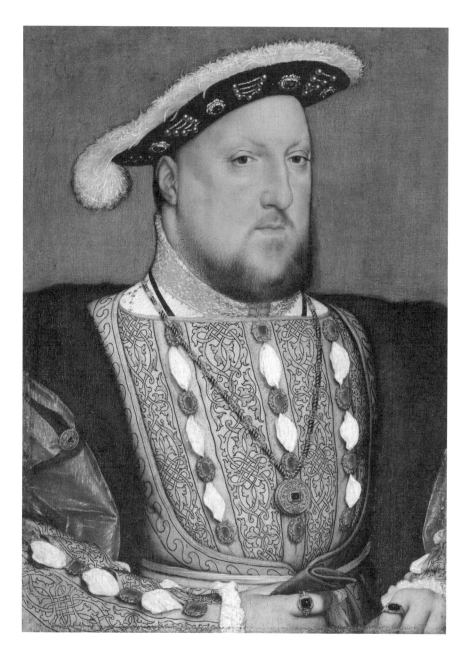

한스 홀바인, 〈헨리 8세〉, 1537, 티센 보르네미사 미술관.
헨리 8세는 다혈질이면서 사람을 압도하는 카리스마가 있었다.

벌어진 당당한 체구였으며 또한 꾸미는 데에 진심이었다고 한다. 젊은 시절의 그를 가늠해 보려면 이 초상화에서 100킬로그램의 체중을 덜어내야 한다. 그런 감량을 통해 턱선이 살아난 그를 상상해 보자. 나름 괜찮은 외모의 젊은 왕이 그려질 것이다.

이혼도 안 했는데 재혼부터 해 버렸다고?

얼굴값 한다는 옛말이 있다. 스스로 아주 멋지다고 생각했던 헨리는 대단한 바람둥이였다. 아름다운 여인을 보면 누구든 상관없이 자신의 침실로 끌어들였는데 유혹의 기술도 대단히 뛰어났다. 그런데 그에게는 여섯 살 연상의 아내, 캐서린이 있었다. 스페인 이사벨 여왕의 막내딸인 캐서린은 본래 그의 형수였는데, 형이 너무 일찍 죽는 바람에 정략 결혼 차원에서 다시 그의 아내가 되었다. 형의 아내였던 여자와 결혼하기가 달갑지 않았겠지만 캐서린은 정숙하고 어진 왕비였기에 결국 두 사람도 나름대로 잘 지냈다.

한 가지 걸리는 점이 있다면 왕비의 나이는 많아지는데 아직까지 후계자가 될 아들을 낳지 못했다는 점이었다. 튜더 왕조가 시작된 지 얼마 되지 않았던 시점이라 무조건 아들을 원했던 헨리 8세는 결국 왕비와 이혼하기로 결심한다.

그런데 또 하나의 문제가 생겼다. 유럽에서는 왕이 이혼을 하려면 교황의 허락을 얻어야 했는데 당시 교황 클레멘스 7세가 캐서린 왕

비를 내치는 이혼을 허락하지 않았던 것이다. 보통 때라면 후계자를 얻지 못하는 경우 큰 문제 없이 이혼이 승인되지만, 캐서린 왕비는 당시 유럽의 패권자인 카를 황제의 이모였다. 그 무렵 교황은 황제를 견제하기 위해 맞섰다가 로마 약탈이라는 끔찍한 치욕을 겪은 직후였기 때문에 카를 황제의 심기를 거슬러 가며 헨리 8세의 이혼에 동조할 수가 없었다.

자신의 요구가 오래도록 묵살되자 다혈질인 헨리 8세는 결국 분을 참지 못하고 행동에 나섰다. 왕비와 별거에 들어간 뒤 교황의 허락도 없이 자기 마음대로 그만 재혼을 해 버렸다. 이때가 바로 1533년 1월이었다. 이 소식에 온 유럽이 난리가 났다. 카를 황제는 자기 이모를 지키기 위해 이 결혼을 취소시키려 했고, 황제의 눈치를 봐야 하는 교황은 헨리 8세에게 재혼을 포기하지 않으면 파문을 내리겠다며 위협을 했다. 하지만 헨리 8세는 이런 반응들을 비웃기라도 하듯 전 왕비와의 이혼과 새 왕비의 즉위식을 밀어붙였다. 말하자면 양측이 마주 오는 기차처럼 양보 없이 달려오고 있었다.

이를 보다 못한 프랑스가 중재에 나섰다. 당시 국왕이던 프랑수아 1세가 잉글랜드로 대사를 파견했던 것인데, 이들이 바로 장 드 댕트빌과 조르주 드 셀브였다. 이들 대사에게 주어진 임무는 파국을 막는 것이었다. 그러려면 헨리 8세를 설득해 일단 새 왕비의 즉위식만이라도 미루도록 해야 했다. 하지만 헨리 8세는 이들의 이야기를 가볍게 무시했다. 그리고 이후로는 이들을 만나 주지 않았다.

희대의 바람둥이도 무너뜨린 연애 최강자의 등장

사실 프랑스의 중재안은 합리적인 제안이었다. 프랑수아 1세는 헨리 8세의 재혼까지 막을 수는 없다고 보았다. 다만 난처한 처지의 교황이 감정의 골까지 깊어져 파문을 내려 버리면 그때는 그야말로 수습이 불가능했다. 그러니 조금만 여유를 갖고 감정의 냉각기를 거치면서 문제를 풀어 보자고 했던 것이다. 하지만 헨리 8세에게는 이러한 합리적인 이야기가 전혀 귀에 들어오지 않았다. 그는 조금의 여유조차 가질 수 없을 만큼 다급했는데, 그를 이렇게 만든 건 다름 아닌 연애였다.

당시 헨리 8세는 한 여인에게 완전히 빠져 있었다. 이 여인이 바로 그 유명한 앤 불린이다. 나름 연애의 고수였던 헨리 8세도 그녀에게는 상대가 되지 않았다. 그녀는 왕의 마음을 사로잡은 뒤 무려 6년간이나 절묘한 밀당으로 애간장을 태우면서도 잠자리만은 허락하지 않았다고 한다. 그녀는 헨리 8세가 열심히 공들여 다 됐다고 여기는 순간마다 아쉬움을 남기며 사라지곤 했는데, 이 점이 다혈질의 왕을 미치도록 만들었다. 왕의 부담스러운 선물은 짐짓 거절하는가 하면 왕이 강압적으로 자신을 가지려 하면 시골 영지로 피신해 버렸다.

앤 불린이 이렇게 냉정할 정도로 철저하게 나온 데에는 그만한 이유가 있었다. 언니처럼 당하지 않겠다는 것이었다. 그녀의 언니인 메리 불린은 유부녀였는데도 바람둥이인 헨리 8세의 유혹에 넘어가 그

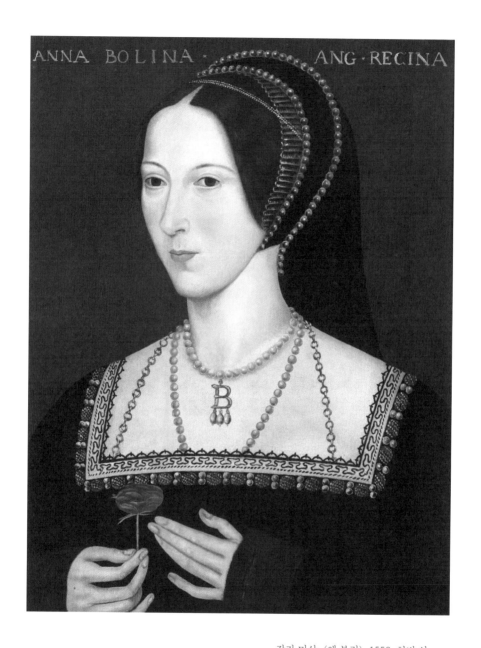

작자 미상, 〈앤 불린〉, 1550, 히버 성.

앤 불린의 초상화는 대부분 사라졌다.
반역죄인으로 몰려 비참한 최후를 맞았기 때문이다.

의 연인이 되었다. 하지만 그녀는 금세 왕의 총애를 잃어버렸고 너무도 비참하게 버려졌다.

앤 불린은 이 과정을 곁에서 생생하게 지켜 보았기 때문에 왕의 끊임없는 구애에도 그렇게 버티지 않을 수 없었다. 앤 불린은 왕에게 단한 가지 조건을 내걸었다. 자신을 원한다면 먼저 왕비로 삼고 자신이낳는 아이가 왕이 될 것을 약속하라. 이것이 그녀의 명확한 요구였다.

모든 방법이 먹히지 않자 헨리 8세는 그녀에게 무릎을 꿇을 수밖에 없었다. 그 어떤 난관이 있어도, 그 어떤 희생을 치르더라도 그녀를 왕비로 삼겠다고 마음을 먹었던 것이다. 그러다 보니 캐서린 왕비와의 공식 이혼이 이뤄지지 않은 상태였는데도 앤 불린과 결혼식부터 올렸고 마침내 그녀를 품을 수 있었다.

당시 행복에 취해 있었던 헨리 8세는 로마 교황청이 끝까지 자신을 괴롭힌다면 가톨릭 교회를 버리겠다는 생각까지도 하게 되었다. 자신이 직접 교황을 대신하는 자리에 올라 잉글랜드 교회를 지배하게 되면 그 어떤 방해도 받지 않고 이혼을 마무리한 뒤 앤 불린을 왕비로 삼을 수 있을 테니 말이다.

두 대사의 초상화에 숨겨진 메시지?

그가 이렇게까지 생각할 수 있었던 이유는 세상이 급변하고 있었기 때문이다. 당시 유럽은 마르틴 루터와 장 칼뱅에 의해 시작돼 들불

처럼 번져 나갔던 종교개혁으로 인해 일대에 몸살을 앓고 있었다. 이에 대해 교황과 황제는 그야말로 속수무책이었다. 그들의 권위와 힘이 예전 같지 않다는 사실이 만천하에 드러나고 말았던 것이다.

이를 지켜본 헨리 8세는 자신도 못할 이유가 전혀 없다고 생각했다. 때가 되었다고 본 그는 나라의 종교를 완전히 뒤집어엎는 대대적인 일에 착수했다. 이런 과정을 현장에서 지켜보던 댕트빌과 조르주의 마음은 타들어 갔다. 이들은 헨리 8세를 설득하는 건 꿈도 꾸지 못한 채 급박하게 돌아가는 잉글랜드의 사정을 보고하는 데 급급할 따름이었다.

대외적으로는 여전히 캐서린이 잉글랜드의 왕비였지만 멀리 유폐되어 있는 상태였고 런던 궁정의 실질적인 왕비 자리는 앤 불린이 차지했다. 그녀는 궁정 내의 모든 일을 관장했으니 프랑스에서 온 이들 두 대사와도 곧 만나게 되었다. 대사들의 속내를 뻔히 알고 있는 그녀로서는 관계가 그리 편할 수만은 없었다. 자신이 왕비의 자리에 오르는 걸 막아 보려고 온 이들이니 말이다.

하지만 앤 불린은 두 대사를 정중히 대했다. 작별 선물이 될 수 있도록 궁정화가인 홀바인에게 두 대사의 초상화를 그리게 한 사람도 그녀였다. 그런데 앤 불린이 주문한 이 그림의 이면에는 생각보다 많은 의미가 숨겨져 있다. 그저 단순한 초상화가 아니었던 것이다. 그려진 물건마다 당시 상황과 묘하게 맞물려 들어가는 상징들이 있고, 이 상징들이 연결되면서 그림 전체적으로는 의미심장한 메시지가 드러나고 있다. 그중 중요한 것 몇 가지를 살펴보기로 하자.

〈대사들〉 그림 속 위 선반에 놓인 천체관측 기구들.
천구의와 해시계, 측정기, 행성 관찰 기구 들이 보인다.

두 사람 사이에는 장식장이 있다. 그리고 그 안에 정말 많은 물건들이 놓여 있는데, 위의 선반을 보면 천체관측 기구들이 보인다. 이는 당시 많은 지식인들이 갖고 있었던 도구들이다. 그림 속 기구들 역시 두 대사가 가지고 다녔던 것들로 추측된다.

당시 지식인 중에는 과학과 연금술에 빠진 이들이 많았다. 이들은

〈대사들〉 그림 속 아래 선반에 놓인 물건들.
지구본, 류트, 컴퍼스와 책 들이 보인다.

오래전부터 종교가 가르쳐 준 대로 세상을 이해하는 게 아니라 관찰과 실험을 통해 이 세상을 이해하려 했다. 이런 생각이 널리 받아들여지고 있다는 건, 그 오랜 세월 동안 유럽 사람들의 삶을 지배했던 중세의 질서도 그 뿌리부터 허물어지고 있다는 반증이다.

그런데 이들이 맡은 임무가 잉글랜드를 가톨릭의 틀 안에 두려는 일이었음을 떠올려 보자. 과거의 가치를 지키는 임무를 맡은 자 역시도 과거에서 벗어나 있는 역설. 중세적 가치와 근대적 가치가 묘하게

명화잡사

엇갈리는 장면이다.

아래 선반에는 전혀 다른 종류의 물건들이 보이는데, 이 물건들에는 더 구체적인 메시지가 담겨 있다. 둘러보니 류트라는 현악기가 놓여 있고 책과 지구본, 그리고 류트 아래로 컴퍼스가 보인다.

지구본과 컴퍼스는 당시가 대항해 시대이며 기존에 알고 있던 세계 너머의 더 넓은 세계를 개척해 나가는 무역의 시대임을 보여 준다. 지구본은 뒤집혀 있는데 노란색 부분이 유럽 대륙이다. 그 가운데를 크게 확대해 보면 댕트빌의 영지가 표시되어 있다. 왼쪽에 자가 꽂힌 채로 조금 열려 있는 책은 산술책이다.

여기까지는 평이해 보이는데 우리가 주목해 봐야 하는 건 류트와 그 아래 활짝 펼쳐진 책이다. 류트를 확대해서 보면 윗부분에 줄이 하나 끊어져 있다. 초상화에 류트를 그리면서 줄이 끊어진 채로 그릴 이유가 있을까? 의도적으로 끊어진 줄을 그렸다고 보아야 할 것이다.

그렇다면 류트의 줄이 끊어진 것은 무엇을 의미할까? 류트는 조화로운 소리를 연주하는 악기인데 줄이 끊어져 버리면 그 조화가 깨져 버린다. 이는 당시 상황과 맞물려 잉글랜드와 교황청 사이의 갈등을 봉합하려는 시도가 부질없음을 말해 주는 듯하다. 줄이 끊어져 버리면 이어 붙일 방법은 없다. 이미 때가 늦은 것이다.

그 아래 펼쳐진 책은 루터의 기도서라고 한다. 가톨릭 신자인 두 대사의 물건들 사이에서 등장한 루터의 기도서는 대단히 생경하다. 이 역시 다분히 의도적으로 그려 넣은 것으로 짐작해 볼 수 있다. 루터의 기도서는 당시 유럽 전역에 퍼져 있었다. 잉글랜드에도 도시 지

역엔 개신교도들이 많았기 때문에 루터의 기도서는 귀한 책이 아니었다.

그런데 이처럼 떡하니 루터의 기도서를 펼쳐 놓은 이유는 무엇일까? 이 그림을 댕트빌에게 선물한 사람이 앤 불린이라고 했었다. 그러고 보니 작품을 통해 그녀가 말하려는 바가 짐작이 된다. 정중한 거절.그녀는 그 어떤 방해와 압박에도 잉글랜드가 뚜벅뚜벅 제 갈 길을 갈 것임을 암시하고 있다.

종교개혁의 성공 비결은 돈이 되기 때문?

댕트빌은 이 작품을 가지고 프랑스로 돌아간다. 중재를 위한 두 대사의 노력도 수포로 돌아간 뒤 역사의 수레바퀴는 급박하게 돌아갔다. 카를 황제의 압력을 이기지 못한 교황 클레멘스 7세는 헨리 8세를 파문했고, 이에 헨리 8세는 기다렸다는 듯이 캐서린 왕비와 이혼한 뒤 앤 불린의 왕비 즉위식을 거행했다. 가을에는 앤 불린이 딸을 낳았는데 그녀가 바로 훗날 여왕의 자리에 오르는 엘리자베스 1세다. 이듬해 헨리 8세는 수장령을 발표하고 스스로 잉글랜드 교회의 최고 자리에 올랐는데, 이는 헨리 8세를 구박했던 황제와 교황에게는 아주 치명적인 일격이 되었다.

그런 가운데 잉글랜드 또한 극심한 혼란에 휩싸이게 되었다. 전국 교회와 수도원의 성직자들이 들고 일어났고 독실한 신자인 수많은

시민들이 거리로 나와 시위를 벌였다. 이 과정에서 수많은 이들이 체포되고 처형되면서 잉글랜드 전역에 엄청난 피바람이 불었다. 대혼란 속에서 전국의 교회와 수도원은 폐쇄되었고 교회가 보유하고 있던 천문학적인 규모의 재산도 국고로 몰수되었다. 이 과정에서 헨리 8세는 종교개혁이 왜 거세게 확산되는지 자연스럽게 깨달을 수 있었다. 종교개혁은 돈이 없어 쩔쩔매던 영주들에게 엄청난 돈을 안겨 주는 대박 사업이었던 것이다. 세상만사가 그렇다. 대유행을 하거나 모두가 몰려가는 곳에는 다 돈이 숨어 있다.

앤 불린은 비난받아야 할까? 그녀의 모든 행동은 자기방어적이었다. 헨리 8세의 욕망을 볼모로 잡은 그녀는 자신을 지키기 위해 결국 왕비의 자리를 차지했다. 이를 통해 앤 불린은 자신의 욕망을 관철시켰다. 대신 온 나라는 일대 홍역을 치러야 했고 유럽의 역사까지도 뒤흔들려야 했다.

하지만 신은 그녀에게 긴 시간을 허락하지 않았다. 딸 하나를 낳은 뒤 그 뒤로 아들을 낳지 못한 그녀는 헨리 8세에게 버림받았고 비참히 죽음을 맞았다. 왕비가 된 뒤 3년을 채우지 못하고 목이 잘려 죽은 그녀를 이후 사람들은 '천일의 앤'이라고 불렀다.

잠깐, 그런데 이 해골은 뭘까?

이 작품의 하이라이트는 대사들의 발치에 놓인 길쭉한 타원형의

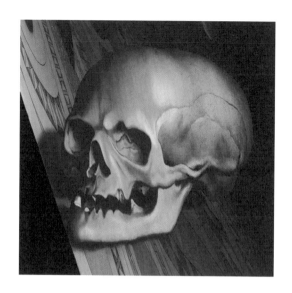

물체다. 정체를 알 수 없는 이 물체는 사실 해골을 그린 것이다. 왜곡
된 이미지이다 보니 해골을 제대로 보려면 그림의 오른쪽에 바짝 붙
어서 비스듬히 아래로 내려다봐야 한다. 그러면 해골이 아주 또렷하
게 드러난다. 왜 대사들의 발치에 해골을 그려 넣었을까? 혹시 위협
을 하려는 게 아닌가, 생각할 수도 있겠는데 그런 뜻은 아니다.

중세 시대부터 그림에 등장하는 해골을 보면 바로 떠올릴 수 있는
경구가 하나 있다. '메멘토 모리memento mori' 즉 죽음을 기억하라는 경
구다. 기쁠 때나 슬플 때나 저 멀리 죽음이 기다리고 있다는 것을 명
심하고 살아가라는 뜻인데 이는 댕트빌의 좌우명이었다고 한다. 그
는 이 좌우명을 되새기기 위해 늘 쓰고 다니는 모자에도 해골 마크를
달고 다닐 정도였다. 그렇다 보니 작품 속에도 제법 크게 그려 넣게

되었다.

　자, 이로써 그림의 구성이 설명된다. 위의 선반에는 하늘을 관측하는 도구들이 그려졌고 아래 선반에는 지상의 세계와 관련된 물건들이 그려졌다. 지구본도 있고, 당면한 종교 갈등을 상징하는 물건들도 있다. 그 아래는 바닥이다. 바닥에는 죽음의 세계, 즉 지하 세계를 상징하는 해골이 그려졌다. 이로써 상-중-하로 천상-지상-지하 세계를 구현한 작품의 구도가 완성되었다. 이 인물 초상화에 종교화의 분위기가 강하게 느껴지는 건 이 때문이다.

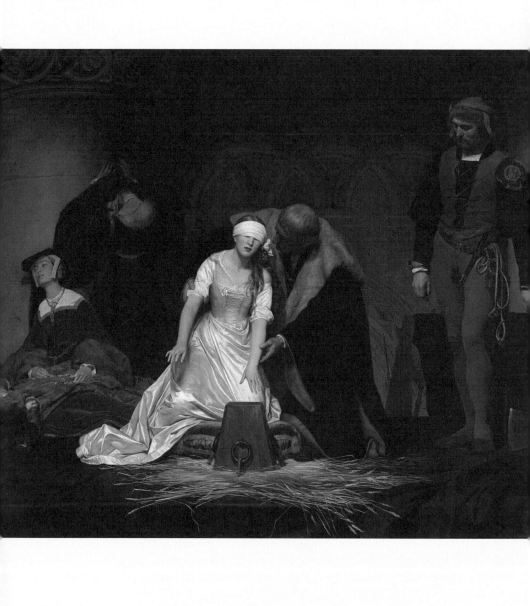

여왕이 된 지 9일 만에 쫓겨난 소녀

폴 들라로슈, 〈제인 그레이의 처형〉

런던탑에 있는 공개 처형 장소다. 많은 이들이 모여든 가운데 높은 나무 구조물 위에서 한 소녀가 눈을 가린 채 참수되려 한다. 그녀는 지난 여름까지만 해도 잉글랜드의 여왕이었다. 비록 9일 만에 쫓겨나긴 했지만. 아직 추운 날씨다. 아름다운 새틴 드레스를 입은 제인은 뒤편 계단으로 이곳에 올라왔다. 덜덜 떨면서도 그녀는 준비한 짧은 연설을 끝까지 해냈다. 자신의 반역 행위를 인정하면서도 신 앞에 죄를 짓지는 않았다는 내용이었다. 그리고는 눈을 가렸다. 어린 소녀가 눈을 뜬 채 감당할 수 있는 상황은 아니었던 것이다. 침착하려 애썼지만 온몸이 사시나무 떨듯 떨려 왔다. 팔을 뻗어 보아도 머리를 얹어야 할 참수대가 손에 잡히지 않았다. 그러자 제인은 울먹인다. "어떡해, 어디 있는 거야!" 그녀를 따라온 시녀는 그 모습을 차마 바라볼 수가 없고 그녀를 키웠던 보모는 다리에 힘이 풀려 그 자리에 털썩 주저앉고 만다. 처형 감독관이 다가와 조심스럽게 그녀를 도와준다. 도끼를 들고 선 사형집행인도 애처로운 마음으로 지켜볼 뿐이다. 이제 참수대 위에 목을 대고서 제인은 간절한 기도를 드릴 것이다. "주여, 제 영혼을 맡깁니다." 그리고 잠시 후 떨어질 도끼날이 이 끔찍한 공포를 단번에 끝내 줄 것이다. 이 작품은 영국 역사에서도 가장 슬픈 처형 장면을 담고 있다. 그녀는 누구였을까? 그녀는 어떻게 여왕이 되었고 또 왜 9일 만에 쫓겨난 것일까? 그리고 그녀가 죽어야 했던 이유는 무엇일까?

폴 들라로슈, 〈제인 그레이의 처형〉, 1833, 내셔널 갤러리.

성서에
제 믿음을 둘 것입니다.
_개종을 거부하며 제인 그레이가 남긴 말

　잉글랜드의 종교를 가톨릭에서 국교회로 바꿔 버린 헨리 8세가 죽은 뒤, 그의 유일한 아들 에드워드 6세가 왕위를 물려받은 지도 어느새 6년이 되었다. 이제 15세가 된 에드워드는 아주 영민했고 진지했으며 인내심도 있어 좋은 왕이 될 자질을 많이 갖고 있었다. 하지만 신은 그에게 건강을 허락하지 않았고 어려서부터 크고 작은 병을 달고 살았던 에드워드는 이 무렵 병석에서 지냈다. 이는 후계자 문제가 수면 위로 떠오른 상황이었다는 뜻이다.

　그런데 누가 다음 왕이 되느냐 하는 문제는 생각보다 복잡하고 어려웠다. 에드워드에게는 큰 누나인 메리와 둘째 누나인 엘리자베스가 있었는데, 서열상 1순위 후계자는 메리였다. 잉글랜드에서는 공주도 왕이 될 수 있었기 때문에, 남자 후계자가 없었던 당시 상황에서는

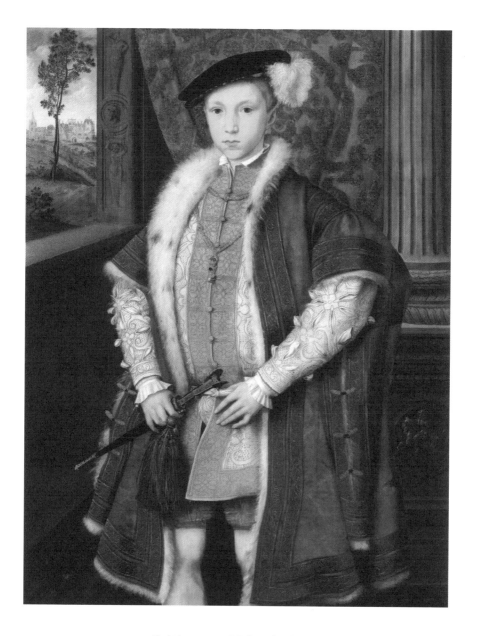

윌리엄 스크로츠, 〈윈저 공 에드워드〉, 1546, 윈저성 로얄 컬렉션.

즉위하기 전 에드워드 6세의 모습이다.
어린 나이지만 당당함과 자신감이 엿보인다.

당연히 에드워드의 누나가 왕위를 물려받아야 했다. 그런데 당시 권력을 장악한 귀족들은 메리가 왕위를 물려받는 일만은 막아야 한다며 똘똘 뭉쳐 있었다. 문제가 된 것은 메리가 독실한 가톨릭 신자였다는 점이었다.

아무리 강제한다 해도, 실질적으로 한 국가의 종교가 바뀌기까지는 한 세대 이상의 많은 시간이 필요한 법이다. 국교회가 탄생하고 종교개혁이 이뤄졌지만, 왕실과 핵심 권력층을 제외하면 잉글랜드 내에는 여전히 가톨릭 인구가 많았다. 특히 지방으로 내려갈수록 이러한 경향은 더 뚜렷해졌다.

그런데 이런 상황에서 만약 메리가 여왕이 된다면 어떨까? 국교회를 해산하고 잉글랜드를 다시 가톨릭 국가로 되돌리려 할 것이었다. 그렇게 되면 이미 개종을 한 국교도들이 가만히 있을 리 없었다. 헨리 8세 때 이미 수천 명이 죽어 나가는 일대 홍역을 지켜봤던 런던의 귀족들에게는 상상만으로도 공포스러운 일이었다. 더 절박한 이들은 가톨릭 교회와 수도원의 재산을 착복했던 귀족들이었다. 이들은 어떻게 해서든 메리의 즉위만은 막기 위해 분주히 움직였다.

어린 소녀를 내세운 어른들의 야욕

당시 호국경은 존 더들리였다. 그는 국교도인 엘리자베스를 옹립하는 방안을 검토했지만 메리는 안 되고 엘리자베스만 된다고 할 명

분이 없었다. 그래서 생각해 낸 묘안이 하나 있었는데, 두 공주가 모두 한때 계승권을 박탈당한 적이 있다는 사실을 문제 삼기로 한 것이었다.

캐서린 왕비에게서 태어난 메리, 앤 불린에게서 태어난 엘리자베스는 둘 다 어린 시절 불 같은 성격의 헨리 8세에 의해 공주의 지위에서 내쫓긴 적이 있었다. 이들의 고생은 이루 말할 수 없었고, 그러다 마음을 돌린 헨리 8세가 이들의 계승권을 되살려 주었다. 존 더들리는 이 과정에 문제가 있었다고 우기기로 했다. 그리고는 두 공주의 대안이 될 사람을 내세웠는데, 이때 등장한 소녀가 바로 제인 그레이였다.

헨리 8세의 조카 손녀인 제인 그레이도 왕족으로서 왕위 계승 후보자였다. 헨리 8세의 여동생이자 아름답기로 유명했던 메리 튜더의 외손녀인데, 자그마한 체구의 제인은 어려서부터 아주 총명했다. 또, 5촌 당숙인 에드워드 국왕과 나이가 같았기에 제인 그레이의 부모는 그녀를 왕비로 만들기 위해 많은 노력을 했다. 그들은 욕심이 앞선 나머지 때로는 심한 매질을 하기도 하며 제인을 매우 엄하게 교육시켰다고 한다.

그렇게 지성과 교양을 겸비하게 된 제인은 가문을 대표하게 되었고, 계승 서열은 메리 공주와 엘리자베스 공주에 이어 3위였다. 이런 신분 덕에 제인은 어려서부터 이모뻘인 두 공주와 함께 자랐다. 나이 차이로 인해 메리 공주와는 이모 조카 사이처럼, 엘리자베스 공주와는 언니 동생처럼 지냈다. 두 공주도 예쁘고 총명하며 심성도 바른 제인을 예뻐했다고 한다.

W. 홀, 〈제인 그레이의 초상〉, 1753, 판화.
그림 속 제인 그레이는 한눈에 보기에도 총명하고 야무진 소녀다.

제인 그레이는 에드워드 국왕에게 불려 가 놀이 친구가 되어 주기도 했다. 그녀를 왕비로 만들려는 이들이 손을 썼던 것인데 에드워드도 제인을 아주 마음에 들어 했다고 전해진다. 하지만 결혼까지는 이어지지 못했는데, 이는 에드워드 국왕이 마음에 둔 배필이 따로 있었기 때문이다. 그 배필은 바로 스코틀랜드의 여왕, 메리 스튜어트였다.

이는 헨리 8세가 죽기 전 했다는 유언에 따른 것이었다. 헨리 8세는 에드워드가 메리 스튜어트와 결혼해 스코틀랜드와의 합병을 이뤄 주기를 간절히 바랐다. 아버지를 너무도 존경했고 아버지의 말이라면 무엇이든 철저하게 따랐던 에드워드였기 때문에 결국 제인 그레이는 왕비 후보로 거론되지도 못했다. 제인 그레이의 부모로서는 한번 크게 좌절을 겪은 셈이었다.

그러다 에드워드가 갑자기 위독해지자 존 더들리가 제인 그레이의 부모를 찾은 것이다. 겉으로는 제인을 자신의 며느리로 들이겠다는 혼담으로서의 만남이었지만 속셈은 따로 있었다. 그는 제인 그레이를 여왕으로 옹립할 생각이었다. 그러면서 자기 아들인 길포드를 여왕의 남편으로 만들고 자신이 그 뒤에서 권력을 독점하려 한 것이다. 물론 이런 일을 벌이려면 내전은 각오해야 했다. 메리 공주를 여왕으로 옹립하려는 귀족들과 가톨릭 세력이 가만히 있을 리가 없었다. 그러니 목숨을 걸어야만 하는 일이었던 것이다.

권력투쟁의 소용돌이 속 그녀가 내린 선택은?

제인의 부모는 가볍고 경솔한 사람들이었다. 이 은밀한 제안을 듣는 순간 자기 딸이 여왕이 된다는 달콤한 유혹에만 생각이 미쳐 바로 제인의 결혼을 결정해 버린 것이다. 하지만 제인 그레이는 어린 나이에도 대단히 영민했다. 처음엔 존 더들리의 이러한 속셈을 몰랐지만 돌아가는 사정을 주시하면서 자신이 얼마나 위험한 상황에 내몰렸는지 알아차렸다.

어머니와 아버지는 행복에 겨워 하고 있지만 존 더들리의 계획은 분명 독배였다. 함부로 덥석 받아 들었다가 일이 잘못되기라도 하면 자신은 물론이고 가문 전체가 끝장날 수 있는 아주 위험한 도박이었던 것이다. 게다가 설령 성공해 여왕이 된다고 해도 존 더들리의 꼭두각시가 되어 이용만 당하는 신세가 되리라는 건 불을 보듯 뻔한 일이었다.

그래서 그녀는 태어나서 처음으로 부모에게 반항했다. 존 더들리의 아들과 절대 결혼하지 않겠다고 버텼던 것이다. 하지만 그녀의 저항은 부모의 매질을 이기지 못했다. 결국 존 더들리는 위독한 에드워드 국왕까지 설득해 유언장을 변경하고 제인 그레이를 후계자로 정하는 데 성공했다. 제인 그레이는 자신의 의사와는 상관없이 권력투쟁의 한복판으로 끌려 들어가고 있었다.

얼마 뒤 국왕 에드워드가 폐결핵으로 세상을 떠났다. 겨우 15세의 나이였다. 존 더들리는 이 소식을 3일이나 알리지 않은 채 부랴부랴

계획한 일을 밀어붙였다. 제인 그레이와 자기 아들을 런던탑에 데려와 즉위식을 준비하면서 의회의 승인을 받았다. 그는 군대로 건물을 포위한 다음 강압적인 분위기를 조성해 반대하는 의원들까지도 굴복시켰다.

　그런데 예상치 못한 문제가 있었다. 바로 다음 날이면 여왕이 될 제인 그레이가 왕위에 오르지 않겠다고 선언한 것이다. 존 더들리는 분노해 욕을 퍼부었고 제인 그레이는 다시 부모와 대치했다. 정확한 상황을 알 수는 없지만 그녀가 받았을 엄청난 협박과 회유, 강압을 어렵지 않게 상상할 수 있다. 결국 제인 그레이는 다시 굴복했다. 오랜 진통이 있었지만 여왕의 지위를 수락한다며 고개를 끄덕인 뒤 스스로 여왕의 자리에 올랐다. 1553년 7월 10일, 그녀가 16세이던 해의 일이었다.

마침내 드러난 존 더들리의 추악한 속내

　제인 그레이가 여왕으로 선포되자 잉글랜드 전역은 발칵 뒤집혔다. 종교적 입장에 따라 반응은 다소 엇갈렸지만, 대부분은 제인의 등극을 이해하지 못했다. 당연히 메리가 여왕이 된다고 알고 있었기 때문이었다. 사건의 전말을 알게 된 사람들은 존 더들리의 처사에 눈살을 찌푸렸고, 제인 그레이를 며느리 삼을 때부터 다 속셈이 있었던 거라며 그의 도를 넘는 사리사욕에 분노했다.

메리나 엘리자베스도 이 소식을 듣고 경악하지 않을 수 없었다. 특히 메리의 입장에서 이 사건은 쿠데타였고 자신에 대한 반역이었다. 당시 메리는 런던 동북쪽에 있는 자신의 영지에 있었는데, 존 더들리의 만행을 전해 들은 이들이 속속 메리에게로 모여들었다. 메리가 여왕이 되기만을 기다리고 있었던 가톨릭 귀족들이 앞다퉈 달려왔고 존 더들리의 폭주에 반대했던 귀족들도 런던을 빠져나와 메리에게 합류했다. 분노한 시민과 농민들도 구름처럼 몰려들었다.

이런 사정을 몰랐던 존 더들리는 메리를 잡아들이기 위해 기병대를 보냈다. 그러면서 가장 믿을 수 있는 자신의 아들, 로버트에게 지휘를 맡겼다. 그런데 로버트는 메리가 있다는 캐닝홀에 도착해 당황하고 만다. 자신은 고작 300명의 기병을 이끌고 왔으나 눈앞에는 자그마치 4만 명의 군대가 집결해 있었기 때문이다. 공포에 휩싸인 로버트는 그 자리에서 바로 항복을 하고 메리를 향해 이렇게 외쳤다.

"여왕 폐하 만세!"

이런 보고를 받고도 존 더들리는 물러서지 않고, 동원할 수 있는 모든 병력을 동원해 캐닝홀로 진압군을 보내려 했다. 그런데 가겠다고 나서는 지휘관이 없었다. 런던을 비우기가 너무나 불안했지만 그는 어쩔 수 없이 본인이 직접 출병했다. 그런데 런던을 비우자마자 우려했던 일이 벌어지고 말았다.

세상에서 가장 못 믿을 사람들이 정치인이라는 말이 있다. 상황이

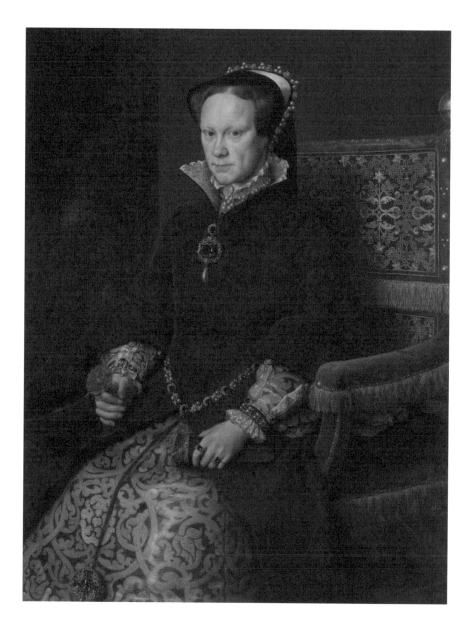

안토니스 모르, 〈메리 1세〉, 1554, 프라도 미술관.
펠리페 2세와의 결혼 전에 서로의 모습을 확인하기 위해 그려진 초상화로
메리 여왕의 모습이 다소 미화되었다고 한다.

불리하게 돌아가면 자신의 입장을 너무나 쉽게 바꾼다는 뜻이다. 소위 이쪽저쪽 간을 보다가 대세에 따른다는 것인데, 그만큼 분위기 파악과 적응을 잘한다는 뜻도 되겠다. 런던에서 사람을 보내 알아보니 며칠 만에 대세는 판가름이 나 있었다. 캐닝홀에는 사람들이 급격히 늘어나는 반면 그곳으로 가는 더들리의 병력에는 계속해서 이탈병이 생겨났던 것이다.

그러자 귀족들이 하나둘 모여들더니 존 더들리의 탄핵을 논의했다. 이 일에 가장 앞장선 이들은 얼마 전까지 존 더들리를 가장 열심히 따르던 이들이었다. 이들은 존 더들리에게 속았다면서 이번엔 메리를 여왕으로 맞기 위한 준비에 앞장섰다.

이때 존 더들리의 진면목도 드러났다. 급변하는 상황을 보고 충격과 당황스러움에 휩싸인 존 더들리는 급히 군대를 돌려 런던으로 돌아왔는데, 그리고는 모두가 귀를 의심할 수밖에 없는 이야기를 했다. 자신은 본래부터 메리를 여왕으로 섬길 생각이었는데 오해가 있었다는 것이다. 그러면서 자신은 이미 가톨릭으로 개종을 했다며 매일 성당에 드나들기까지 했다. 여왕에 오른 뒤 숨죽이며 사태를 지켜보던 제인 그레이는 존 더들리의 추한 코미디 행각을 보면서 절망의 수렁으로 빠져들었다.

'왜 난 그 순간 고개를 끄덕였을까….'

강압에 의해서였다고는 하지만 여왕의 자리를 승낙했던 그 찰나

의 선택에 뼈저린 후회가 밀려왔다. 되돌릴 수만 있다면 되돌리고 싶은 순간이었다. 하지만 이는 부질없는 바람이었다. 다시 기회가 온다 해도 여간해서 결과는 바뀌지 않을 것이기 때문이다. 그 지독한 압박을 이겨낼 수 있는 이들이 얼마나 될까? 주변의 압박을 받으면 핑계 삼아 스스로를 합리화하는 게 사람 마음이다. 끝까지 이를 이겨 내려면 평소 모난 사람이라는 평을 들을 정도로 고집이 세야 하리라. 제인 그레이는 영특한 소녀였지만 그렇게 모진 성격은 아니었다.

그녀가 절망 끝에서도 초연할 수 있었던 이유

두려움에 잠을 이룰 수 없는 며칠이 지나고 드디어 세상이 바뀌었다. 메리가 엄청난 대군을 이끌고 여왕의 모습으로 런던에 입성했던 것이다. 메리의 곁에는 동생 엘리자베스도 있었다. 당시 메리가 37세였고 엘리자베스는 19세였다. 제인 그레이는 그 즉시 여왕의 자리에서 쫓겨나 런던탑에 갇혔다. 여왕이 된 지 9일 만이었으니 이는 영국 역사에서도 가장 짧은 재위 기간이다. 그녀를 앞세워 쿠데타에 가담했던 이들은 모두 참수되었다. 존 더들리는 마지막까지도 자신의 무죄를 주장했지만 그의 말을 들어줄 사람은 없었다.

그런데 메리는 제인 그레이를 죽일 생각이 조금도 없었다. 어린 시절 함께 지내며 친조카처럼 워낙 예뻐했던 데다, 이 모든 일에 그녀는 단지 이용당한 신세라는 걸 누구보다 잘 알고 있었기 때문이다. 다만

반역자들에게 옹립된 여왕이었기에 그냥 풀어 줄 수는 없었다. 그녀가 연루된 다른 반란이 일어날 수 있기 때문이었다. 대신 메리는 제인이 런던탑 내에서 남편과 편하게 지내도록 챙겨 주었다. 그리고 자신에게 후계자가 태어나면 즉시 그녀를 풀어 줄 생각이었다. 제인은 이러한 메리의 배려에 감사하면서 좋아하는 책을 구해 읽으며 지냈다.

한편 새롭게 권력을 차지한 가톨릭 귀족들은 한결같이 제인 그레이를 죽여야 한다고 주장했다. 그녀를 살려 두었다가는 두고두고 후환이 될 테니 냉정하게 정리해야 한다는 것이었다. 하지만 메리는 거부했다. 그러면서 제인 그레이를 개종시키려 노력했다. 개종만 해준다면 즉시 풀어 줄 생각이었고 이는 메리의 진심이었다. 하지만 제인 그레이는 개종을 거부했다. 개종을 하면서까지 목숨을 구걸하고 싶지 않다는 게 그녀의 마음이었다.

감옥에 갇혀 지내는 삶에 익숙해질 무렵 그녀는 부모와 존 더들리에 대한 원망도 버렸다. 그들이 자신을 몰아세우긴 했지만 결국 여왕이 되기로 한 것은 자신의 선택이 아니었던가. 그녀는 여왕의 자리를 수락할 때 자기 마음속 욕망과 타협했다는 것을, 부추겨진 욕망이 점점 자라나더니 본래 가지고 있던 두려움마저 밀어내 버렸다는 것을 자인하게 되었다. 그러고 나자 마음이 평온해졌다. 극심한 두려움의 질곡에서 벗어난 그녀는 그 어떤 결과도 받아들일 수 있다고 마음먹게 되었다.

영특했던 소녀, 사형대 위에 올라서다

하지만 그녀는 마음의 평안을 이어갈 수 없었다. 세상은 한번 역사의 무대에 등장한 사람을 가만히 내버려두지 않는다. 메리가 여왕이 되면서 종교 갈등은 다시 활활 타올랐다. 가톨릭을 버리지 않았기에 아버지인 헨리 8세와 동생 에드워드로부터 극심한 박해를 받았던 메리는 여왕에 오르자마자 나라를 다시 가톨릭으로 되돌리겠다고 선언했다. 그리고 전격적으로 여러 조치들을 내렸다. 이에 국교도를 포함해 신교도 세력들이 똘똘 뭉쳐 저항했고, 이는 반란으로 이어졌다.

그런데 문제는 반란이 벌어질 때마다 반란 세력들이 제인 그레이를 여왕으로 내세웠다는 점이다. 그녀는 자신의 의지와는 상관없이 신교도 세력의 구심점이자 상징과도 같은 존재가 되어 있었다. 실제 반란과는 전혀 무관했지만 그럴 때마다 제인 그레이에 대한 처형 요구는 거세졌다.

그러다 결정적인 사건이 터지고 만다. 새로운 반란이 벌어졌는데 그 주동자의 한 사람이 바로 제인 그레이의 아버지였던 것이다. 이렇게 되자 제인을 지키려고 그토록 애썼던 메리도 어쩔 수가 없었다. 결국 여론을 이기지 못했고 제인 그레이의 처형이 결정되었다.

한여름에 여왕의 자리에서 쫓겨났던 제인 그레이는 어느새 가을을 지나 겨울의 끝을 맞이하고 있었다. 마침내 운명의 날이 되었고, 그녀 앞에 사형집행인들이 당도했다. 제인 그레이의 남편이 먼저 처

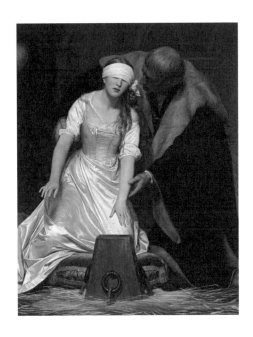

형되었다. 그동안 제인 그레이는 의사들의 진찰을 받았다. 임신 여부를 확인했던 것인데, 당시 잉글랜드에는 사형수라 해도 임신 중이면 형을 유예하는 법이 있었다. 제인을 어떻게든 살려 보려는 메리가 지푸라기라도 잡는 심경으로 지시한 일이었다. 하지만 제인은 임신 상태가 아니었다. 더 이상 미룰 근거가 없었고 그렇게 그녀의 처형이 집행되었다. 많은 이들이 아주 잠시 여왕이었던 이 소녀의 죽음에 안타까워했다.

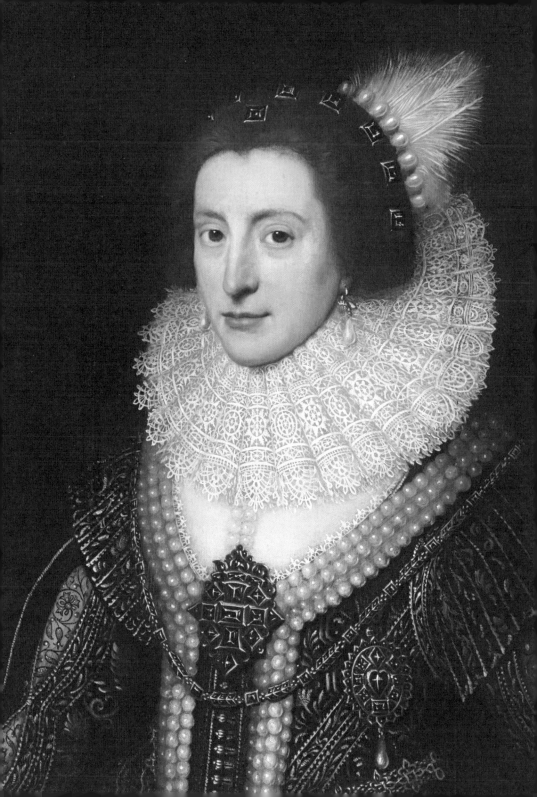

친오빠만 따르던 공주의 마음을 훔친 사랑꾼

미힐 얀손 판 미레벨트, 〈보헤미아 여왕 엘리자베스 스튜어트〉

엘리자베스 스튜어트. 이제 20대 후반에 접어든 그녀는 할 수 있는 가장 화려한 치장을 하고 화가 앞에 섰다. 이렇게 꾸미는 데 족히 세 시간은 걸렸을 것이다. 그럼에도 엘리자베스는 자신을 꾸미는 데 정성을 다한다. 비록 나라를 모두 빼앗겨 네덜란드에 몸을 의탁하고 있는 신세인 데다 온 유럽 사람들의 조롱까지 받고 있지만, 신성로마제국 선제후의 아내이자 또한 한 나라의 왕비로서 위엄을 잃지 않으려는 노력이다. 그녀는 그간 낳은 많은 자식을 일일이 챙겨야 하는 엄마이자, 지금도 나라를 되찾기 위해 전장을 누비는 남편을 내조하는 아내로서 정신없이 바쁜 나날을 보낸다. 가만히 무표정하게 있는 듯하지만 그녀의 얼굴엔 생기발랄함이 감돈다. 꾸밈이 없고 금방이라도 웃음이 터질 것 같은 얼굴이다. 그리고 관람객들을 마주 보는 눈빛에는 강인함과 자신감이 엿보인다. 지금까지 살아온 날들에 대한 참으로 많은 이야기를 담고 있는 눈빛이라 하겠다. 저 당당함은 인생의 중요한 갈림길에서 물러서지 않고 앞으로 나아간 사람만이 가질 수 있는 것이리라. 이미 유럽의 모든 나라에서 모르는 사람이 없을 정도로 유명한 여인, 겨울왕비라는 별명으로 역사에 기록되는 이 여인에게는 어떤 사연이 있을까? 그녀는 어쩌다 나라를 모두 빼앗기고 망명 생활을 하게 된 걸까?

미힐 얀손 판 미레벨트, 〈보헤미아 여왕 엘리자베스 스튜어트〉, 1623, 개인 소장.

난 하이델베르크에서
내 마음을 잃었다.

_볼프강 괴테

　엘리자베스 스튜어트는 스코틀랜드의 왕 제임스 6세의 딸로 태어났다. 아버지인 제임스가 엘리자베스 1세에 이어 잉글랜드 왕위에 오르면서 제임스 1세가 되었고 엘리자베스 스튜어트도 아버지를 따라 런던으로 오게 되었다. 그때 나이가 6세였다.

　그녀에겐 두 살 위의 오빠 헨리가 있었는데 이들 남매의 사이는 조금 특별했다. 보통의 남매 사이는 잘 놀다가도 다투고 서로 미워하기도 하지만 헨리와 엘리자베스는 다투는 법이 없었다. 어려서부터 애교도 많고 가는 곳마다 분위기를 즐겁게 만들었던 엘리자베스는 사춘기가 되면서 예쁜 소녀가 되었다. 오빠를 따라다니며 이것저것 하다 보니 사내들이 하는 일이라면 못하는 것이 없었고 나름대로 고집과 용기도 대단했다.

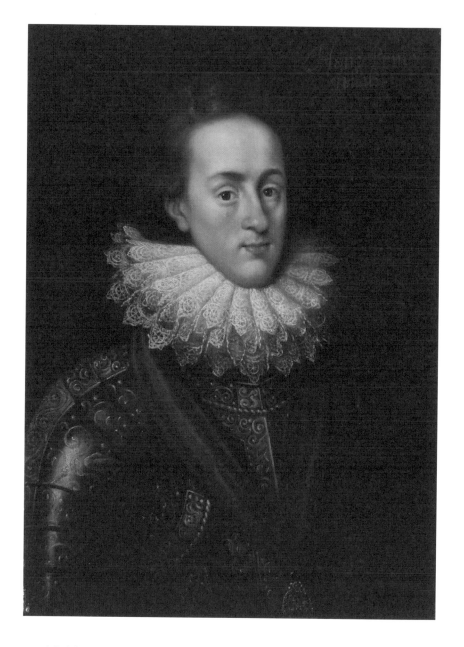

작자 미상, 〈아이작 올리버의 초상화를 따라 그린 헨리 왕자 초상화〉, 1610, 내셔널 초상화 갤러리.
헨리는 온 국민의 기대를 한 몸에 받았던 늠름한 왕자였다.

사춘기가 되면 누군가를 사랑하고 때론 집착하게 되는데 엘리자베스에게 그 대상은 친오빠였다. 헨리는 객관적으로 봐도 아주 멋진 왕자였다. 그야말로 다재다능했는데 춤과 운동에 특히 뛰어나 골프와 테니스, 승마, 검술 등 못하는 게 없었다. 자제심도 뛰어났고 백성을 대하는 자세도 남달랐던 헨리를 보며 사람들은 아주 훌륭한 왕이 되겠다며 입을 모았다.

어느 정도였냐면, 그의 인기가 너무 높다 보니 아버지인 제임스 1세가 시기와 질투를 느낄 정도였다. 엘리자베스는 이런 오빠 곁에 늘 붙어 있으려 했다. 그리고 자기는 결혼하지 않고 평생 오빠와 살 거라는 말을 입에 달고 살았다. 대다수는 사이가 정말 좋은 오누이라 여기고 넘어갔지만 가까운 시녀들은 심각한 우려를 하고 있었다.

오빠인 헨리는 늘 이런 엘리자베스를 아끼고 다독였다. 부모의 불화로 인해 어머니와 떨어져 지내야 했던 어린 시절, 두 남매는 서로를 가장 의지하며 자라 왔기 때문이었다. 그러면서도 공주는 나라를 위해 다른 나라의 왕자와 결혼해야 하는 거라고 타이르기도 했다.

실제로 제임스 1세는 엘리자베스의 신랑감을 고르고 있었다. 아름답기로 소문난 공주였기 때문에 유럽의 여러 왕실과 영주들의 구혼이 치열했는데 제임스 1세는 팔츠의 선제후 프리드리히 5세(이하 프리드리히)를 사위로 정했다. 엘리자베스와 동갑이라 나이도 적당한데다 신교도라는 점도 마음에 들었다. 프리드리히는 칼뱅파로 신성로마제국 내에서 신교도 세력을 대표하는 지위에 있었다.

결혼 상대가 정해졌다는 통보를 받고 엘리자베스는 눈물로 밤을

새웠다. 결혼 후에는 저 멀리 하이델베르크로 가서 살아야 했는데 그렇게 되면 오빠를 언제 만날 수 있을지 기약조차 할 수 없었다. 그만큼 그녀는 오빠와 떨어지게 되는 것에 무엇보다 슬퍼했다.

공주에게 첫눈에 반한 팔츠의 청년

엘리자베스의 남편으로 정해진 프리드리히는 당시 16세였다. 팔츠는 라인강 유역의 요지를 차지하고 있었는데 그가 독실한 칼뱅파 신교도라는 사실은 그 지역에 아주 큰 긴장감을 불러일으키고 있었다.

당시 팔츠의 주변에는 네덜란드도 있었고 지금의 벨기에인 스페인령 네덜란드도 있었다. 오랜 휴전 중이었지만 네덜란드와 곧 전쟁을 재개해야 하는 스페인은 전략적 요충지인 팔츠를 차지하기 위해 호시탐탐 기회를 노리고 있었다. 이는 팔츠에게 큰 위협이 아닐 수 없었다. 이런 상황에서 엘리자베스와 혼담이 오가는 것은 팔츠로서는 잉글랜드를 뒷배로 둘 기회가 생긴 셈이었다. 프리드리히는 혼담에 합의하자마자 서둘러 런던에 도착했다.

이윽고 열린 신부와의 상견례 자리에서 그는 꼼짝도 못하고 얼어붙고 말았다. 엘리자베스가 예쁘고 사랑스럽다는 소문은 이미 들어서 알고 있었지만, 차원을 넘어서는 무언가가 그를 사로잡았던 것이다. 영혼을 송두리째 빼앗긴 것처럼 그는 운명 같은 사랑을 느꼈다.

하지만 그를 대하는 엘리자베스의 태도는 냉정하고 무심하기 이

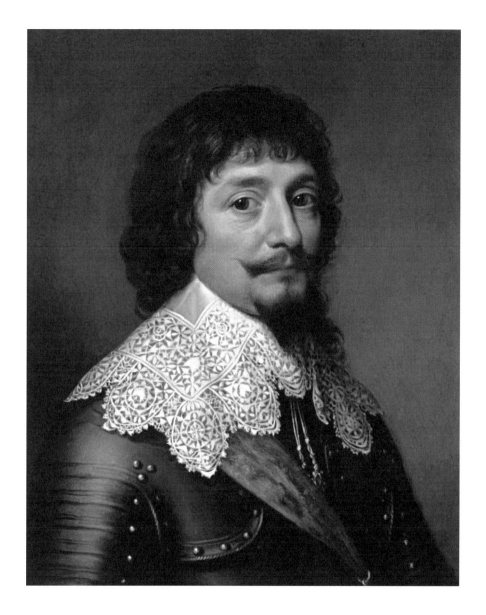

미힐 얀손 판 미레벨트, 〈프리드리히 5세의 초상화〉, 1628~1632, 댄 하그 역사 박물관.

16세의 나이로 결혼을 위해 잉글랜드에 온 팔츠 선제후 프리드리히 5세는
이곳에서 일생의 사랑인 엘리자베스를 만나게 된다.

를 데 없었다. 게다가 궁정 내 사람들은 백작이라는 그의 낮은 신분을 문제 삼는 분위기였다. 프리드리히는 당황스러웠지만 워낙 사람 좋고 진실된 성격인 데다 공손하고 기품이 있었던 그였기에 점차 런던 궁정 사람들의 호감을 얻어 나갔다.

그렇게 결혼식 준비가 한창이던 때, 엄청난 사건이 벌어졌다. 건강하던 헨리 왕자가 갑자기 열이 치솟으면서 위독해진 것이다. 프리드리히가 도착한 뒤 3주 만의 일이었다. 왕세자가 위독해지면서 공주의 결혼식 준비는 뒷전으로 밀려났고 궁정 분위기는 착 가라앉았다. 결혼식 자체가 취소되는 상황도 배제할 수 없었다.

오빠가 사경을 헤맨다는 소식을 들은 엘리자베스는 그야말로 정신을 차리지 못했다. 곁에서 병간호를 하고 싶어도 전염병이 의심되는 상황이었기에 방에 들어갈 수조차 없었다. 병실 앞에서 한참이나 목놓아 울던 엘리자베스는 갑자기 사라져서는 간호하는 시녀로 변장해 의사 뒤를 따라 병실에 들어가려다 들키기도 했다. 그럴 때면 발버둥을 치느라 사지가 들린 채 자기 방으로 끌려가 갇혀 있어야 했다.

이렇게 쫓겨난 일만 해도 여러 차례였다. 엘리자베스로서는 어떻게든 오빠 얼굴이라도 한번 보려는 몸부림이었지만 소용이 없었다. 그러던 중 며칠 만에 헨리 왕자가 병을 이기지 못하고 그만 세상을 떠났다. 그는 마지막 순간에 동생인 엘리자베스의 이름을 부르며 죽어 갔다고 한다.

그 뒤로 엘리자베스는 식음을 전폐하고 오빠의 무덤 앞에 가서 꼼짝도 하지 않고 울며 지냈다. 결혼을 준비하던 신부가 맞나 싶을 정도

로 그녀는 정신이 무너져 있었고 그녀를 바라보는 궁정의 분위기 역시 너무도 가라앉아 있었다. 그때 런던의 궁정에서 가장 애매한 처지에 놓인 사람이 바로 프리드리히였다. 마치 꿰다 놓은 보릿자루처럼 혼자 있어야 했는데 사실 그 누구도 그를 챙겨줄 여력이 없었다. 이러다 정말 결혼은 물 건너가는 게 아닌가 싶을 정도였다.

'이벤트 광인'은 어떻게 그녀의 마음을 움직였을까?

그러자 다급해진 프리드리히는 행동에 나섰다. 그는 궁정의 분위기를 주도하는 사람들을 선별해서 그들에게 고가의 선물을 돌렸다. 자신의 존재를 환기시키면서 결혼식 분위기를 다시 만들어 나갔던 것이다. 그런데 문제는 엘리자베스였다. 틈만 나면 오빠의 무덤 앞에 앉아 있는 엘리자베스가 어떻게든 마음을 추스르도록 해야 했다.

이때 프리드리히는 자신의 장기를 발휘했다. 자상한 성격인 그는 상대의 성향을 잘 파악한 뒤 깜짝 선물로 즐겁게 해 주는 걸 좋아했다. 엘리자베스를 불러낸 그는 잡다한 이야기로 그녀를 귀찮게 하는 대신 별말 없이 이런저런 선물을 하면서 반응을 살폈다. 엘리자베스는 보석이나 장신구 같은 것들도 좋아했지만 특히 동물을 좋아했다. 성향 파악을 끝낸 그는 작고 귀여운 동물들을 구해 엘리자베스에게 선물하고 그녀가 자신과 있는 동안만큼은 아주 즐거워하게 만들었다.

깊은 우울증 증세까지 겪던 엘리자베스는 프리드리히의 이런 노력 덕분에 어느 정도 생기를 되찾았다. 사랑에 빠진 프리드리히는 자신의 이벤트에 그녀가 환하게 웃어 주는 것이 너무나 좋았다. 매번 기대감이 올라간다는 부작용이 있었지만 그 기대감을 만족시키기 위한 고심도 그에게는 행복이었다. 그는 런던에서 지내며 당대 최고의 사랑꾼이 되었다. 그리고 엘리자베스의 밝고 행복한 표정을 매일 볼 수 있다면 그 어떤 일도 할 수 있으리라 생각하게 되었다.

엘리자베스가 기운을 되찾자 제임스 1세가 결단을 내렸다. 아들의 상중이었지만 더는 결혼을 미룰 수 없다고 판단했던 것이다. 엘리자베스와 프리드리히는 곧 성대한 결혼식을 마친 뒤 바다를 건너 하이델베르크로 향했다. 팔츠의 굳건한 동맹이자 프리드리히의 외가이기도 한 네덜란드는 이들을 맞아 성대한 환영 행사를 마련했다. 이후 여행 일정이 있었지만 프리드리히는 아내에게 양해를 구하고 먼저 팔츠로 돌아왔다. 하이델베르크에서 챙길 것들이 있어서였다.

결혼식 준비 때문이라고 이유를 댔지만 사실 그의 주된 관심사는 아내를 놀라게 할 깜짝 이벤트였다. 그는 먼저 한창 진행 중인 엘리자베스의 처소 공사를 독려했는데, 런던에 있는 그녀의 처소와 완전히 똑같이 만들어 그녀가 지내는 데 아무런 불편함이 없도록 했다. 그리고 정원에 만들고 있는 동물원도 꼼꼼히 챙겼다. 멀리서 신기한 동물들을 많이 구해 오느라 돈도 제법 썼다고 한다.

곧이어 하이델베르크에 도착한 엘리자베스는 예상치 못한 선물에 깜짝 놀라지 않을 수 없었다. 남편이 자신을 위해서 이렇게까지 준

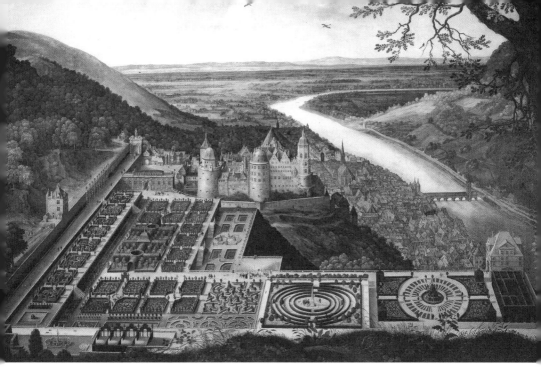

프리드리히가 아내 엘리자베스를 위해 열심히 조성했다는
하이델베르크 성의 정원, 호르투스 팔라티누스. 당시 만들어진 판화에 채색을 한 것이다.

비했으리라고는 생각하지 못했던 것이다. 감격할 때면 엘리자베스는
리액션이 확실했다. 그리고 그녀의 이런 화끈한 리액션은 프리드리
히의 의욕을 바로바로 채워 주었다.

　그 뒤로도 프리드리히는 아내를 위해 최고의 건축가와 조경가를
고용해 하이델베르크 정원을 확장시키면서 꾸며 나갔다. 정해진 테
마에 따라서 다채로운 조각과 동굴, 희귀한 식물과 꽃, 키 큰 나무 들
이 들어섰는데 곳곳에 신기한 것들이 가득했다. 미로에서 갑자기 등
장하는 움직이는 조각상이나 음악을 연주하는 물오르간, 그리고 태

엽으로 작동하는 노래하는 새 인형 같은 것들은 당시 사람들에게는 경이로움 그 자체였다.

그렇다 보니 프리드리히가 그의 아내를 위해 만든 이 정원은 온 유럽에 금방 소문이 났다. 세계 8대 불가사의라고 떠드는 이들도 많았다. 당시 유럽 귀족들의 소원 중 하나가 이 정원을 둘러보는 것이었다고 하니 이들 부부의 자부심도 대단했을 것이다. 이렇듯 이벤트 광인이자 대단한 사랑꾼을 남편으로 둔 엘리자베스는 먼 타향 낯선 곳에 살면서도 꿈같은 신혼 생활을 보냈다. 아이들도 연이어 건강하게 태어났다. 이 시기 두 사람에겐 정말 아무런 걱정거리도, 아쉬움도 없었다.

거절하기 힘든 달콤한 제안

그런데 운명의 신은 이들 부부를 가만히 두지 않았다. 아주 달콤한 유혹과 함께 거대한 시련이 밀려왔던 것이다. 상황은 이러했다. 당시 유럽 전역에는 종교 갈등이 점점 고조되면서 누군가 불만 당기면 바로 폭발할 것 같은 긴장감이 감돌고 있었다. 그중에서도 최고의 화약고는 단연 보헤미아였는데, 이곳에서 프리드리히를 왕으로 추대한 것이다.

보헤미아는 지금의 체코와 그 인근 지역을 아우르는 동유럽의 아주 큰 나라였다. 이 지역에 신교도가 많다 보니 오랫동안 보헤미아를

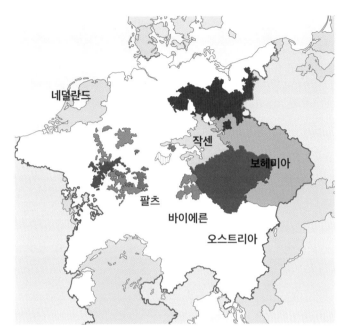

16, 17세기 전반기 신성로마제국 지도.
팔츠의 영지는 파란색, 보헤미아 왕이 다스리는 영토는 빨간색과 분홍색 영역이다.

통치했던 합스부르크 가문도 종교 문제만큼은 조심스럽게 다뤄 왔다. 그런데 합스부르크 가문에서 입장을 바꿔 강력하게 종교 탄압을 시작하면서 문제가 생겼다. 대규모 반란이 일어나 독립 투쟁이 벌어지면서 합스부르크 가문이 쫓겨나게 되었는데, 그 자리를 대체할 인물로 프리드리히가 선출된 것이다.

상상도 못했던 엄청난 제안을 받았지만 프리드리히는 깊은 고민에 빠졌다. 사실 왕이 된다는 건 그의 일생의 꿈이었다. 결혼을 위해 런던에 갔다가 당했던 수모도 실은 그가 왕족이 아니라는 점에서 비

롯된 것이었는데 왕이 되면 그 설움을 단번에 만회할 수 있었다. 그 뿐만이 아니었다. 프리드리히는 합스부르크 가문을 증오하고 있었는데, 아직 젊은 그가 보헤미아의 왕위에 오르게 된다면 어떨까? 합스부르크 가문을 밀어내고 황제의 자리에 오르는 것도 얼마든지 가능한 시나리오였다.

그런데 이러한 점들은 동시에 강력한 위협이기도 했다. 그가 왕이 되는 걸 합스부르크 가문에서 용납할 리가 없었기 때문이다. 만약 그가 보헤미아로 가면 전쟁은 피할 수 없었다. 즉 합스부르크 가문과 전면전을 벌여서 이길 수 있어야만 가능한 선택이었던 것이다. 만약 지면 어떻게 될까? 그때는 상황이 아주 심각해질 수 있었다. 보헤미아 왕위만 포기하면 되는 게 아니라 본가인 팔츠까지도 빼앗길 각오를 해야 했다. 그러므로 아무 생각 없이 덥석 받아들일 수 있는 제안이 아니었다.

그런데 보헤미아에서는 왜 프리드리히를 왕으로 추대했던 것일까? 알고 보니 이는 모두 프리드리히를 섬기던 크리스티안 총리가 벌인 일이었다. 칼뱅파 신교도의 세상을 만들겠다는 신념을 가진 그는 팔츠의 내정을 담당하면서 프리드리히의 신뢰를 얻고 있었다. 프리드리히가 잉글랜드에 가서 엘리자베스와 결혼하게 된 것을 비롯해 선제후로서 내린 그의 모든 결정은 크리스티안의 조언에 따른 것이었다.

크리스티안은 마침 보헤미아에서 터진 대규모 반란을 이용해 당사자도 모르게 프리드리히를 왕으로 추대하는 데 성공했다. 말하자

면 자신의 꿈을 이루기 위해 프리드리히를 체스판 위의 말처럼 이용했던 것이다. 그런데 프리드리히를 염려하는 이들은 한결같이 추대를 거부하라고 조언했다. 너무 위험했기 때문이었다. 주위의 동맹 관계에 있던 영주들도 앞으로 전개될 상황을 극도로 우려하면서 절대 받아들여서는 안 된다고 입을 모았다. 실제로 걷잡을 수 없는 전쟁이 벌어질 가능성이 매우 컸다. 그러다 보니 프리드리히의 고심이 길어졌다.

객관적으로 생각해 보면 물러서는 게 맞는데도 고민이 길어지는 이유는 다른 데 있지 않았다. 그의 마음속에 이미 거대한 욕망이 자리 잡고 있었기 때문이었다. 그는 아내를 왕비로 만들어 주고 싶었다. 프리드리히는 아내에게 솔직한 의견을 구했다. 그러자 엘리자베스는 이렇게 말했다.

> "우리, 가요. 난 각오가 되어 있어요.
> 선제후 자리를 지킨다면
> 매일같이 황금 식기에 고기를 썰어 먹을 수 있겠죠.
> 하지만 난 매일같이 사우어크라우트만 먹어야 한다고 해도
> 프라하에서 당신과 함께 왕과 왕비가 되는
> 그 순간만큼은 경험해 보고 싶어요."

사우어크라우트sauerkraut는 고기 요리 옆에 나오는 절인 양배추를 말한다. 고난도 두렵지 않다는 말을 그렇게 표현했던 것인데, 사랑하

는 아내가 이렇게 말해 주자 프리드리히는 결단을 내렸다. 그리고 모두가 반대하는 가운데 전 병력을 이끌고 프라하로 향했다. 그를 구원자로 여긴 보헤미아 국민들은 열렬히 환영했다. 성대한 즉위식이 프라하 대성당에서 열렸다. 특이한 점은 왕비 즉위식이 따로 거행되었다는 것이다. 이 역시 이벤트 광인 프리드리히가 강력히 요구해서 이뤄진 일이었다. 그렇게 두 사람은 프라하 궁전에서 지내며 인생 최고의 순간을 만끽했다.

두 사람이 겨울왕, 겨울왕비라 불린 이유?

그러는 동안 시련은 점점 다가오고 있었다. 보헤미아 국민들은 이 낭만적인 국왕 부부의 한가로운 모습에 당혹했다. 이는 곧 실망으로 바뀌었고 민심은 급격하게 돌아섰다. 합스부르크 쪽에서 대군을 이끌고 오는 가운데, 믿었던 다른 영주들의 배신이 이어졌다. 다른 영주들이 보기에 프리드리히는 철없이 자기만 생각하는 애송이였다. 화약고에 불씨를 들고 뛰어든 것이나 다름없는 이 애송이의 행동은 아무리 이해를 하려고 해도 이해할 수 없었다. 전쟁이 얼마나 번질지 또 얼마나 오래갈지 가늠조차 할 수 없었다.

실제로 이 전쟁은 이후 30년이나 온 유럽을 쑥대밭으로 만들게 된다. 그러다 보니 프리드리히는 가톨릭 국가는 물론 신교도 국가에도 공공의 적이 되었다. 동맹으로 여겼던 작센과 바이에른이 그를 먼

저 응징하기로 하면서 그에게는 결정적인 타격이 되었다. 왕위에 오른 지 1년도 채 되지 않아 주변국의 침공을 받게 된 그는 백산 전투에서 대패했고 프라하에서 쫓겨나야 했다. 그런데 하이델베르크로 돌아갈 수도 없었다. 기회를 노리던 스페인군이 쳐들어와 순식간에 점령을 하는 바람에 그는 자신의 본진마저 잃게 되었다. 결국 그에게 남은 행선지는 외가인 네덜란드뿐이었다.

불행 중 다행으로 도피 중에 엘리자베스의 시종이 왕관을 비롯해 값나가는 보석을 모두 챙겨 온 덕분에 엘리자베스는 이후 오랜 망명 생활에도 밥은 굶지 않고 지낼 수 있었다. 망명자의 신세라는 것이 서럽고 우울하기 마련이지만 프리드리히와 엘리자베스는 금세 특유의 낙천적인 기질을 되찾았다. 이번에는 프리드리히보다 엘리자베스가 더 씩씩했다. 프리드리히는 마음이 약해지고 때로 의기소침해지기도 했지만 그럴 때마다 엘리자베스는 남편을 격려하고 용기를 북돋아 주었다.

이들은 나중에 겨울왕, 겨울왕비라는 별명으로 불리게 되는데, 이 별명에는 대단한 조롱의 의미가 담겨 있다. 프라하에서 즉위식을 올릴 때가 여름이었는데 그 뒤로 겨울을 단 한 번만 지내고 1년도 안 돼 쫓겨났다는 의미다. 하지만 엘리자베스는 자신의 이런 별명을 부끄러워하지 않았다. 각오했던 일이기 때문이었다. 그리고 반드시 승리하고 나라를 되찾을 것이기 때문에 이런 시련이 오히려 나중의 영광을 더 돋보이게 할 것이라고 믿었다.

프리드리히는 이런 엘리자베스가 있었기 때문에 그 외롭고 고단

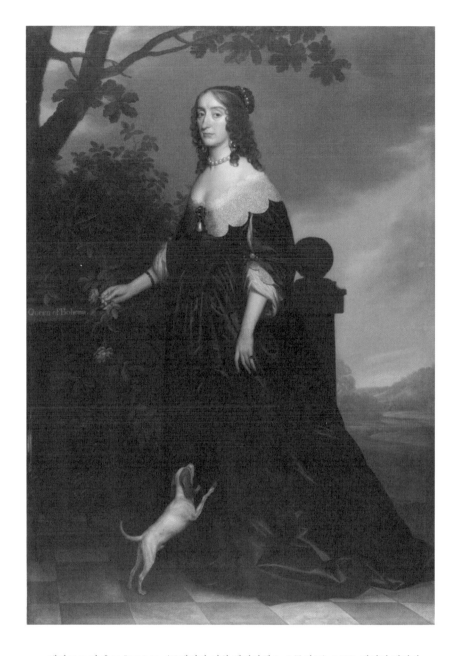

헤라르트 판 혼트호르스트, 〈보헤미아 여왕 엘리자베스 스튜어트〉, 1642, 내셔널 갤러리.
남편을 잃고 상복을 입은 채 슬픔에 잠긴 엘리자베스. 오른쪽 배경 멀리
하이델베르크가 그려졌다. 발치의 강아지는 부부간의 사랑과 정절을 상징한다.

한 투쟁을 이어 나갈 수 있었다. 이들은 망명자 신세이면서도 함께 있는 시간만큼은 그 누구보다 행복했고 이들 사이에서는 아이들이 계속 태어났다. 이렇게 긍정적일 수 있을까? 참으로 못 말리는 잉꼬 부부였다고 하겠다.

이들의 망명 생활은 오래 지속되었다. 30년 전쟁은 이름 그대로 정확히 30년 동안 벌어졌는데, 그 시작과 동시에 나라를 빼앗긴 이들은 결국 이 기나긴 전쟁이 끝나고서야 나라를 되찾을 수 있었다. 엘리자베스는 그 감격의 순간을 맞을 수 있었지만 안타깝게도 프리드리히는 그러지 못했다. 그는 나라를 되찾기 위해 전쟁터를 누비다 전염병으로 갑자기 사망했다. 그때 그의 나이는 겨우 36세였다.

종교개혁에서 종교전쟁으로

1517~1648

종교개혁은 왜 터져 나오게 되었을까? 우리는 그 답을 알고 있다. 학교에서 루터라는 개혁가와 면죄부 판매를 연결 지어 외웠기 때문이다. 좀 더 열심히 공부한 사람이라면 다음 내용을 그대로 기억하고 있을 것이다.

산 피에트로 대성당을 건설하던 로마 교황청은 돈이 부족해지자 면죄부 판매를 독려했다. 일개 사제였던 루터가 이에 반발하면서 95개조 반박문을 발표했고 이것이 도화선이 되어 종교개혁이 시작되었다.

교회의 권위를 부정하면서 성서 중심으로 신앙생활을 하자는 루터의 주장은 북유럽 일대에 빠르게 퍼졌고, 그보다 더 근본적인 개혁을 주창한 칼뱅의 교리도 온 유럽으로 확산되었다. 강력한 권력을 가

진 다수의 영주들까지 이들을 지지하며 가톨릭에 등을 돌리자 사태는 걷잡을 수 없게 되었다. 여기에 쐐기를 박은 사건이 잉글랜드의 가톨릭 탈퇴였다. 수장령을 발표한 헨리 8세가 국교회를 탄생시키자 종교개혁은 돌이킬 수 없는 현실이 되었다.

위기의식을 넘어 생존의 위협을 느낀 가톨릭은 반격을 시작했다. 트리엔트 공의회에서 교리를 정비하고 자체 개혁을 시도한 가톨릭은 군대 조직과도 같았던 예수회를 지원해 공격적 포교에 나서면서 동시에 신교도에 대한 대대적인 탄압을 시작했다. 학살이 자행되었고 증오심은 누적되었다.

당시 유럽은 무수히 많은 영지로 쪼개져 있었는데 이 땅의 승계를 놓고 마치 흑백 뒤집기 게임 같은 치열한 싸움이 이어졌다. 왕이나 영주가 바뀔 때마다 새로운 종교가 강요되었고 그럴 때면 대혼란과 수많은 희생이 뒤따랐다. 그러다 보니 16세기 후반과 17세기 전반은 끝없이 이어지는 종교전쟁의 시대가 되었는데 그 정점을 이룬 사건이 바로 신성로마제국을 초토화시킨 30년 전쟁이었다.

이런 역사의 흐름 위에 돋보기를 들이대면 우리가 만나 본 인물들이 중요한 역할로 그 모습을 드러낸다.

- 면죄부 남발의 이유가 되었던 산 피에트로 대성당으로 가면 당시 공사 책임자였던 라파엘로(1483~1520)가 보인다.
- 잉글랜드로 건너가 헨리 8세(1491~1547)가 수장령을 준비하는 장면으로 가면 이제 당당히 여왕의 자리에 오른 앤 불린(1501?~1536)과 만날 수

있다.

- 신교에 대한 가톨릭의 반격에서 그 시작점에 등장하는 인물은 잉글랜드의 여왕으로 '블러드 메리'라 불린 메리 1세(1516~1558)다. 제인 그레이(1536?~1554)는 이러한 흑백 뒤집기 게임이 낳은 무고한 희생양이었다.

- 30년 전쟁의 시작점을 확인하려면 프라하로 가야 한다. 그곳에서 왕과 왕비로 즉위식을 가진 프리드리히 5세(1596~1632)와 엘리자베스 스튜어트(1596~1662)는 기나긴 재앙의 원인 제공자로 여겨지지만 이들에게 모든 책임을 씌우는 건 부당하다. 판이 완벽히 깔린 상황에서 이들은 등 떠밀리듯 뛰어든 배우였을 뿐이다.

이렇듯 돋보기를 통해 중요한 인물들과 중요한 사건들을 찾아 보았다면 이번엔 돋보기를 치우고 아예 몇 발짝 뒤로 물러서서 종교개혁과 종교전쟁의 시대를 넓게 관망해 보자. 더 큰 시대의 흐름이 보이리라. 그렇다면 '종교개혁은 왜 터져 나왔을까?'라는 동일한 질문에 대해 답은 이렇게 달라지게 된다.

그야… 그 길었던 중세가 끝날 때가 되었으니까.

영혼의 구원 문제만이 아닌 이 세상 모든 지식과 도덕까지 지배했던 가톨릭 교회는 이 시기에 이르러 그 힘을 잃었다. 천국의 신화는 더 이상 사람들을 매료하지 못했고 속세의 가치에 속절없이 밀려났다. 과학은 경험을 통해 세상을 이해하려는 태도였다. 과학이 낳은 비

판적 사고는 중세의 치부와 약점을 고스란히 드러냈다. 과학의 곁에서 기술은 삶의 양상을 근본부터 변화시켰다. 그중 인쇄술은 교회가 독점하던 정보와 지식을 모두가 공유하게 함으로써 교회 권력의 한 축을 허물어 버렸다.

한 시대가 쇠락하고 다른 시대가 시작될 때 전쟁은 피할 수 없는 숙명이다. 과거는 결코 순순히 물러나는 법이 없으니까. 종교전쟁의 피비린내가 익숙해질 무렵, 시인은 그 지옥 같은 대지에서 눈을 돌리며 이렇게 노래할 것이다. 천 년이나 신에게 홀려 있던 인간이 마침내 깨어나게 되었다고.

2장

땅에서 바다로
부의 흐름이
이동하다

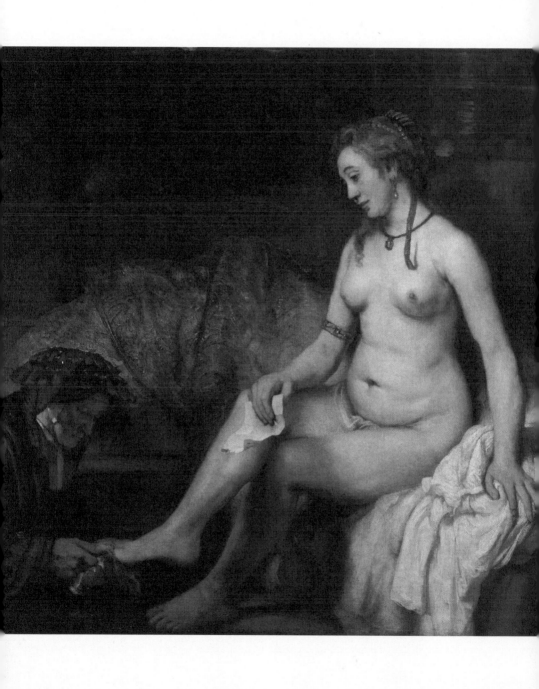

손가락질 받으면서도 렘브란트를 지켜준 여인

렘브란트 판 레인, 〈다윗의 편지를 들고 있는 밧세바〉

어두운 배경의 이곳은 렘브란트의 작업실이다. 오늘 작업할 작품의 내용은 《구약성서》의 〈사무엘하〉에 나오는 다윗왕과 밧세바의 이야기다. 밧세바는 충직한 장수 우리야의 아내인데, 어느 날 목욕을 하던 그녀를 우연히 보게 된 다윗왕이 밧세바를 자기 처소로 부른다. 렘브란트는 이 이야기 속에서 많이 그려진 장면보다는 다윗왕의 전갈을 받고 고심하는 밧세바의 모습을 그리고 싶었다. 그러려면 두려움과 죄의식 사이의 미묘한 감정을 표정과 몸짓에 담아야 한다. 렘브란트는 그 어느 부분도 소홀히 하지 않는 화가다. 그는 꼼꼼하게 물건들을 배치하고 모델의 자세를 잡아 준다. 밧세바 역할은 그와 함께 산 지도 벌써 5년째 되는 그의 동반자가 맡게 되었다. 이전에도 그의 작품에 모델로 선 적이 있었지만 지금처럼 완전히 옷을 벗은 것은 처음이다. 그녀는 이미 암스테르담에서는 모르는 사람이 없는 악녀가 되어 있었던 터라 이 작품이 공개되면 매춘부라며 자신을 욕하는 세간의 평가를 인정하는 꼴이 될 수도 있었다. 그렇기에 너무나 부담이 되는 결정이었지만, 지금은 그런 것을 가릴 때가 아니다. 당시 엄청난 빚에 짓눌리고 있던 두 사람은 당장 파산한다고 해도 전혀 이상하지 않은 상황이었다. 어떻게든 그림을 팔아야 한다. 밧세바가 목욕을 마치고 하녀에게 발을 맡긴 장면을 연기하면서 그녀는 근심 가득한 표정을 짓고 있다. 그런데 이 표정은 억지로 연기하는 표정이 아니다. 살림살이를 책임져야 했던 그녀는 당시에 아마도 늘 이 표정을 하고 있었을 테니까.

렘브란트 판 레인, 〈다윗의 편지를 들고 있는 밧세바〉, 1652, 루브르 박물관.

분위기가 없다면 그림은
정말 아무것도 아니다.

_ 렘브란트 판 레인

젊은 시절 렘브란트는 대단히 인기 있는 화가였다. 그 시절 네덜란드는 스페인에 맞서 독립 전쟁을 치르면서도 적극적으로 해외를 개척해 유럽에서 먼 거리를 오가는 무역을 독점했다. 온 세상의 돈이 네덜란드로 흘러 들어오던 시절이었다. 부유한 상인들은 집에 걸기 위해 너도나도 그림을 샀고 성공한 자신들의 모습을 그림으로 남기고 싶어 했다. 화가들에게 참 좋은 시절이었던 셈이다.

당시 잘 팔리던 그림은 풍경화, 정물화, 풍속화였다. 그런데 렘브란트는 이런 그림을 그리지 않았다. 인기에 영합하는 그림은 흉내내기에 불과하다고 여긴 그는 오직 자기가 그리고 싶은 것만 그렸다. 그러면서 어떻게 하면 남들과 다르게 그릴 수 있을까를 고심했는데, 그가 너무도 좋아했던 건 종교와 역사 이야기였다. 이런 주제

렘브란트 판 레인, 〈자화상〉, 1629, 뉘른베르크 게르마니세 국립미술관.

빛을 연구한 렘브란트는 은은하고 깊이 있는 초상화로 큰 성공을 거뒀다.

들을 자기만의 관점으로 재해석해 그릴 때마다 큰 만족감과 희열을 느꼈다.

그런데 이런 종교나 역사 이야기는 잘 팔리는 그림이 아니었다. 그래서 그는 초상화를 그려서 돈을 벌어야 했는데, 그의 초상화는 기대 이상의 놀라운 성공을 거두게 된다. 그가 남다른 그림을 모색하면서 치열하게 탐구했던 것은 바로 빛이었다. 그는 조명을 이용해 강렬하면서도 깊이 있는 분위기를 연출하곤 했는데 이 분위기가 당시 사람들을 단숨에 매료했던 것이다. 사람들은 그의 초상화를 얻기 위해 너도나도 몰려들었다.

남편의 씀씀이를 걱정했던 아내의 뜻밖의 유언

주체할 수 없이 돈을 벌던 시절 렘브란트는 부유한 상속녀와 결혼을 했다. 당시 그는 전속 화상에게 신세를 지고 있었는데 그 집에서 함께 살던 사스키아와 자연스럽게 연인이 되었던 것이다. 사스키아는 그 화상의 사촌 동생이었다.

결혼 이후에도 렘브란트는 승승장구했다. 단체 초상화로도 유명해졌고 그의 독특한 에칭 판화는 날개 돋친 듯 팔려 나갔다. 제자도 들이게 된 렘브란트는 암스테르담에서도 가장 좋은 집들이 늘어선 유대인 거주지에 큰 집을 장만했다. 그런데 렘브란트나 사스키아 둘 다 세상 물정에 좀 어둡고 어리숙하다 보니 제값에 비해 너무 비싸게

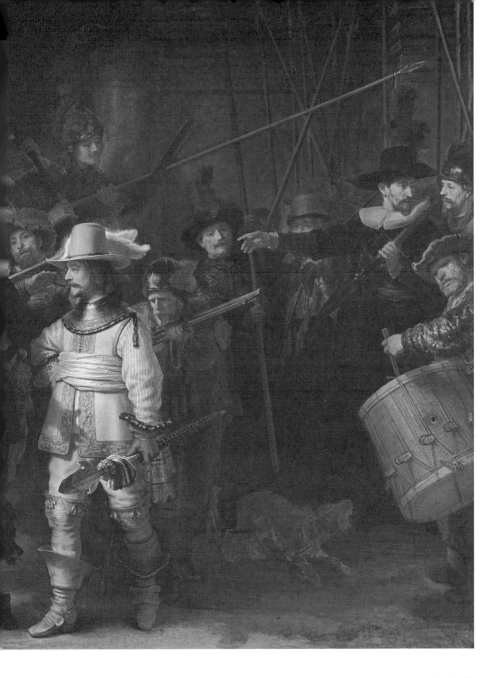

렘브란트 판 레인, 〈프란츠 반닝 코크 대위의 민병대(야경)〉, 1642, 암스테르담 국립미술관.
이 작품의 독특한 시도가 사람들에게 거부감을 주었기 때문에
렘브란트의 인기가 하락했다고 알려지기도 했는데 이는 사실이 아니다.
이 작품은 당시부터 최고의 걸작으로 찬사를 받았다.

사고 말았다. 매달 갚아야 하는 모기지 금액도 바가지를 쓴 셈이 되었다. 하지만 그때만 해도 렘브란트가 돈을 잘 벌던 시절이다 보니 큰 문제가 되지는 않았다.

좋은 집에서 살며 두 사람은 행복을 만끽했다. 하지만 그 시절은 오래 가지 않았다. 몇 번에 걸친 사산으로 인해 몸이 좋지 않았던 사스키아가 다시 임신을 했는데, 다행히 건강한 사내아이를 낳았지만 그녀는 그만 병이 악화되어 세상을 떠난 것이다. 남편과 갓난아이를 남겨 두고 먼저 세상을 떠나면서 그녀는 평소 생각하던 내용을 담아서 유언을 남겼다. 주된 내용은 유산을 묶어 두는 것이었는데, 그녀는 자신의 재산이 낭비되지 않고 아들 티투스에게 무사히 잘 전해지기를 바랐다.

사스키아가 우려했던 건 다름 아닌 렘브란트의 씀씀이였다. 그는 술이나 도박 같은 딴짓을 하진 않았지만 그림에 필요한 의상이나 골동품 같은 것들에 너무 많은 돈을 썼다. 역사화를 계속 그리다 보니 오래된 물건이라고 하면 묻지도 따지지도 않고 무조건 샀는데, 그러면서 사기꾼에게 속는 일도 많았다. 이런 그를 전적으로 믿을 수 없었던 사스키아는 재산관리인을 지정하고 렘브란트가 매달 급여의 형태로 티투스의 양육비를 지급하도록 했다.

그리고 한 가지 항목을 더 추가했는데, 그것은 렘브란트가 재혼을 하게 되면 그 양육비마저 끊어 버리고 자신의 형제들에게 티투스의 양육을 맡긴다는 내용이었다. 여기까지 듣고 나니 조금 냉정한 처사라는 생각도 든다. 하지만 사스키아는 훗날 어려움에 처했을 때 남편

과 아이가 생계를 이어갈 수 있는 최소한의 안전장치가 필요하다고 생각했다. 그리고 결과적으로 이것은 아주 현명한 선택이었다.

이후 렘브란트는 그의 대표작이자 〈야경〉이라는 이름으로도 알려진 단체 초상화로 다시 한번 최고의 명성을 이어가게 된다. 그의 단체 초상화는 다른 화가의 틀에 박힌 스타일과 달랐기 때문에 이전부터 호평을 받은 바 있다. 그런데 이 작품, 〈프란츠 반닝 코크 대위의 민병대(야경)〉는 그 차원부터가 달랐다. 마치 한 점의 역사화처럼, 활기찬 네덜란드 시민사회의 한 순간을 영원히 기억하고 싶은 멋진 장면으로 그려 냈던 것이다. 모두가 이 작품을 보러 몰려들었고 네덜란드가 낳은 최고의 걸작이라며 입을 모았다. 이때가 그의 화가로서의 경력에서 정점의 순간이었다.

렘브란트의 위상이 급격하게 추락한 이유

그런데 세상만사 모두가 그러하듯 정점을 지나면 내려가는 일만 남는다. 렘브란트는 그 누구도 흉내 내기 어려운 깊이감을 자랑하는 작품으로 사랑을 받았다. 그를 따라 그리는 화가들도 정말 많았다. 하지만 사람들의 취향은 어느새 변한다. 늘 보다 보면 익숙해지고, 그 단계를 지나면 지겨워진다. 그렇게 렘브란트의 그림은 점점 주문이 줄어들었고 수입도 줄었다.

이럴 때 다른 화가들 같으면 새로운 스타일도 시도해 보면서 다시

금 대중의 사랑을 얻기 위해 노력했을 것이다. 그러나 렘브란트는 우직하게 자신만의 스타일을 고집했다. 유행하는 다른 그림에 곁눈질을 하는 게 아니라 그저 자기 방식대로 그림에 더 깊이 파고들 뿐이었다.

렘브란트가 당대 최고의 화가에서 급격히 추락하게 되는 데에는 도덕적 추문도 한몫을 단단히 했다. 이때 등장하는 한 여인이 있는데, 그녀의 이름이 바로 헨드리케 스토펄스다. 군인이던 아버지가 갑자기 세상을 떠나면서 생계를 해결해야 했던 그녀는 하녀 자리를 알아보다가 렘브란트의 집에 들어오게 되었다. 그때 나이가 스무 살이었다. 그녀 나이의 두 배가 되는 렘브란트에게는 잘 자라 어느새 다섯 살이 된 아들 티투스가 있었다.

한편 집안에는 안주인 행세를 하는 여인이 있었다. 렘브란트보다 다섯 살 어린 그녀의 이름은 헤르체 디르크스로 본래 티투스가 갓난아기일 때 유모였다. 아내가 죽은 뒤 혼자 지내던 렘브란트가 과부였던 이 여인에게 점점 더 많이 의존하다가 결국 사실혼 관계까지 되어버렸던 것이다. 헤르체는 결혼을 원했겠지만 렘브란트는 결혼을 할 수가 없었다. 재혼을 하면 아내의 유산도 잃고 아들의 양육권도 포기해야 했기 때문이다.

하녀로 지내면서 헨드리케는 주인인 렘브란트에 대해서 잘 알게 되었는데 그는 정말 특이한 사람이었다. 그림 외에는 아무런 관심이 없었고 세상 물정에는 너무도 어두웠다. 그러면서 안쓰러울 때도 많았는데 특히 장사꾼들에게 사기를 당할 때나 동거녀 헤르체에게 무시당하고 구박받을 때가 그랬다. 처음에는 이런 렘브란트를 단지 도

와주고 싶다는 마음이었지만 그 마음은 점점 커져 사랑이 되었다. 그러다 보니 하녀이지만 렘브란트를 물심양면으로 잘 챙겨 주게 되었는데, 렘브란트도 점점 헨드리케에게 의존하게 되면서 두 사람은 서로의 속내를 주고받는 사이가 되었다.

그간 티를 내지 않고 참아 왔지만 사실 렘브란트도 헤르체와 지내는 삶에 한계를 느끼고 있었다. 하지만 그는 냉정한 성격과는 거리가 멀었다. 나가라는 말도 먼저 할 엄두를 내지 못했다. 자기에게 필요해서 함께 지낸 여인인 데다 자신이 내쫓아 버리면 당장 먹고살 대책이 없는 사람이다 보니 책임감도 느끼고 있었다. 그렇게 하염없이 시간은 흐르고 있었다.

그러는 동안 렘브란트와 헤르체의 사이는 점점 나빠지기만 했다. 렘브란트도 참지 않고 화를 내는 일이 많아져서 집안이 시끄러울 때가 많았는데, 헨드리케는 그때마다 렘브란트를 위로했다. 렘브란트도 헨드리케가 있어서 마음을 다잡고 그림을 그릴 수 있었다. 그러다 두 사람은 그만 연인 사이가 되고 말았다. 헨드리케가 집에 들어온 지 1년 정도 지났을 때였다. 같은 집에서 지내는 사이이다 보니 헤르체도 이걸 모를 수는 없었다. 두 사람 사이를 알게 된 헤르체는 분노에 휩싸여 몇 주 동안이나 집안을 뒤집어 놓았다. 이때 그녀의 난폭한 성격이 고스란히 드러났다고 한다.

이 난리를 겪으며 오히려 헨드리케는 상황에 끌려가기보다는 제대로 결판을 지어야 한다고 생각했다. 그녀는 렘브란트에게 잠시 떠나서 살자고 제안했다. 그동안 두 여인 사이에서 고심하며 망설이던

렘브란트는 그녀의 말을 듣고 마침내 마음을 정했다. 헨드리케를 따라 나섰던 것이다. 그렇게 몇 달 동안 헨드리케의 고향에서 지내며 사태는 마무리되었다. 헤르체도 마음을 정리할 수밖에 없었다. 대신 당장 생활이 어려워진 헤르체는 생활비를 요구했고 렘브란트도 그것만은 지원해 주기로 합의했다. 그렇게 모든 것이 정리된 것처럼 보였다.

그러나 헤르체는 호락호락하지 않았다. 헤어진 뒤에 생각할수록 분노가 치밀어 오른 나머지 생활비를 더 내놓으라고 떼를 쓰더니 나중에는 법원에 고소까지 했다. 혼인을 빙자해 자신을 속였다는 게 그 이유였다. 렘브란트가 결혼하자는 말을 했을 리는 없지만 부부처럼 살자는 말은 했던 것으로 보인다. 그 말에 발목이 잡힌 렘브란트는 헤르체가 요구하는 만큼 돈을 지급하라는 명령을 받게 된다. 거의 사스키아의 유산에서 매달 들어오는 양육비만큼을 고스란히 주게 된 셈이었다.

그런데 헤르체는 거기서 만족을 못하고 더 욕심을 부렸다. 더 많은 돈을 뜯어내려고 계속 찾아와 공갈 협박을 일삼았던 것이다. 그러다 그녀는 결국 감옥에 가게 되었다. 참지 못한 렘브란트가 공갈 협박죄로 고소를 했는데 그녀와 원수지간이던 친오빠와 조카가 나서서 헤르체의 수많은 악행을 증언한 게 결정적으로 작용했다고 한다.

수많은 고난을 겪으며 단단해진 헨드리케

그렇게 해서 렘브란트와 헨드리케는 힘든 싸움에서 간신히 벗어날 수 있었지만 곧바로 새로운 문제와 맞닥뜨리게 되었다. 헤르체와 재판을 하는 과정에서 그의 사생활이 만천하에 드러나고 말았던 것이다. 사람들은 렘브란트도 비난했지만 헨드리케에게는 그와 비교도 되지 않는 온갖 욕을 퍼붓기 시작했다. 이 사건은 겉에서만 보면 어린 하녀가 안주인을 몰아내고 안방을 차지한 전형적인 사례였다. 그나마 이런 비난을 잠재울 수 있는 유일한 방법이 있었다. 그건 두 사람이 결혼을 하는 것이었다. 하지만 앞서 말했듯이 렘브란트는 결혼을 할 수가 없는 형편이었다.

당시 네덜란드에서는 결혼을 하지 않은 남녀가 동거하는 일이 종교적으로 심각한 죄였다. 헤르체와 지낼 때는 소문을 내지 않고 조용히 지내서 별 문제가 안 되었지만 헨드리케의 경우는 달랐다. 온 동네에 두 사람의 관계를 모르는 사람이 없었다. 교회에서도 그녀를 심문하기 위해 불렀다. 렘브란트와 결혼하든지 아니면 그 집에서 나오든지 둘 중 하나를 선택하라고 강요하려는 자리였다.

여인으로서 사람들의 조롱과 멸시를 받으며 교회의 지탄을 받는 자리에 선다는 건 정말 견딜 수 없는 일이었기에 그녀는 교회를 탈퇴할 생각까지 했다. 하지만 헨드리케는 심문을 받으러 갔고 그 고통의 시간을 한 차례도 아닌 여러 차례 참고 견뎠다. 그녀로서는 그럴 수밖에 없었는데 왜냐하면 그녀의 배 속에서 렘브란트의 아기가 자라고

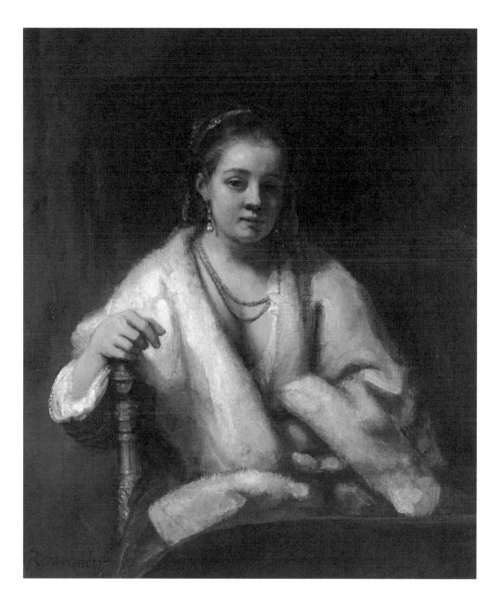

렘브란트 판 레인, 〈헨드리케 스토펄스〉, 1654~1656, 내셔널 갤러리.

단아한 모습의 헨드리케. 선량하면서 생활력이 강했던 그녀는
렘브란트에게 꼭 필요한 반려자가 되었다.

있었기 때문이다. 그녀는 얼마 뒤 태어날 아기가 세례만큼은 받도록 하고 싶었던 것이다.

이 오랜 갈등과 시련의 시기를 지나면서 헨드리케는 단단해졌다. 그리고 예쁜 딸, 코르넬리아의 엄마가 되었다. 그녀는 자신이 적극적으로 나서야 한다고 생각했다. 렘브란트는 오랜 소송에 시달리면서 그림도 그리지 못했다. 그림이 잘 팔릴 리도 없었다. 사람들은 추문에 휩싸인 화가의 그림을 아예 찾지 않았던 것이다.

당장 살림살이가 심각하게 어려워졌다. 이처럼 벌이가 급격하게 줄면서 더 큰 부담으로 다가온 건 큰 집을 유지하는 데 드는 돈이었다. 이것이 두 사람의 어깨를 짓눌렀다. 헨드리케는 어서 집을 팔자는 입장이었는데 렘브란트는 자신의 자부심과도 같은 집을 팔고 싶지 않았다. 미련이 컸던 것이다. 그러려면 그림을 그려야 했고 또 그림을 팔아야 했다. 렘브란트는 다시 의욕을 보였고 헨드리케는 렘브란트의 모델이 되어야 했다.

그러던 어느 날 렘브란트가 곤혹스러운 요구를 해왔다. 밧세바 이야기를 그리고 싶다면서 옷을 다 벗어 달라고 했던 것이다. 이런 요청이 처음이었던 데다가 여러 가지 걱정이 밀려왔다. 자신의 얼굴이 알려져 있다 보니 이미 길거리를 지나갈 때도 매춘부라고 욕을 듣는 형편이었다. 그런데 그림에서마저 누드로 그려지면 어떻게 될까? 사람들에게 알몸을 보이는 것 같은 부끄러움은 차치하더라도 그럴 줄 알았다며 다시 손가락질을 받게 될 것 같았다. 고민이 되었지만 헨드리케는 눈을 질끈 감고 누드 모델도 해냈다. 먹고사는 일이 우선이었으니까.

하지만 그렇게 노력을 하고도 결국 파산을 막을 수는 없었다. 1652년 시작된 잉글랜드와의 전쟁으로 해외무역이 완전히 막히면서 나라의 경제는 점점 나락으로 떨어졌다. 렘브란트의 그림을 좋아하고 꾸준히 주문하는 고객들도 있었지만 이들도 전쟁의 여파에는 어쩔 수 없었다. 그들이 지갑을 완전히 닫으면서 그림 판매는 완전히 멈췄다. 렘브란트는 여기저기서 돈을 빌려 쓰다가 빚이 눈덩이처럼 불어났고 1656년이 되어서는 파산을 할 수밖에 없었다.

그러는 와중에도 한 가지 다행인 게 있었다면 죽은 전 아내의 유산은 지켜졌다는 것이다. 렘브란트가 손댈 수 없는 돈이다 보니 채권자들도 손을 댈 수가 없었다. 사스키아는 이런 사태까지도 예견했던 것일까?

현실 감각 제로인 화가를 도왔던 현명한 아내

그나저나 누군가는 이 상황을 수습해야 했다. 렘브란트는 이런 일에는 조금의 요령도 없었기에 헨드리케가 모든 일을 도맡아야 했다. 어느새 서른 살을 앞둔 헨드리케는 어린 시절부터 고생을 해서인지 야무지고 적극적인 사람이었다. 우선 그녀는 불필요한 가재도구를 싹 정리해서 매각한 뒤 이를 통해 파산 법원에서 지불 유예를 받아냈다. 그리고는 그간 어깨를 짓눌렀던 집을 팔았다. 그리고 멀지 않은 서민 주거지에 아담한 집도 알아보고 그리로 이사를 했다.

이렇게 해서 비용을 대폭 줄이자 그나마 살림살이에 숨통이 트였다. 이어서 헨드리케는 이제 제법 청년 티가 나는 아들 티투스와 화랑을 열었다. 티투스는 어려서부터 새엄마라고 할 수 있는 헨드리케를 잘 따랐고 늘 마음이 통했다. 이 두 사람은 렘브란트의 작품을 주로 거래하면서 다른 화가들의 작품과 골동품까지 취급했다. 렘브란트는 이들이 운영하는 화랑에 고용되었는데, 그렇게 되면서 채권자들은 렘브란트가 아닌 헨드리케를 상대해야 했다. 오래도록 이들에게 시달렸던 렘브란트는 다시금 오롯이 그림에만 집중할 수 있는 자유를 얻게 되었다.

이 모든 일을 해낸 건 헨드리케였다. 헨드리케도 처음부터 일을 쉽게 해낸 건 아니었다. 처음엔 아무것도 몰랐지만 발로 뛰어다니며 법률 자문을 구했고 최선의 방법을 찾아냈다. 렘브란트로서도 이러한 그녀가 대견하고 고마울 수밖에 없었다. 그녀 덕분에 돈 걱정 없이 그림만 그릴 수 있는 여건이 마련되면서 렘브란트는 실로 오랜만에 집중할 수 있었다. 그리하여 1660년대 초반에는 전성기만큼은 아니어도 많은 작품을 그렸고 그의 작품을 찾는 이들도 다시 늘어났다.

만일 헨드리케가 렘브란트의 삶에 끼어들지 않았다면 어떻게 되었을까? 생각만 해도 아찔하다. 아마도 렘브란트는 파산으로 인한 빚에 시달리다 이른 나이에 세상을 떠나고 말았으리라. 그러다 보니 어떤 이들은 이렇게 말한다. 신이 위대한 화가 렘브란트를 세상에 보냈는데 그림 말고 다른 부분은 너무 대책 없이 만들었다. 그래서 사스키아를 보냈는데, 사스키아가 너무 일찍 죽는 바람에 다시 그의 곁에

렘브란트 판 레인, 〈티투스〉, 1668, 루브르 박물관.
사스키아가 낳은 유일한 아들 티투스는 자라서 화상이 되었고
오래도록 아버지인 렘브란트를 보살폈다.

헨드리케를 보내야 했다고.

이제야 조금은 안정된 삶을 누리면서 어린 코르넬리아를 키우는 재미도 누릴 만한 여건이 마련되었다 싶었는데, 갑자기 헨드리케가 쓰러지고 말았다. 1663년 암스테르담을 덮친 무시무시한 흑사병에 그만 희생되고 말았던 것이다. 렘브란트는 그녀를 잃고 큰 슬픔에 잠겼다. 생각할수록 그녀에게 받기만 하고 해 준 게 없다는 죄책감이 밀려왔다.

그래서 그는 그녀가 모델로 섰던 그림을 꺼내 다시 그리기 시작했다. 유피테르(제우스)의 아내이자 올림포스 신들의 여왕인 유노(헤라)를 그린 작품이었다. 그는 유노를 처음 구상보다도 더 당당한 모습으로 그리기 시작했다. 그것이 헨드리케에게 해 줄 수 있는 마지막 보답이라 여겼기 때문이다. 자신을 사랑했다는 이유로 단 한 번도 세상에 기를 펴고 살아 보지 못했던 헨드리케였다. 죽은 뒤에라도 이렇게 자신감 넘치고 위엄이 있는 모습으로 남아야 한다고 렘브란트는 생각했다.

렘브란트는 그 후로 아들 티투스의 보살핌을 받았다. 여전히 여유 없는 삶이었지만 그림에 대한 열정만큼은 전혀 식지 않았던 그는 자기 얼굴을 그리고 또 그렸다. 모델을 구할 돈도 부담이 되었던 것이다. 그러면서도 주위 동네 사람들을 모델로 불러서 종교화와 역사화를 그리는 일은 계속해 나갔다.

그러다 티투스가 결혼을 하게 되는데, 불운하게도 티투스 역시 그해 암스테르담을 덮친 흑사병에 희생되었다. 그를 전적으로 보살펴

렘브란트 판 레인, 〈유노〉, 1662~1665, 해머 박물관.

헨드리케는 건강하고 아름다운 영혼의 소유자였다. 속세의 박해를 벗어난
그녀는 신들의 여왕으로서 손색이 없는 위풍당당한 모습으로 남았다.

주던 티투스의 죽음은 그에게 마지막 타격이 되었다. 크고 작은 질병에 시달리면서 급격히 쇠약해진 렘브란트는 이듬해 63세의 나이로 숨을 거두었다.

새장 속으로 들어가 비로소 자유로워진 새

루이즈 데스노스, 〈왕실에서의 만남〉

고전주의 양식의 간결함이 돋보이는 베르사유 궁전. 왕비 마리 테레즈가 예상하지 못한 손님을 맞는다. 검은 드레스를 입은 그녀는 그동안 왕이 가장 사랑했던 여인이다. 그녀가 왕의 공식 정부가 되면서 왕비는 결혼한 지 1년 만에 궁전 뒷방으로 밀려나야 했다. 그 뒤로 벌써 13년의 시간이 지났다. 그 사이 이 여인의 삶도 자기 못지않게 황폐해졌다. 새로운 애첩에게 밀려난 뒤 견딜 수 없는 수모를 겪어 온 것이다. 그런 그녀가 이제 모든 삶을 내려놓고 수녀원으로 들어가는 날, 잠시 시간을 내서 왕비의 방을 찾았다. 방으로 들어선 그녀는 갑자기 마리 테레즈 앞에 달려와 주저앉았다. 당황한 왕비가 그녀의 손을 잡고 일으켜 세우려 하지만 그녀는 무릎을 꿇은 채 일어설 마음이 없다. 그리고 이렇게 말한다. "저의 죄는 이미 온 세상에 알려졌고 용서받을 길도 없으나 왕비님께만큼은 사죄하고 싶었습니다." 진심 어린 참회의 말이었다. 그녀가 말을 마치자 마리 테레즈는 조용히 그녀를 일으켜 세웠다. 자기를 표현하는 데 늘 서툴렀지만 속이 깊었던 왕비는 사람 보는 눈이 있었다. 그녀가 원해서 그리 된 게 아니라는 것도, 그간 마음고생이 얼마나 극심했는지도 잘 알고 있었다. 마리 테레즈가 대답했다. "마담, 전 그대가 이 방에 들어올 때 이미 다 용서했답니다. 앞으로 과거사가 우리 사이를 갈라놓지는 못할 거예요." 두 사람은 손을 잡고 한참을 울었다. 그렇게 방을 나선 여인은 자신의 전부였던 베르사유를 영원히 떠났다.

루이즈 데스노스, 〈왕실에서의 만남〉, 1838, 개인 소장.

용서는 잊지 않는 것이다.

_ 알렉상드르 뒤마, 《루이즈 드 라 발리에르》 중에서

　루이즈 드 라 발리에르는 왕실과 가까운 귀족 집안의 딸이었다. 당시 왕족의 집사와 시녀들은 모두 지체 높은 귀족들이었는데 그녀의 새아빠가 오를레앙 공작의 집사였던 관계로 루이즈는 공작의 궁전에서 자랐다. 공작의 자식들과 어울려 놀다 보니 덩달아 수준 높은 최고의 교육을 받으며 자란 그녀는 사춘기가 되자 눈에 띌 정도로 아름다운 소녀가 되었다.

　하지만 그녀에게는 한 가지 신체적 콤플렉스가 있었다. 어릴 적 겪은 소아마비로 인해 한쪽 다리가 조금 짧았던 것이다. 하지만 의사들이 그녀의 몸에 맞게 양쪽 높이가 다른 신발을 만들어 주면서 걸음걸이가 자연스러워졌고 자존감도 되찾을 수 있었다.

　가스통 공작이 세상을 떠나면서 새로 오를레앙 공작에 오른 이는

피에르 미냐르, 〈루이즈 드 라 발리에르〉, 1661년경, 스코틀랜드 피이비성.
루이즈 드 라 발리에르는 청순가련한 아름다움을 자랑한 미녀였다.

루이 14세의 동생인 필리프였다. 루이즈는 지인의 추천으로 공작부인의 시녀로 발탁되었는데, 당시 공작부인은 청교도 혁명으로 죽은 잉글랜드 찰스 1세의 막내딸이자 당시 국왕이었던 찰스 2세의 동생인 앙리에트였다. 그리하여 루이즈는 공작부인을 늘 수행했는데 사람들은 같은 나이인 공작부인과 루이즈 중에 누가 더 아름다운지를 두고 논쟁을 벌였다. 그만큼 공작부인도 대단한 미인이었다.

자기 꾀에 빠져 버린 앙리에트

청교도 혁명 당시, 그러니까 아주 어렸을 때 앙리에트는 파리에서 망명 생활을 했다. 파리 궁정에서 외사촌인 루이 14세와 오를레앙 공작 필리프를 친오빠처럼 여기면서 자랐다. 그러다 시간이 훌쩍 지나 혼기가 차자 필리프와 결혼하기 위해 다시 파리로 오게 된 것이다.

새신부를 보고 루이 14세는 깜짝 놀라지 않을 수 없었다. 어릴 적 기억으로는 그저 빼빼 마른 못난이였던 앙리에트가 이제는 자라서 너무나 아름다운 숙녀가 되어 있었기 때문이다. 왕비인 마리 테레즈와 비교하면서 동생 필리프를 부러워했다는 이야기도 전해진다.

앙리에트는 프랑스 궁정에 적응하는 데 아무런 문제가 없었다. 어렸을 때 이곳에서 자랐기 때문에 불어에도 능통했고 무용, 승마 등 귀족들의 교양과 취미 중에도 못하는 것이 없었다. 특히 타고난 재치와 위트로 분위기를 늘 유쾌하게 만들었기 때문에 궁정 사람들은 모두 그

피터 렐리, 〈앙리에트 당글르테르〉, 1660년경, 굿우드 하우스.
마담이라 불렸던 앙리에트는 활기차고 유쾌한 매력의 공작부인이었다.

녀를 좋아했다.

그런데 앙리에트의 결혼 생활은 그리 행복하지 않았다. 남편인 필리프가 성격이 좀 꼬인 마마보이인 데다 동성애에 빠져 있었던 터라, 그런 남편과 앙리에트는 늘 부딪혔다. 설상가상으로 루이 14세와 앙리에트 사이에는 묘한 소문이 돌기 시작했다. 시아주버니와 제수 관계인 두 사람이 불륜을 저지른다는 소문이었다.

앙리에트는 파리 궁정 내에서 왕비 다음 가는 지위의 신분이었다. 마담이라는 공식 명칭으로 불리며 왕비가 공석일 때 여러 행사에서 나라를 대표하는 역할도 하곤 했다. 그런데 하필 왕비인 마리 테레즈에게는 대중 공포증이 있었다. 많은 사람들 앞에 서면 할 말도 제대로 하지 못하고 얼어 버리곤 했던 것이다. 그러다 보니 루이 14세는 왕비를 공식 석상에서 완전히 배제하면서 앙리에트가 그 자리를 대신한다는 결정을 내렸다. 그리하여 앙리에트는 궁정의 안주인 역할을 하게 되었고 루이 14세가 가는 곳마다 늘 따라다녔다. 그러다 두 사람이 실제 연인처럼 선을 넘어 버린 것인데, 국왕의 일인 이상 스캔들이 완전히 비밀에 부쳐질 수는 없었기에 금세 여기저기에 소문이 나고 말았다.

주위에 의혹의 시선이 늘어나자 영리했던 앙리에트는 기발한 생각을 떠올렸다. 루이 14세에게 제안하길, 자신의 시녀들 중에서 한 사람을 골라 애첩으로 삼으라는 것이었다. 그리고는 그 애첩을 내세워 사람들을 속이자고 말했다. 왕이 연애하는 대상이 마담이 아니라 실은 마담의 시녀였다는 소문을 내면 되지 않겠냐는 생각이었는데, 당

시 상황에 부담을 느끼던 루이 14세도 이 제안에 동의했다.

그렇게 해서 앙리에트를 따라가게 된 루이즈 드 라 발리에르가 루이와 선을 봤는데, 그만 일이 아주 이상하게 되고 말았다. 평소 풍만하고 활달한 여성을 좋아했던 루이 14세가 전혀 다른 스타일인 루이즈에게 반해 버렸던 것이다. 루이즈는 날씬하다 못해 마른 편이었고 성격도 차분해서 말이 없이 조용했다. 게다가 루이즈는 다리도 불편했기 때문에 앙리에트는 일이 이렇게 되리라고는 상상조차 하지 못했다. 자기 꾀에 자기가 빠진 꼴이 된 것이다. 시아주버니와 제수 사이의 불륜이라는 엄청난 스캔들은 자연스럽게 사라졌지만 이 과정에서 앙리에트도 버려진 신세가 되고 말았다.

워낙 여자를 좋아했던 루이 14세였지만 청순한 매력을 가진 루이즈에 대한 사랑은 대단했다. 루이즈는 궁정에서 만나는 많은 여인들과 달랐다. 자신이 호감을 보이면 감격하면서 적극적으로 교태를 부리는 다른 여인들과는 반대로 루이즈는 자신을 거부했다. 왕비와 오를레앙 공작부인에게 죄를 짓는 일이기 때문에 응할 수 없다는 것이었다. 그런 루이즈의 마음을 얻기까지는 정말 많은 노력이 필요했다.

그녀를 애인으로 삼은 뒤에도 루이 14세는 그녀에게 점점 더 빠져들었다. 언제나 진중하고 기품이 있었던 루이즈는 어떤 이야기를 나눠도 신뢰할 수 있었고 공식 석상에 함께할 때에도 기대 이상의 모습을 보여 주었다. 루이는 그녀를 한없이 높여 주고 싶었다. 그래서 그녀를 애인으로 삼은지 3년이 되었을 무렵, 베르사유 궁전 건물의 1차 완공식 행사를 빌려 그녀를 왕의 공식 정부로 확정했다.

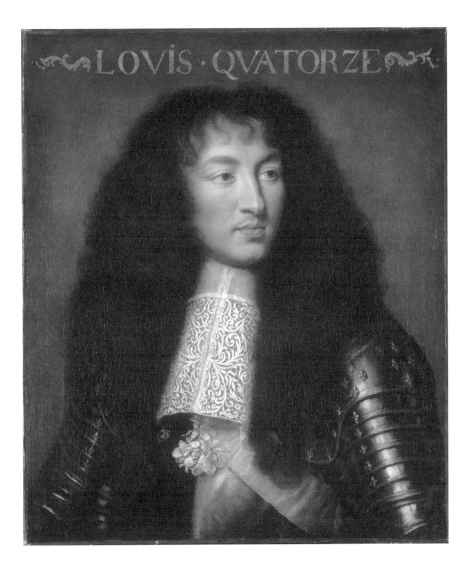

앙리 테스틀랭, 〈루이 14세〉, 1648, 베르사유 궁전.

귀족들을 밀어내고 스스로 통치를 시작할 무렵의 루이 14세. 표정엔 자신감이 가득하다.

공식 정부는 정식 왕비는 아니지만 왕비에 준하는 예우를 받는 궁정 여인을 말한다. 자신만을 위한 궁전 처소를 갖는 것은 물론, 시녀들의 시중을 받으며 모든 행사에서 프랑스를 대표하는 지위를 갖게 된다. 이 무렵 루이 14세의 아내는 누가 뭐라고 해도 루이즈 드 라 발리에르였다.

루이즈는 왜 왕의 선물을 받고 절망했을까?

그녀의 유일한 근심거리는 아이였다. 그녀는 루이 14세와의 사이에서 연이어 세 아이를 낳았는데 안타깝게도 태어난 아이들이 모두 일찍 죽고 말았다. 그러다 보니 루이즈는 무사히 아이를 낳는 일에 집착하게 되었다. 그녀는 기왕이면 왕비 마리아 테레즈처럼 건강한 사내 아이를 낳고 싶었다. 다시 새로운 아기를 갖게 된 루이즈는 매사 조심스럽게 행동했다. 이런 그녀의 곁에 한 여인이 다가왔다. 바로 몽테스팡 후작부인이었다.

그녀는 가난한 귀족의 아내였는데 어려서부터 대단한 미모로 소문이 났다. 무능한 남편 때문에 늘 빚쟁이에게 시달렸던 그녀는 지긋지긋한 가난에서 벗어나려면 국왕을 유혹하는 방법밖에는 없다고 생각했다. 그리하여 지인의 소개로 우선 왕비의 시녀가 되었다.

워낙 말솜씨가 좋고 재치가 넘치다 보니 왕비도 그녀를 아주 좋아했다. 그런데 문제는 루이 14세가 왕비를 찾지 않는다는 것이었다. 루

이 14세의 눈에 띄지 않는다면 무슨 소용이겠는가? 그래서 몽테스팡은 왕의 사랑을 한몸에 받고 있는 루이즈에게 다가가기로 했다.

왕비의 심부름으로 루이즈와 만날 기회가 있었던 몽테스팡은 왕비의 다른 시녀들과는 달리 루이즈를 지극히 공경하며 대했다. 그러면서 자신의 장기를 십분 발휘해 재미있는 이야기로 루이즈를 즐겁게 했다. 그녀가 오면 웃을 일만 있다 보니 루이즈도 자연스럽게 그녀를 불러 이야기를 나누는 일이 많아졌다. 마치 자기 사람처럼 몽테스팡을 신뢰하게 된 것이다. 그런데 루이즈의 시녀들은 하나같이 그녀를 험담했다. 그 속을 알 수 없으니 조심해야 한다고 말이다. 하지만 루이즈는 오히려 시녀들을 나무랐다. 그리고 얼마 뒤 결정적인 실수를 저지르고 만다.

당시 루이즈는 배가 많이 불러 오고 있었다. 그러다 보니 왕의 저녁 식사에 배석하는 것도 조심스러웠다. 그래서 낸 아이디어가 몽테스팡을 자기 대신 왕의 식사 자리에 배석시키는 것이었다. 몽테스팡이 재미있는 이야기로 루이 14세를 즐겁게 해 줄 테니 여러모로 좋겠다고 생각한 것인데, 왕비인 마리 테레즈도 아주 흔쾌히 허락했다. 몽테스팡으로서는 꿈에나 그리던 기회를 얻게 된 셈이었다.

궁전 내에 거처도 제공받게 되었으니 모든 여건이 갖춰졌다. 예상했던 대로 루이 14세도 몽테스팡의 재치와 애교를 즐겼다. 그렇게 자주 만나던 두 사람은 자연스럽게 가까워졌고 마침내 몽테스팡은 루이 14세의 애첩이 되는 데 성공했다. 루이 14세가 워낙 바람둥이였기 때문에 처음에 루이즈는 크게 염려하지 않았다. 매력적인 여인과 연

애를 하나가도 오래지 않아 결국은 자신에게 돌아왔기 때문이다. 그만큼 루이즈는 루이 14세를 그 누구보다 신뢰하고 있었고 그를 향한 정서적 유대감도 깊었다. 그러나 몽테스팡에게 빠진 루이 14세는 돌아오지 않았다. 그녀의 현란한 교태와 밀당에 정신을 차리지 못했던 것이다. 그 후로 루이즈에겐 기나긴 인고와 기다림의 시간이 이어졌다.

시간이 흘러 루이 14세가 네덜란드 침공에 나섰을 때였다. 전쟁에 나가는 왕은 만일의 사태에 대비해 여러 가지 일을 정리해 두었는데, 이때 루이즈에게도 왕의 커다란 선물이 주어졌다. 루이 14세가 이 두 사람 사이에서 태어난 마리 안을 자신의 아이로 인정하면서 루이즈에게 공작령을 두 개나 하사했던 것이다.

많은 이들이 달려와 축하해 주었지만 루이 14세를 너무나 잘 알고 있던 루이즈는 절망에 빠질 수밖에 없었다. 왜냐하면 그는 누군가를 떠나보낼 때마다 통 큰 선물을 하곤 했기 때문이다. 그녀에게 내린 선물 역시 지난 6년간의 인연을 결산하는 작별 선물과도 같다는 걸 루이즈가 모를 리 없었다.

그녀는 이를 받아들일 수 없었다. 처음에는 주저하며 시작했던 관계였지만 이제는 그를 향한 사랑이 너무나 커져 있었다. 아무리 차분하고 신중한 사람이라도 원치 않는 이별의 상황을 맞닥뜨리면 집착과 함께 미쳐버리는 법이다. 루이즈 역시 그랬다.

루이 페르디낭 엘, 〈몽테스팡 부인〉, 1670년경, 베르사유 궁전.
몽테스팡 부인은 루이 14세가 젊었을 때 가장 열렬히 사랑했던 여인이었다.

나더러 몽테스팡의 시녀가 되라고?

이 와중에 임신 우울증이 찾아온 루이즈는 불안에 휩싸였다. 네덜란드 전쟁에 나간 루이 14세에게 무슨 일이 생기지는 않을까 하는 걱정으로 루이즈는 매일 잠을 이루지 못했다. 몸도 마음도 점점 망가지고 있었다. 게다가 그가 전쟁터에 몽테스팡을 불러들일지도 모른다는 근거 없는 질투심에 사로잡혔다.

이에 자제심을 잃은 루이즈는 결국 왕의 허락도 받지 않고 그 위험한 전쟁터로 루이 14세를 만나러 갔다. 모두가 뜯어말려 보았지만 루이즈는 난리를 치며 고집대로 했다. 그리고는 왕이 있는 막사로 찾아가 그의 발치에 쓰러지며 통곡을 했다.

'예전처럼 그가 나를 일으켜 세워 줄 거야.
그리고 다시 나를 사랑해 줄 거야.'

루이즈는 그렇게 믿었지만 결과는 처참했다. 루이 14세는 자기 허락도 받지 않고 임신한 몸으로 이 위험한 곳까지 온 루이즈에게 분노했다. 그리고는 소름돋을 정도로 냉정하게 명령을 내렸다.

"발리에르 공작부인을 당장 파리로 호송하라!"

그녀에게는 단 한마디 말도 없었다. 그의 얼음처럼 차가운 목소리

를 듣고서야 루이즈는 정신이 번쩍 들었다. 그리고 이내 자신이 무슨 짓을 저질렀는지 깨닫고는 절망과 두려움에 휩싸여 파리로 돌아왔다.

이 사건은 루이즈에게 너무도 치명적인 결과로 돌아왔다. 루이 14세는 그녀에 대한 분노를 쏟아 내면서 그나마 마음에 남아 있던 애정과 미안함마저 모두 지워 버렸다. 루이 14세의 손에 그녀를 버릴 수 있는 명분을 쥐어 준 대가는 참혹했다. 전쟁에서 돌아온 루이 14세가 잔인한 괴롭힘을 시작했던 것이다.

그걸 부추긴 건 몽테스팡이었다. 일단 루이 14세는 루이즈의 방을 빼라고 지시했다. 그리고는 몽테스팡의 거처에서 지내라고 명령했다. 말하자면 루이즈로 하여금 몽테스팡의 시녀가 되라는 이야기였다. 이 이야기를 듣고 루이즈는 자신의 귀를 의심했다. 몽테스팡은 예전에 자신의 시녀와도 같았던 여인이었다. 자기더러 그녀의 시녀가 되라고 하는 건 그 누구도 견딜 수 없는 모욕이었다.

루이 14세가 이렇게까지 나온 데에는 다른 이유가 있긴 했다. 바로 몽테스팡과의 관계를 위장하기 위함이었다. 루이즈와 달리 몽테스팡은 유부녀였기에 교회를 비롯해 여러 곳에서는 둘의 불륜을 거세게 비난했다. 그래서 실제로는 몽테스팡의 거처인데도 대외적으로는 루이즈의 거처인 것처럼 위장하기 위해 이런 짓을 벌였다. 관계를 위장하기 위해서 이용된 것은 이번이 두 번째였다. 처음은 루이 14세의 연인이 되는 계기였지만 두 번째는 비참하게 버려진 신세임을 끝없이 확인하는 고문의 나날이었다.

그 후로 루이즈의 일상은 지옥이 되었다. 루이 14세에 대한 사랑

이 전혀 남아 있지 않았다고 해도 견딜 수 없는 일이었을 텐데 루이즈는 여전히 그를 사랑하고 있었다. 그러면서도 그가 자신의 연적과 서로를 희롱하면서 지내는 모습을 바로 곁에서 지켜봐야 했다. 심지어는 필요할 때마다 두 사람의 수발을 들어야 했다.

　마음의 문을 완전히 닫아 버린 루이14세는 정말 잔인한 남자였다. 그는 아무렇지도 않게 루이즈에게 몽테스팡과의 사이에서 낳은 아이의 대모가 되라고 하기도 했다. 루이즈의 마음을 괴롭히면서 희열을 느끼는 사람처럼 행동했던 것이다. 이런 상황에 놓이고도 망가지지 않을 사람이 있을까? 루이즈의 마음은 그야말로 다 타버린 숯처럼 하얗게 변해 버렸다. 그녀는 점점 말라 갔고 창백해졌으며 얼빠진 사람처럼 되었다. 면역력이 약해지면서 이런저런 병에 시달리기도 했다.

집착을 내려놓은 그녀가 향한 곳

　보다 못한 사람들이 루이즈를 걱정하기 시작했다. 그리고 그녀가 종교에 의지하도록 했다. 종교가 그나마 그녀의 숨통을 트이게 해 주었다. 열렬히 기도하고 명상하면서 비로소 숨을 제대로 쉴 수 있었고 자신의 심경을 진솔하게 적어 나가면서 스스로를 돌아볼 수 있었다.

　그렇게 2년의 세월이 지났다. 스스로를 치유하는 시간을 보내면서 그녀는 이제 집착을 내려놓을 때가 되었다고 느꼈다. 이제는 누군가를 사랑하면서 스스로를 지옥에 빠뜨리는 삶이 아닌, 다른 사람들

M. 슈미츠, 〈아이들과 함께 있는 루이즈 드 라 발리에르〉, 1865, 베르사유 궁전.

딸 마리 안과 아들 루이에 대한 그녀의 사랑은 너무도 각별했다고 한다.
이런 아이들마저 포기할 정도로 그녀의 몸과 마음은 황폐해져 있었다.

을 도우며 봉사하는 삶을 살아 보고 싶었다. 이 마음은 수녀원에 들어가고 싶다는 생각으로 이어졌다.

마지막까지 그녀를 괴롭힌 건 남겨질 아이들이었다. 건강하게 자라고 있는 딸과 아들은 사실 그녀가 이때까지 버틸 수 있게 해 준 전부였다. 하지만 이제는 아이들도 어느 정도 다 자랐기에, 자식을 향한 집착도 버려야 할 때라고 생각했다. 그렇게 그녀는 결심을 굳혔다.

루이즈가 가르멜 수녀원에 들어간다고 했을 때 많은 이들이 놀랐다. 다른 수녀원도 아니고 가르멜 수녀원에 간다는 건 속세와의 인연을 완전히 끊겠다는 뜻이었다. 그동안 그녀를 방패막이로 삼고 그 뒤에 숨어서 잘 지냈던 왕과 애첩은 황급히 그녀의 수도원행을 가로막았다. 궁정 사람이 수녀원에 들어갈 때에는 국왕의 최종 허락이 필요했는데, 루이 14세는 이를 이용해 수녀원에 들어간 그녀를 다시 데려왔다. 이때가 1671년이었다.

그 뒤로도 루이 14세는 이런저런 선물을 주기도 하며 그녀의 마음을 달래 보려 했지만 이미 하얗게 타 차갑게 식어 버린 루이즈의 결심을 꺾지는 못했다. 오랜 줄다리기 끝에 루이 14세는 결국 루이즈의 수도원행을 허락하게 되었다.

그 오랜 감정싸움을 모두 끝내고 마침내 루이즈가 수녀원으로 가는 날, 그녀는 오래도록 마음에 품었던 일을 했다. 그건 왕비 마리 테레즈에게 찾아가 진심으로 사죄하는 일이었다. 두 사람은 오래도록 손을 잡고 울었다고 한다. 그리고 마음이 통하는 사이가 되었다.

루이즈가 수녀원에서 교육을 받고 마침내 종신 서약을 하는 날이

었다. 그때 왕비 마리 테레즈가 그 수녀원을 찾았다. 그녀는 루이즈에게 축복의 키스를 하고 정성스럽게 만든 검은 베일을 선물로 주었다. 그날 이후 루이즈는 루이즈 드 라 미제리코드, 즉 자비의 루이즈라 불리게 되었다. 오랜 고통을 겪다가 그녀는 세상을 등지고 수녀원으로 들어가면서 완전한 평안을 얻었다. 새장 속으로 들어가 비로소 자유로워진 새처럼.

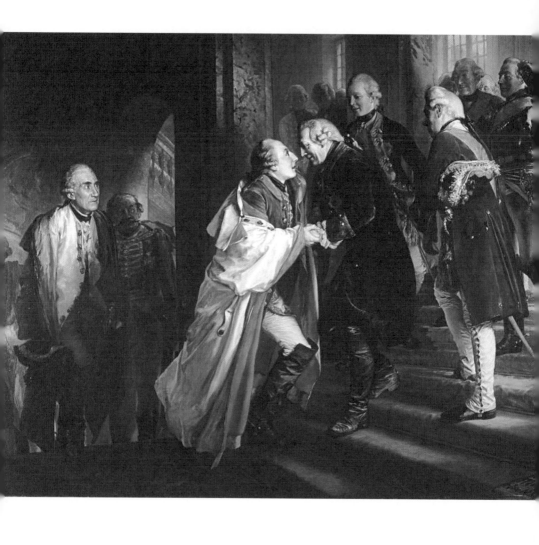

어머니의 철천지원수를 존경한 황제

아돌프 멘첼, 〈1769년 나이세에서 열린 프리드리히 2세와 요제프 2세의 회담〉

나이세의 주교 궁전 계단. 바삐 올라가는 젊은이와 내려오던 노인이 중간에서 마주친다. 이들은 급히 손을 잡는다. 마주 잡았다기보다는 젊은이가 노인의 손을 덥석 쥐고 있는 모양새다. 얼마나 오래도록 뵙고 싶었던가. 어린 시절부터 꿈꿔 온 순간을 맞이한 이 젊은이는 신성로마제국의 황제 요제프 2세다. 그 꿈이란 자신의 영웅이자 롤 모델인 프로이센의 국왕 프리드리히 2세를 만나는 것. 그는 눈앞에 펼쳐진 현실을 믿을 수 없다는 듯, 상기된 표정에 벌어진 입을 다물지도 못한 채 바로 코앞에서 미소 짓는 프리드리히를 올려다본다. 손을 내어 준 프리드리히도 반가운 기색이 역력하다. 젊은 황제의 이번 방문이 얼마나 유익한지 잘 알고 있기 때문이다. 제국 내에서 자신의 위상을 그 이전과는 비할 수 없을 만큼 높여 주리라. 국왕을 따라 계단을 내려오는 프로이센 신료들의 발걸음도 가볍다. 나름대로 표정 관리를 하고 있지만 모두 새어 나오는 웃음을 감출 수 없다. 반면 계단을 올라오고 있는 제국의 신료들은 긴장한 기색이 역력하다. 아무리 말려도 말을 듣지 않는 황제를 따라오긴 했지만, 모두 불만이 가득하다. 이후에 있을 엄한 문책도 걱정이 되지 않을 수 없다. 빈에서 황제의 모후가 이 사실을 알게 되는 순간 재앙이 시작될 것이다. 이런 신하들의 우려 따위에 아랑곳할 리 없는 황제는 이제 프리드리히의 안내를 받아 환영 만찬장으로 가야 한다. 그런데 그는 인사가 끝났는데도 프리드리히의 손을 놓아 줄 생각이 없다. 아마도 언제까지나 잡고 있을 모양새다.

아돌프 멘첼, 〈1769년 나이세에서 열린 프리드리히 2세와 요제프 2세의 회담〉,
1855~1857, 베를린 고전회화관.

나는 영토부터 차지한다.
그 뒤에 벌어지는 법적인 문제는
학자들을 불러 상의한다.

_프리드리히 대왕

요제프는 1741년, 빈의 쇤부른 궁전에서 태어났다. 오스트리아 합스부르크를 물려받은 마리아 테레지아의 첫 아들이었다. 나라의 운명을 건 전쟁 준비가 한창이었기 때문에 매우 긴장되고 어수선한 분위기였지만 후계자의 탄생은 온 나라에 최대 경사가 아닐 수 없었다. 오래도록 화려한 축제가 이어졌다.

그런데 이처럼 축복받은 아이였던 요제프는 엄마 배 속에 있을 때부터 욕과 저주를 태교처럼 들으며 자랐다. 물론 그 욕과 저주는 자신을 향한 것이 아니라 한 악당을 향한 것이었는데, 바로 프로이센의 프리드리히 2세였다. 마리아 테레지아가 당시 프리드리히 2세를 그토록 미워한 이유는 그가 합스부르크의 영토인 슐레지엔을 기습적으로 침공해 점령했기 때문이었다. 이 침공은 마리아 테레지아가 즉위

한 지 두 달도 채 되지 않은 시점에서 이뤄졌는데, 요제프가 태어날 무렵 슐레지엔은 프로이센의 차지가 되어 있었다.

헝가리 군중을 사로잡은 여제의 눈물

프리드리히 2세가 슐레지엔을 차지한 이 사건은 이후 오스트리아와 마리아 테레지아를 절체절명의 위기 상황으로 내몰았다. 당시 여성인 마리아 테레지아가 대제국을 승계받는 것에 대해 유럽의 모든 나라는 겉으로는 양해하는 척하면서도 호시탐탐 시비를 걸 궁리를 하고 있었다. 합스부르크의 드넓은 영지를 뜯어 먹기 위해 군침을 삼키고 있었던 것이다.

이들에게는 프로이센의 침공이 일종의 신호탄이 아닐 수 없었다. 슐레지엔을 탈환하기 위한 오스트리아의 대대적 공세가 실패로 끝난 뒤, 프랑스는 바이에른과 합세하여 보헤미아 땅을 노렸고 스페인은 이탈리아반도에서 노골적인 야욕을 드러냈다. 오스트리아에게는 이들 지역도 슐레지엔 못지않게 너무나 중요한 영지였다.

이러한 위기 상황에서 마리아 테레지아는 모두를 놀라게 하는 용기와 카리스마를 보여 주었다. 그녀는 우선 얼마 전 즉위식을 올렸던 헝가리로 달려갔다. 그리고 2만의 군대를 지원해 달라고 요청했다. 헝가리로서는 황당한 이야기였다. 힘든 협상을 통해 오스트리아와 주고받을 것들에 대한 합의를 끝낸 게 바로 얼마 전이었다. 그녀의 연

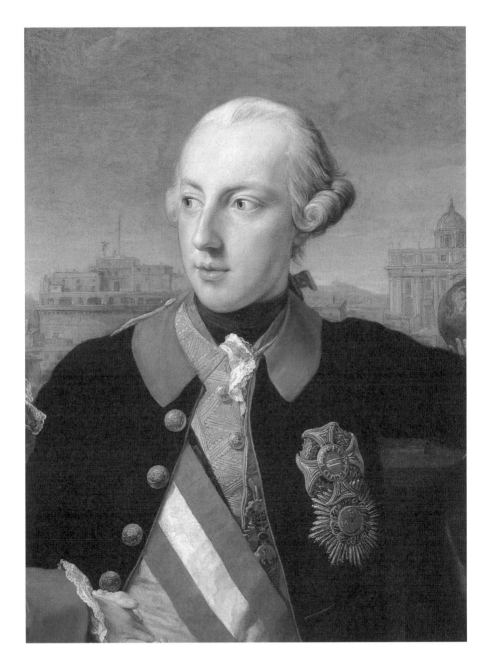

폼페오 바토니, 〈요제프 2세와 토스카나의 피에트로 레오폴트 대공〉 중 일부, 1769, 빈 미술사 박물관.

아버지에 이어 신성로마제국 황제에 오른 요제프 2세의 젊은 시절 모습.

설에 격렬한 야유가 터져 나온 것도 어찌 보면 당연했다. 그런데 그때 마리아 테레지아가 돌발 행동을 했다. 이제 겨우 돌이 지난 요제프를 넘겨받아 번쩍 들어 올리더니 눈물로 호소했던 것이다.

"이 미래의 왕을 용감한 헝가리에 맡깁니다!"

이 장면은 그 자리에 있던 모두의 마음에 감동을 선사했다. 헝가리 사람들은 결의에 찬 그녀에게 단숨에 홀려 버렸고 이후 대대적인 병력 지원에 나섰다. 그런데 사실, 그녀는 어린 시절부터 궁정에서 열리는 연극과 오페라에서 늘 주연을 도맡을 정도로 탁월한 배우였다. 연설에서의 눈물도 결정적인 대목에서 그녀의 장기가 유감없이 발휘된 셈이었다. 이후 대반격에 나선 마리아 테레지아는 프랑스와 바이에른의 연합군을 물리치고 보헤미아를 지켜낼 수 있었고 다른 지역의 피해도 최소화할 수 있었다.

이런 와중에도 프로이센은 오스트리아를 끊임없이 괴롭혔다. 프리드리히 2세는 번번이 약속을 어겼고 마리아 테레지아는 프로이센의 연이은 배신에 치를 떨어야 했다. 일례로 오스트리아가 프랑스와의 싸움에 더 절박해지면서 프로이센과 휴전을 해야 할 때가 있었다. 내키지는 않았지만 많은 양보를 하고 간신히 조약에 서명을 했는데, 프리드리히 2세는 마치 비웃기라도 하듯 기회를 틈타 배후를 침공해 왔다. 오스트리아는 프로이센 때문에 전쟁에 질질 끌려가 계속해서 국력을 소진할 수밖에 없었다.

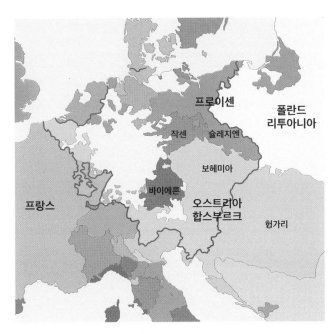

18세기 후반 신성로마제국 지도(빨간 선).
프로이센이 보헤미아의 일부였던 슐레지엔을 차지하고 있다.

그러면 만사를 뒤로 미루고 프로이센부터 응징하면 되는 게 아니냐고 생각하겠지만, 그마저도 쉽지 않았다. 프리드리히 2세가 만만치 않은 군사 전략가였기 때문이다. 실제로 오스트리아가 그를 잡기 위해 여러 차례 대대적인 공세를 가했지만 그때마다 프리드리히 2세는 신출귀몰한 전략으로 승부를 뒤집었다. 마리아 테레지아로서는 분통이 터질 수밖에 없었고 프리드리히 2세를 향한 증오심을 계속 쌓아갈 수밖에 없었다.

계몽 사상의 열렬한 신봉자가 된 예비 군주

어린 시절 끝없는 전쟁 속에서 자란 요제프는 대단히 영민했고 변화하는 시대를 의식하는 아이였다. 그의 독서량은 방대했는데, 그의 마음을 단숨에 사로잡은 것은 계몽사상이었다. 이 시기에는 신 중심의 기독교적 세계관이 힘을 잃고 과학으로 대표되는 이성 중심의 사고가 대두되면서 계몽사상가들이 속속 등장했다. 이들은 비합리성, 독단, 미신과의 싸움을 치열하게 전개했다.

데카르트와 뉴턴의 사고혁명을 계승한 볼테르, 루소 등의 계몽사상가들은 교회의 권위와 왕권의 절대성마저도 부정했는데, 이는 보수적인 교회와 여러 왕실이 보기에 대단히 불온하고 위험한 사상이었다. 중세부터 이어져 온 유럽의 질서를 대표하는 오스트리아에게는 더 말할 것도 없었기에, 계몽사상은 강력한 탄압의 대상이었다.

그런데 정신을 차려 보니 마리아 테레지아의 뒤를 이어 오스트리아 합스부르크를 이끌어 갈 후계자인 요제프가 계몽사상의 열렬한 신봉자가 되어 있었다. 그는 종교나 황실의 권위로 제국을 유지하는 건 한계에 이르렀기 때문에 압도적인 국력과 수준 높은 국민이 필요하다고 보았다.

이를 위해 그는 매우 급진적인 정책을 추진할 생각이었다. 농노 해방, 검열의 폐지, 종교의 자유 보장, 무역과 상업에 대한 규제 철폐 등이 그것이었다. 그리고 강압에 따른 복종이 아닌 선정을 베풀어 국민들의 마음을 열고, 문화예술을 발전시켜 국가의 위상을 높이며, 교

육과 훈련을 통해 자발적이고 책임감 있는 시민을 육성해야 한다고
믿었다.

프리드리히 2세가 당대 최고의 영웅이었던 이유

이런 요제프의 눈에 마침 들어온 인물이 있었다. 바로 프로이센의
왕, 프리드리히 2세였다. 갓난아이 때부터 요제프는 그를 악마라고
여기며 자랐다. 빈 궁정 사람들 모두가 그를 그렇게 불렀기 때문이다.
그런데 요제프가 사춘기에 접어들어 계몽사상에 심취하면서부터 생
각이 달라졌다. 그가 보기에 프리드리히 2세는 당대 최고의 계몽 군
주였다.

슐레지엔 침공 이전으로 돌아가면 합스부르크는 영토 내 전체 인
구가 1500만 명이 넘었던 반면 프로이센의 인구는 고작 200만을 겨
우 넘는 수준이었다. 이런 나라가 제국을 지배하는 합스부르크에 맞
선다는 건 상상도 할 수 없는 일이었다. 하지만 프로이센은 강력한 군
사력을 바탕으로 계몽 군주가 나라를 이끌면서 슐레지엔을 비롯한
주변 영토를 차지하고 이를 지켜 냈다.

이는 전 국민에 시행한 의무교육과 적극적인 복지 정책, 사상과
언론의 자유, 그리고 문화예술에 대한 지속적인 지원이 바탕이 되었
다. 프리드리히 2세는 많은 책을 쓸 정도로 탁월한 지식인이었고 연
주자 수준의 플루트 실력을 자랑하는 예술 애호가였다. 그는 특유의

신랄한 풍자 정신과 고리타분한 생각에 얽매이지 않은 자유로운 발상으로 많은 이들을 매료했다. 유럽의 지식인과 젊은 귀족 들 중에는 그를 추종하는 사람이 많았다. 그는 당대 최고의 스타이자 영웅이었던 것이다.

이런 프리드리히 2세도 인생 중반에는 큰 위기를 겪게 된다. 그를 철천지원수로 생각하던 마리아 테레지아가 대대적인 준비를 하고 그를 몰아붙였기 때문이다. 7년 전쟁이 벌어지게 된 것인데, 이를 위해 마리아 테레지아는 러시아와 동맹을 강화한 뒤 오랜 세월 적으로만 만났던 프랑스마저도 프로이센 토벌에 끌어들이는 데 성공했다. 이는 온 유럽을 경악시킬 정도로 놀라운 성과였다. 한편 이를 전혀 예상하지 못했던 프리드리히 2세는 가만히 있으면 그대로 당한다는 생각에 선제 공격에 나섰지만, 세 방면에서 적을 맞닥뜨리게 되면서 수세에 몰릴 수밖에 없었다.

최악의 상황에서도 프리드리히 2세는 결정적 전투에서 승리하는 등 일진일퇴의 공방전을 벌였다. 하지만 압도적인 규모로 밀어붙이는 동맹군에게 계속 병력을 잃으면서 마침내 막다른 상황에 내몰리게 되었다. 이때 요제프는 오스트리아의 황태자이면서도 마음으로는 프리드리히 2세를 응원하고 있었다. 그런데 수세에 몰리다 못해 몰락 직전까지 이른 프리드리히 2세에게 기적과도 같은 일이 벌어졌다.

당시 프로이센에 가장 큰 타격을 준 군대는 러시아군이었다. 그런데 러시아의 엘리자베타 페트로브나 여제가 갑자기 사망하면서 홀슈타인 공작이던 표트르 3세가 뒤를 이어 즉위하게 되었다. 그리고 그

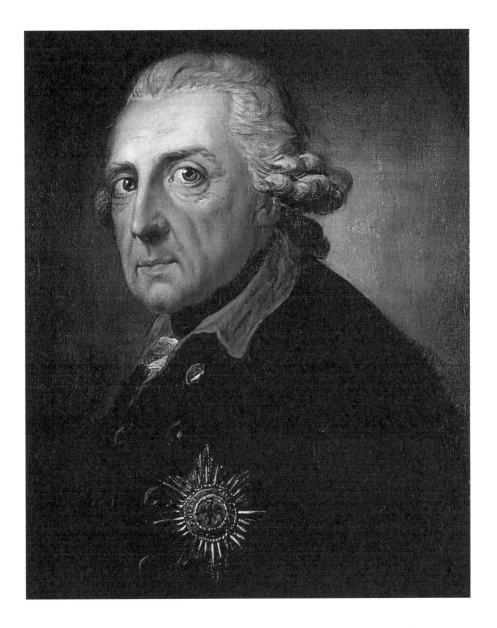

안톤 그라프, 〈프리드리히 2세〉, 1781, 상수시 궁전.
일흔을 바라보는 그의 얼굴에는 노회한 전략가의 기질이 고스란히 담겨 있다.

역시 프리드리히 2세의 열렬한 추종자였다. 표트르 3세는 프로이센이 패망 직전에 몰린 상황에 밤잠을 설치며 걱정만 하는 중이었는데, 갑자기 자신이 러시아 황제가 된 것이다.

표트르 3세는 즉위하자마자 전격적으로 그간 점령했던 프로이센의 영토를 프리드리히 2세에게 반환해 버렸다. 수많은 병사들의 죽음으로 차지한 땅이었다. 모든 신하들이 들고 일어나 반대했지만 그는 고집을 꺾지 않았다. 그리고는 오히려 프리드리히 2세를 돕겠다고 나섰다. 그가 프리드리히 2세에게 보낸 편지에는 이런 한 문장이 있었다고 한다.

"제게는 러시아의 차르가 되기보다
대왕의 밑에서 장군이 되는 일이 더 큰 기쁨일 것입니다."

러시아가 이렇게 돌아서면서 모든 상황도 급반전하게 되었다. 오스트리아를 돕던 많은 나라들이 속속 전쟁에서 발을 빼는 가운데 이제 다시 수세에 몰리게 된 마리아 테레지아도 집착을 내려놓을 수밖에 없었다.

그녀는 되찾았던 슐레지엔마저 프리드리히 2세에게 되돌려주고 강화를 맺었다. 두 나라 모두 오랜 전쟁으로 만신창이가 되었다. 그만큼 했으면 할 만큼은 다 한 셈이다 보니 마리아 테레지아도 그 뒤로는 슐레지엔에 대한 이야기를 꺼내지 않았다. 프리드리히 2세의 땅으로 인정했던 것이다.

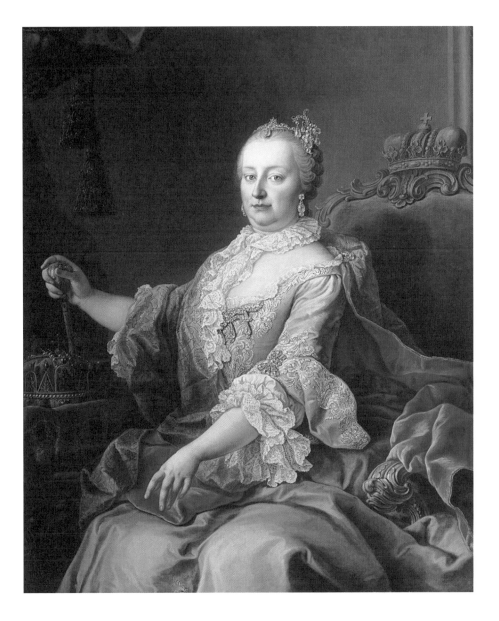

마르틴 판 메이텐스, 〈마리아 테레지아〉, 1759, 빈 미술 아카데미.

오스트리아의 여걸 마리아 테레지아는 일평생 프리드리히 2세에 대한 복수심을 품고 살았다.

마리아 테레지아는 여자였기 때문에 직접 황제가 될 수는 없었다. 대신 남편 프란츠 슈테판을 신성로마제국의 황제로 세우고 자신이 뒤에서 통치했다. 합스부르크의 모든 영토는 그녀가 지배하고 있었기 때문에 남편도 따를 수밖에 없었다.

두 사람은 16명이나 되는 자식들을 낳았기로 유명한데, 그렇게 20년 간 황제의 자리를 지켰던 남편 프란츠 1세가 세상을 떠난 건 1765년이었다. 아버지의 뒤를 이어 요제프가 황제의 자리에 올랐지만 달라진 건 없었다. 어머니는 그를 오스트리아 영토의 공동 통치자로 인정해 주었으나 실질적인 권한은 주지 않았다. 그럼에도 그는 자신의 제한된 권한을 활용해 계몽사상을 실현하기 위해 노력했다.

꿈에 그리던 만남이 드디어 성사되다!

황제가 된 이후 그에겐 강렬한 소망이 한 가지 있었는데, 프로이센으로 가서 프리드리히 2세를 직접 만나는 것이었다. 그는 프리드리히 2세에게 물어보고 싶은 것이 정말 많았다. 자신은 머리로만 생각했을 뿐 실행해 볼 엄두도 내지 못한 일들을 프리드리히 2세는 이미 대부분 이뤘기 때문이었다. 그의 군대도 직접 둘러보고 그 체제와 운용도 시찰해 보고 싶었다.

마리아 테레지아는 아들의 이런 생각을 듣고 충격을 받았다. 프로이센까지 가는 건 너무나 위험한 일이라며 말렸지만 마음속으로는

견딜 수 없는 서운함이 밀려왔다. 엄마인 자신에게 프리드리히 2세가 어떤 존재인지 아들이 모를 리 없다. 그런데도 그는 그토록 프리드리히 2세를 존경하고 따르고 있었다.

어머니의 격렬한 반대에 부딪친 요제프는 일단 계획을 철회했다. 그러면서 방향을 바꿔 일을 극비리에 추진하기로 마음먹었다. 기회는 곧이어 찾아왔다. 군사작전을 위해 슐레지엔 남쪽 국경에 잠시 머물게 된 프리드리히와 회담을 하는 것이 어떻겠냐며 프로이센 측에서 제안해 온 것이다.

요제프는 그 제안을 듣는 순간부터 가슴이 뛰기 시작했다. 대외적으로는 모라비아 지역을 시찰한다고 알린 뒤 약속된 날짜에 슐레지엔 국경을 넘었다. 약속 장소인 나이세는 국경에서 불과 20킬로미터쯤 떨어져 있어 잠시 다녀오기에 전혀 부담이 되지 않았다.

1769년 8월 25일, 역사적인 순간이 왔다. 프리드리히 2세와 요제프는 나이세 주교궁에서 만나 환담을 나누었고 그 분위기가 무척이나 화기애애했다고 전해진다. 프리드리히 2세는 요제프와 단둘이 많은 이야기를 나눴는데, 낮에는 프로이센 군의 훈련 과정도 함께 둘러보았고, 저녁에는 오페라 극장에서 흥겨운 코미디도 함께 감상하며 시간을 보냈다.

사흘의 시간이 눈 깜짝할 사이에 지나가고, 작별할 시간이 되었다. 젊은 황제는 떨어지지 않는 발걸음 때문에 차마 돌아서지 못했다. 그의 손을 다독이며 프리드리히 2세는 모든 것을 잘 해낼 수 있을 거라고 격려해 주었다. 두 사람이 서 있는 나이세 주교궁 뒤로 어느새

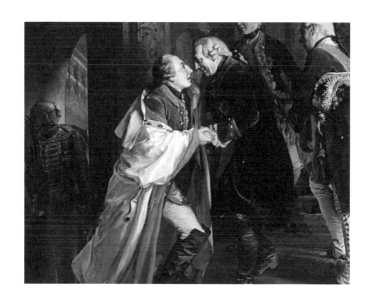

해가 지고 있었다.

그는 프리드리히 2세를 계승한 계몽 군주가 되었을까?

이 만남 이후 두 사람은 어떻게 되었을까? 프리드리히 2세는 이후에도 적극적인 영토 확장에 나서며 폴란드 분할에 전념했다. 그리하여 동서로 나뉘어 있던 프로이센의 영토를 하나로 연결하고 유럽 북부 강대국으로서의 지위를 확고히 했다. 그뿐 아니라 학문과 교육, 그리고 복지의 측면에서 선진국의 면모를 과시하며 다른 유럽 군주들에게 모범이 되었다.

요제프는 이후 10년 동안에도 모후인 마리아 테레지아와 공동으로 제국을 통치했다. 그는 농노제를 개혁하고 교육도 교회의 지배에서 분리시키려 했으며 과도한 검열제도를 폐지하고 행정과 사법을 분리했다. 그리고 종교에 관용을 두었고 유대인에 대한 탄압을 폐지해 경제를 살리려 했으며 문화예술에 아낌없는 후원을 했다. 그의 궁정이 자랑하는 최고의 스타는 바로 모차르트였다. 노쇠한 마리아 테레지아는 정책이 너무 급진적이라고 여겨질 때에만 반대했을 뿐, 가능하면 아들의 뜻을 따랐다. 그리고 1780년에 세상을 떠났다.

마리아 테레지아 사후 6년 뒤에는 프리드리히 2세도 세상을 떠났다. 그러는 동안 거대한 제국의 단독 통치자로서 요제프는 프리드리히 2세를 계승한 가장 모범적인 계몽 군주가 되기 위해 부단히 노력했다. 하지만 수많은 나라와 그 넓은 영토를 다스리는 일은 쉽지 않았다. 그의 대외적인 확장 정책은 연이은 실패로 이어졌다. 귀족들은 그의 개혁에 반대했고 여기저기 많은 나라에서 저항과 봉기가 일어났다. 많은 어려움 속에서 그가 추진했던 개혁 정책은 좌초되기 일쑤였고 스스로 철회해야 할 때도 많았다.

너무 많은 일을 단기간에 이루려 했던 요제프. 그로 인해 이룬 일도 없지 않았지만 그는 자기 마음대로 되지 않는 세상을 원망하며 오랫동안 좌절의 시간을 보냈다. 그리고 1790년, 49세의 젊은 나이로 세상을 떠났다.

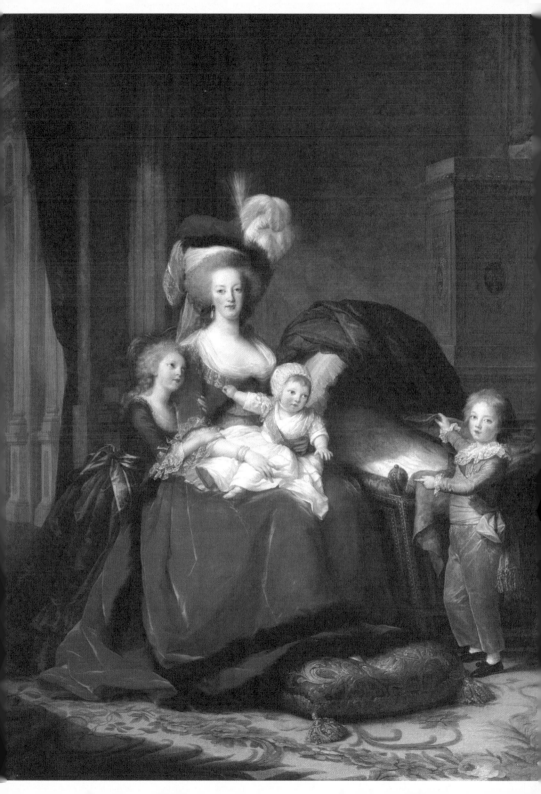

목걸이 사기극이 불러일으킨 나비효과?

엘리자베트 비제 르브룅, 〈마리 앙투아네트와 아이들〉

그녀의 작은 궁전, 프티 트리아농이다. 프랑스의 왕비 마리 앙투아네트는 사랑하는 세 아이들과 함께 있는 모습을 그림에 담았다. 엄마의 이름을 물려받은 마리 테레즈와 이제 두 살이 되는 루이 샤를이 그녀와 함께 있고 왕세자인 루이 조제프는 조금 떨어져 아기가 없는 요람의 덮개를 열어 보이고 있다. 얼마 전에 돌을 채우지 못하고 죽은 막내 소피를 애도하는 몸짓이다. 아이들의 편안하고 친근한 모습은 그녀가 얼마나 다정다감한 엄마였는지를 보여 준다. 사실 이 아이들은 그녀의 전부나 다름없었다. 그녀의 권위도 이 아이들에게서 나왔다. 패션 리더였던 그녀는 새로운 스타일을 연이어 유행시켰는데, 이 거대한 모자 역시 그녀가 유행시킨 것이다. 둥그렇게 뭉쳐진 타조의 깃털은 값을 매길 수 없을 정도로 비싼 것이라 한다. 그녀의 체구는 자그마하다. 그래서 늘 높은 의자에 앉았고 그 앞에는 높은 쿠션을 두었다. 더할 나위 없이 행복한 장면이지만 왜인지 그녀의 표정이 그리 밝지 않다. 사실 이 무렵 그녀는 정신적으로 대단히 힘든 시기를 보내고 있었다. 베르사유의 말 많은 귀족들과는 본래부터 사이가 안 좋았지만, 전 국민으로부터 미움을 받게 된 지가 벌써 오래되었기 때문이다. 그 미움이 가라앉지 않고 점점 커지면서 그녀를 조롱하고 모욕하고 저주하는 일이 일반인들의 일상이 되어 버렸다. 그녀는 어쩌다 그런 미움을 받게 되었을까? 그녀가 연루되었다는 충격적인 사건은 무엇이었을까?

엘리자베트 비제 르브룅, 〈마리 앙투아네트와 아이들〉, 1787, 베르사유 궁전.

빵이 없다고?
그러면 케이크를 먹으라고 하세요.

_마리 앙투아네트에 대한 오해 중
가장 대표적인 사례

마리아 안토니아. 합스부르크의 여제, 마리아 테레지아가 낳은 그 많은 자식 중 한 명으로 딸로는 막내다. 14세의 나이에 프랑스 왕세자비로 간택된 그녀는 파리에 온 이래로 마리 앙투아네트라 불리게 되었다.

명랑하고 꾸밈없는 성격의 그녀는 마음이 너그럽고 심성이 따뜻했지만, 그녀를 보내는 어머니 마리아 테레지아는 걱정이 많았다. 수세기 동안 원수지간이었던 프랑스와 극적인 화해를 이룬 만큼, 많은 문제를 풀어 나가기 위해 막내딸이 해 줘야 할 일이 많은데 영 미덥지 않았기 때문이다.

마리 앙투아네트는 산만해 집중을 잘하지 못했는데, 그러다 보니 공부를 아주 싫어했다. 외국어도 어려워해서 가장 기본적으로 구사

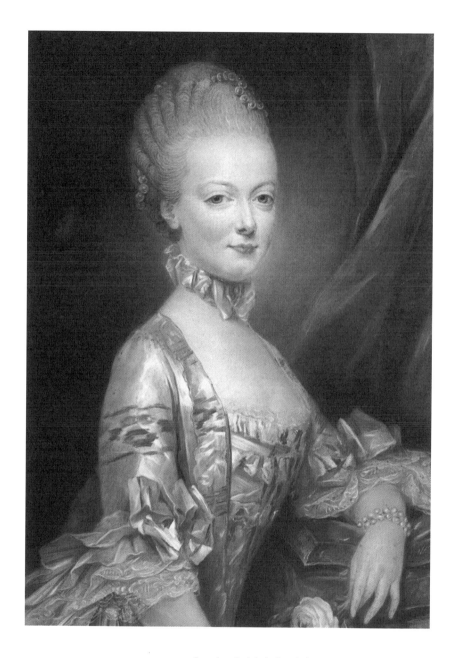

조제프 뒤크뢰, 〈마리 앙투아네트〉, 1769, 베르사유 궁전.

프랑스 왕실에 정확한 초상화를 보여주기 위해
프랑스에서 파견된 화가가 그린 그녀의 초상화이다.

해야 하는 불어도 잘하지 못했다. 게다가 철이 없고 경솔한 면이 있어서 본인이 싫어하는 사람에게는 도도하고 냉정하게 대했다. 그러니 마리아 테레지아도 딸이 어머니를 위해 임무를 잘 수행하는 건 고사하고, 복잡한 궁정 생활이나 잘 감당할 수 있을지부터가 염려되었다.

그런데 사실 이런 정도는 왕족으로서 큰 결격사유라고 보긴 어렵다. 한마디로 그녀는 특별히 지혜롭지도 않지만, 특별히 어리석지도 않은 평범한 공주였다. 만약 대혁명과 같은 극단적인 사건이 벌어지지 않았다면 그녀는 그저 빈에서 온 아름답고 세련된 왕비로 기억되었을 것이다.

그저 즐겁고 유쾌하게 살고 싶었을 뿐인데…

왕세자비 시절부터 그녀를 괴롭힌 것은 프랑스 궁정의 지나친 간섭이었다. 루이 14세 시절의 잔재를 많이 버렸다고는 하지만 여전히 베르사유에는 규칙과 예절이 지나칠 정도로 많았다. 모든 행동에 간섭을 받아야 하는 건 아무리 노력해도 적응이 되지 않았다. 그뿐 아니라 귀족 부인들 간의 알력 다툼도 마리 앙투아네트를 힘들게 했다.

베르사유에서는 공주들의 세력과 왕의 애첩 세력 간에 뿌리 깊은 증오심이 있었다. 순진한 왕세자비는 여기에 휘말리면서 오히려 갈등의 중심이 되어 버렸다. 게다가 이런 사건은 늘 뒷담화의 소재가 되는 법이다. 점점 베르사유가 싫어진 마리 앙투아네트는 시할아버지

인 루이 15세에게 간청해 궁정 밖을 오갈 수 있게 되었다.

궁정 밖은 그녀에게 숨 쉴 곳이었다. 공연장과 살롱, 무도회장, 도박장을 돌아다니며 해방감을 느꼈는데, 잘생긴 귀족 악셀 드페르상과의 로맨스도 이때 벌어진 일이다. 파리로 갈 때마다 생기 넘치던 마리 앙투아네트는 새벽에 베르사유로 돌아올 때면 풀이 죽어 있었다고 한다.

그녀의 입장이 이해가 안 되는 건 아니었지만 어머니인 마리아 테레지아로서는 이런 소식을 들을 때마다 안절부절못하게 되었다. 어떻게든 베르사유 궁정 내에 마음을 붙이고 사람들과도 두루두루 잘 지내야 할 텐데, 저렇게 바깥으로만 도는 왕세자비를 누가 좋게 보겠는가? 무시당한다고 여기는 이들은 자발적인 적이 된다. 그리고 그 적들에 둘러싸이면 아무리 왕비라도 궁정 생활이 괴로워지는 법이다.

1774년, 루이 15세가 죽고 손자인 루이 16세가 왕위에 오르면서 마리 앙투아네트는 왕비가 되었다. 그때 나이가 18세였다. 남편 루이 16세는 조용하고 착한 사람이었지만 정도가 지나쳐 문제가 되었다. 왕은 어느 쪽이든 결정을 내려야만 하는데, 늘 양쪽 모두에 휘둘리다 보니 갈등은 남겨 둔 채 자기만 뒤로 빠지곤 했다.

또 그는 특이하게도 자물쇠에 꽂혀 있었는데 정치는 대신들에게 맡겨 둔 채 자신은 골방에 틀어박혀 다양한 자물쇠를 제작하고 조립하는 일에만 몰두했다. 하지만 사실 이런 유형의 사람은 오히려 다루기 쉽다. 마리 앙투아네트가 좀 더 적극적이고 영리했다면 얼마든지

나라를 좌지우지할 수 있었을 것이다. 하지만 그녀 또한 복잡한 걸 싫어했다. 어머니가 이래라저래라 지시하는 것도 부담이고 그걸 수행하는 것도 고역이었다. 그녀는 그저 즐겁고 유쾌하게 살고 싶었다.

루이 16세는 왕위에 오른 직후 아내에게 프티 트리아농을 선물했다. 베르사유의 별궁인 이곳은 한적한 곳에 멀찍이 떨어져 있었다. 궁정 생활에서 늘 스트레스를 받는 아내가 조용히 지낼 수 있도록 배려한 것이다. 마리 앙투아네트는 이 거처가 너무나 마음에 들었다. 제대로 꾸미기에 크기도 적당했다. 그래서 한껏 공을 들이다 보니 돈이 어마어마하게 들었다. 왕비가 사치스럽다는 항간의 소문이 비난으로 바뀌기 시작한 것이 이때부터였다.

프티 트리아농이 완공된 뒤 마리 앙투아네트는 소수의 편한 지인들만 초대해 자기만의 궁정을 만들었다. 베르사유 본궁은 공식 행사 자리가 아니면 아예 쳐다보지도 않았다. 이러한 그녀의 태도는 콧대 높은 귀족들에게는 너무나 오만하게 보였다. 본래 그녀에게 적대적이지 않았던 궁정 사람들도 그녀를 향한 비난에 가세했고 없는 말을 지어내어 왕비를 조롱하는 이들까지 생겨났다. 그녀가 자초한 측면이 컸지만 이는 동시에 왕실의 권위가 예전에 비해 형편없이 떨어졌다는 사실도 보여 준다.

프티 트리아농의 유일한 불청객은 루이 16세였다. 그만 유일하게 왕비의 허락 없이 이곳을 드나들 수 있었다. 그는 아름다운 아내가 싫지는 않았지만 늘 당당하고 꾸밈없는 그녀와 있을 때면 왠지 주눅이 들었다. 그리고 이들 사이의 가장 큰 문제는 자식이 생기지 않는다는

마리 앙투아네트가 정성으로 꾸몄던 프티 트리아농 궁전.

것이었다. 왕세자 시절부터 따져 보면 너무나 오랜 시간이었다.

　사람들은 이를 두고 이러쿵저러쿵 말을 지어내기도 했는데 이는 국왕 부부가 희화화되기 시작한 중요한 계기였다. 의사들의 진찰 결과, 두 사람에겐 별 문제가 없었다. 나만 한 의사가 루이의 포경이 너무 커서 수술이 필요하다는 의견을 냈는데, 위험성이 있어 실행되지는 않았다.

　사생활의 영역이라 정확히 알 수는 없지만 연구자들은 자신감 없는 남편과 소극적인 아내의 결합이 문제의 주된 원인이 아니었을까 추측한다. 그 근거는 이러하다. 이 결혼 동맹에 더 적극적이었던 합스부르크로서는 이 부부에게 자식이 생기지 않는 것이 심각한 문제가 아닐 수 없었다. 양국의 동맹이 극도로 취약해졌기 때문이다. 그러다

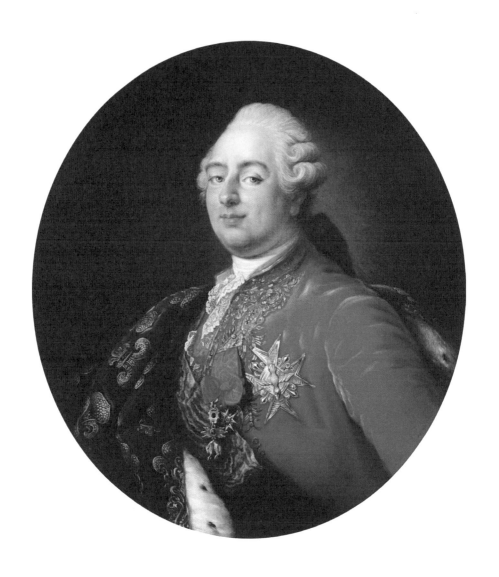

앙투안 프랑수아 칼레, 〈루이 16세〉, 1786, 카르나발레 박물관.
루이 16세는 우유부단했고 아내 앞에서도 늘 자신감이 없었다.

보니 황제 요제프 2세는 이런 저런 현안을 만들어 직접 베르사유를 찾아와서는 여동생인 마리 앙투아네트를 앉혀 놓고 눈물이 쏙 빠지도록 혼을 냈다.

그러자 신기하게도 곧바로 아기가 생겼다. 첫 아기는 유산되고 말았지만, 마음가짐을 바꾸고 나니 연이어 자식들이 태어났다. 첫 딸에 이어 아들까지 태어난 것이다. 그렇게 해서 왕실은 안정을 찾았고 궁정 내에서 마리 앙투아네트의 위상은 그 누구도 넘볼 수 없을 만큼 확고해졌다.

모두가 축하할 일이었지만 그녀를 미워하는 이들에게는 실망을 넘어 재앙과도 같은 일이었으며 그녀를 향한 증오심을 키우는 계기가 되었다. 왕위를 내심 기대하고 있던 왕의 동생 루이 스타니슬라스는 실망감을 감추지 못했고 불온한 무리들과 어울리기 시작했다. 그가 후원한 이들 중에는 계몽사상가들도 있었다.

왕비, 터무니없는 사기극의 주인공이 되다

그러다 한 가지 우연한 사건이 벌어진다. 한 성직자가 당한 단순 사기 사건이었는데, 처음에는 그 누구도 이 사건이 그렇게 심각해지리라고 예상하지 못했다. 여기에서 한 목걸이가 등장한다. 대단히 크고 화려한 다이아몬드 목걸이였는데, 본래 이 목걸이는 루이 15세가 말년에 애첩인 뒤바리 부인에게 선물하기 위해 만들었다. 그런데 목

걸이가 완성되기도 전에 루이 15세가 갑자기 천연두로 죽게 되고, 뒤바리 부인이 쫓겨나 수녀원에 연금되면서 일이 꼬였다. 현재 가치로 약 200억 원에 육박할 것으로 추정되는 이 목걸이가 주인을 잃어버린 것이다.

돈을 받지 못한 보석상은 처지가 매우 난감해졌는데 어떻게든 마리 앙투아네트에게 팔아 보려 애를 썼다. 사정을 들은 루이 16세가 사서 선물로 줄 의향이 있었지만 마리 앙투아네트가 냉정하게 거절했다. 너무 비싼 데다 자신과 사이가 안 좋았던 뒤바리 부인을 위해 만든 물건이라 싫었던 것이다.

그렇게 무려 10년의 세월이 지나는 동안 이 목걸이는 주인을 만나지 못했다. 그런데, 한 여인이 이 목걸이로 사기를 쳤다. 라모트 백작부인으로 불린 이 여인은 앙리 2세 사생아의 후손이었다. 그녀는 제법 반반한 외모로 어리숙한 귀족들에게서 돈을 뜯어내 호화로운 생활을 했다. 이 사건이 있었을 때 그녀는 야심만만한 외교관, 드로앙 추기경의 정부였다.

드로앙 추기경의 꿈은 총리대신이 되어 권력을 장악하는 것이었는데, 여기에 한 가지 걸림돌이 있었다. 왕비인 마리 앙투아네트가 자신을 아주 싫어한다는 사실이었다. 대단히 사치스럽고 허영심이 많았던 그는 오래 전 대사로 빈에 가 있을 시절에 빈 사람들도 깜짝 놀랄 정도로 돈을 썼다. 이런 그의 모습은 마리아 테레지아의 눈살을 찌푸리게 만들었고 그 뒤로 그는 미운털이 단단히 박히게 되었다.

마리아 테레지아는 기회만 되면 마리 앙투아네트에게 드로앙 추

기경의 험담을 하면서 멀리하라고 말했다. 이런 이야기를 자주 듣다 보니 공식 석상에서 그를 대하는 왕비의 태도는 냉랭하기 이를 데 없었다. 그로서는 어떻게든 왕비의 마음을 풀어야만 하는 절박한 과제가 있었던 것이다.

라모트는 이런 그의 마음을 이용했다. 자신이 여왕의 시종을 구워삶았다면서 왕비의 환심을 사기 위해 돈을 달라고 한 것이다. 그리고는 그렇게 받은 돈을 사치와 유흥에 탕진했다. 시간이 지나도 성과가 없지 추기경은 의문을 품었다. 그러자 라모드는 왕비의 필체를 흉내 내어 편지를 보냈다. 편지의 어조가 어찌나 따뜻했던지 추기경이 이런 의심을 할 정도였다.

'설마 왕비가 나를 좋아하는 건가?'

그런데 현실의 왕비는 여전히 자신에게 눈길조차 주지 않았다. 그로서는 다시금 의구심이 깊어질 수밖에 없는 일이었다. 그러자 라모트는 대범하게도 왕비와 만나게 해 주겠다고 하면서 베르사유 정원의 한 곳으로 추기경을 불렀다. 칠흑 같은 한밤중에 들뜬 마음으로 궁전으로 숨어든 그의 앞에는 정말로 왕비가 기다리고 있었다.

감격한 그는 그녀에게 다가가 치마에 키스한 뒤 얼굴을 마주하고 반갑게 인사를 나누려 했다. 그런데 어디선가 갑자기 인기척이 났다. 깜짝 놀란 그가 아쉬운 마음을 뒤로하며 돌아서는데, 왕비가 그에게 속삭였다.

"우리, 과거의 서먹함은 잊고

잘 지내 봐요."

사실 그가 만난 여인은 왕비를 닮은 매춘부였다. 체구와 생김새가
비슷하다 보니 어두운 숲에서 완전히 속고 말았던 것인데 이를 알 리
가 없는 드로앙 추기경은 라모트를 철석같이 믿지 않을 수 없었다. 그
러자 라모트는 한층 더 대범하게 나왔다. 왕비의 마음을 완전히 사로
잡으려면 그 유명한 '다이아몬드 목걸이'가 필요하다고 설득한 것이
다. 라모트는 왕비가 오래전부터 그 목걸이를 갖고 싶었으나 돈이 없
어서 포기했다며, 왕비에게 목걸이를 선물하라고 부추겼다.

비용 때문에 잠시 고심하던 추기경은 마침내 결심하고는 계약서
에 서명했다. 보석상이 가져온 목걸이는 추기경 앞에서 왕비의 시종
이라는 작자에게 건네졌다. 그리고는 그날 즉시 낱낱이 분해되어 여
기저기 팔렸다. 그런 줄도 모르고 추기경은 왕비가 언제쯤 목걸이를
걸고 등장할지 설레는 마음으로 기다리고 있었다.

하지만 사기극은 오래가지 못했다. 돈을 받지 못한 보석상이 아예
물건을 가지고 있을 왕비에게 찾아가 돈을 달라고 한 것이다. 왕비는
자신의 이름을 판 사기 사건에 분노했고, 사람 좋은 루이 16세도 불같
이 화를 내며 관련자들을 모두 잡아들이라고 엄명을 내렸다. 베르사
유에서 미사를 집전해야 했던 드로앙 추기경은 물론이고 라모트를
비롯한 관련자들이 잡혀 왔다. 사기를 저지른 라모트는 재판에서 유
죄 판결을 받고 감옥에 갇혔다. 당연한 일이었다.

목걸이 사건이 불러일으킨 역사의 해일

그런데 이때부터 일이 이상하게 흘러가기 시작했다. 사람들 사이에 왕비가 다이아몬드 목걸이를 챙기고는 라모트에게 죄를 뒤집어씌웠다는 유언비어가 퍼지기 시작했던 것이다. 소문은 궁정 귀족들을 중심으로 빠르게 확산되었다. 마리 앙투아네트는 평소 보석을 좋아하고 사치스럽다고 소문이 나 있었기에 사람들은 그녀가 얼마든지 그럴 수 있다고 믿었다. 당시 언론들도 사람들의 호기심을 자극하는 이야기를 지어내어 왕비의 이미지를 깎아내리기 시작했다.

그런 가운데 왕실이 모욕을 당하게 된 데에 일정 부분 책임이 있는 드로앙 추기경이 귀족들의 비호로 무죄 방면되었다. 그는 라모트가 왕비 역할을 하며 보낸 거짓 편지부터 불태우고 모든 증거를 인멸한 뒤 자기는 감쪽같이 속았다며 왕비를 궁지로 몰았다.

그러던 중 수감되어 있던 라모트가 뇌물을 써서 감옥을 탈출한 뒤 런던으로 도망치는 사태가 벌어졌다. 그곳에서 초호화 생활을 하던 라모트는 허영심에 들떠 회고록을 여러 차례 썼는데, 처음부터 끝까지 왕비를 모함하는 내용으로 일관했다. 자기는 하수인일 뿐 모든 일을 왕비가 시켰다는 내용이었다. 이는 마리 앙투아네트와 프랑스 왕실에 결정적 타격이 되었다.

궁정 사람들이나 지식인들은 왕비가 대단히 억울하다는 걸 알고 있었지만 여론과 민심은 거짓말에 완전히 넘어갔다. 사람들은 언제나 진실보다는 자신이 듣고 싶은 이야기에 더 끌려 하는 법이다. 어느

새 프랑스 전역이 왕비에 대한 소문으로 들끓었다. 왕비는 이제 완전히 마녀가 되었고 모두가 마녀 사냥꾼을 자처했다. 10년 전에는 길에서 그녀가 탄 마차만 봐도 열렬한 환호를 보냈던 이들인데 이제는 모두가 아무런 거리낌 없이 자신이 할 수 있는 가장 상스러운 욕을 그녀에게 퍼부어 댔다. 여기에 귀족들이 가세했다. 그녀의 몰락에 쾌감을 느낀 이들은 악의적인 소문을 퍼뜨려 사람들을 선동하는 데 앞장섰다.

이런 현실 앞에서 마리 앙투아네트는 깊이 좌절했다. 아무리 진실을 말하려 해도 통하지 않는다는 걸 절감했기 때문이다. 그러면서 너무나 유약해 자신을 보호해 주지 못하는 남편이 원망스러웠다. 그에게 조금만 더 카리스마가 있었다면 이런 일은 결코 벌어질 수 없을 것이다. 이때, 낙담한 마리 앙투아네트도, 신이 나서 그녀를 괴롭히던 귀족들도 모르고 있던 사실이 있었다. 바로 거대한 해일이 수평선 너머에서 밀어닥치고 있다는 사실이었다.

몽테스키외, 볼테르, 루소와 같은 계몽사상가들이 낡은 의식을 뒤흔들어 깨우면서 시민들은 왕가에 대한 절대적 복종에 의문을 품게 되었다. 그리고 무능한 왕실과 고위 귀족들을 향한 불만은 쌓일 대로 쌓여 갔다. 그런 가운데 발생한 사건이 바로 왕비의 다이아몬드 목걸이 사건이었다.

이 사건은 단순한 사기극에 불과했지만 제법 심각한 사회 분위기와 맞물리면서 상상할 수도 없었던 엄청난 파장을 몰고 왔다. 사람들의 마음속에 군주제를 향한 짙은 환멸을 심어 준 것이다. 이로써 모든

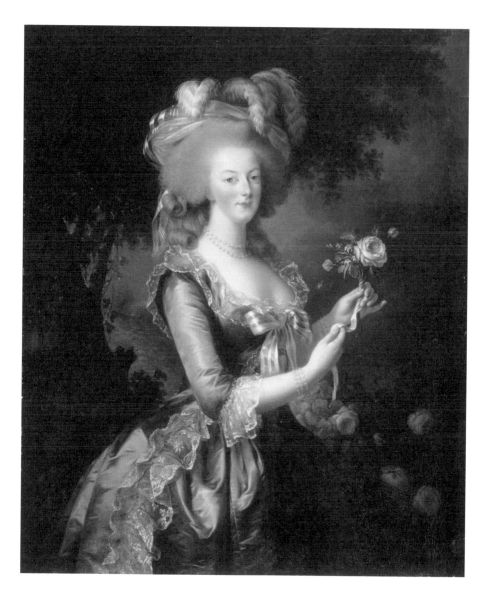

엘리자베트 비제 르브룅, 〈장미를 들고 있는 마리 앙투아네트〉, 1783, 베르사유 궁전.

마리 앙투아네트는 비제 르브룅이 그려 주는 자신의 모습을 좋아했다.
그녀는 부르봉 왕가에서 가장 아름다웠던 왕비로 손꼽힌다.

준비가 끝났다. 혁명이라는 대폭발은 이제 누군가 성냥을 휙 그어주기만을 기다리게 되었다.

　그림 속 마리 앙투아네트는 여전히 젊고 아름답다. 이 모습을 보며 그 누가 상상이나 할 수 있었을까. 그녀가 불과 몇 년 뒤, 머리가 하얗게 세어 버린 노파의 모습으로 끔찍한 최후를 맞게 된다는 것을.

절대왕정에서 계몽주의로

근대는 중세가 막을 내린 뒤 시작되었을까? 그렇지 않다. 두 시대
는 꽤 오랜 기간 공존했다. 루이 14세는 근대를 대표하는 인물이지만
중세의 왕들과 다를 바 없이 매일 미사에 참석했고 프랑스를 순수 가
톨릭 국가로 만들기 위해 많은 이들을 희생시켰다. 그가 자랑한 절대
왕정도 여전히 신의 권위에 의존했다는 점에서 그 역시 중세적 인간
이었다.

프랑스는 그나마 중앙집권을 이뤘다지만 다른 나라에서는 여전
히 중세 영주들이 지배했다. 귀족이라는 이름이 더 익숙해진 영주들
은 특권은 누리면서 의무는 회피했다. 이런 기득권 세력들에게 변화
는 곧 공포 그 자체였기에, 이들이 그토록 강경하게 변화를 거부하고
탄압했던 것도 당연한 일이라 할 수 있다. 그러므로 역사의 극적인 변

곡점은 늘 아래로부터 시작된 혁명에서 비롯된다.

그 아래에 있었던 이들은 부르주아들이었다. 중세부터 수공업과 장사, 무역, 고리대금업으로 많은 돈을 벌게 된 이들은 중세로부터 서서히 근대를 분리시키기 시작했다. 이들은 귀족과 성직자들로부터 자신들의 이익을 지키기 위해 왕과 결탁했는데, 이는 귀족들을 억누르려던 왕의 이해관계와 잘 들어맞는 일이었다.

그러는 사이 부르주아들은 여러 시행착오 속에서 자본주의를 만들어가고 있었다. 그 실험장이 바로 네덜란드였다. 스페인에서 독립을 쟁취해 가던 네덜란드는 세상에서 가장 빠른 배를 만들어 모든 바다를 지배했다. 무역을 독점하니 돈이 쏟아져 들어왔고 암스테르담에는 증권거래소가 문을 열었다. 당시에는 네덜란드가 곧 미래였다.

변화의 다른 한 축은 계몽사상이었다. 계몽사상은 과학혁명에서 자라났다. 갈릴레이와 데카르트, 뉴턴에 열광하던 이들은 지식과 이성을 신봉하고 미신을 배격하기 시작했다. 몽테스키외, 볼테르, 루소 등은 귀족과 교회가 지키려 애쓰던 세상을 그 기초부터 허물어 버렸다. 매력적인 상류층 여성들이 주최한 살롱은 이러한 계몽사상의 온실이 되었다.

계몽사상에는 낡은 세상을 새롭게 하는 방법들이 담겨 있었다. 그러다 보니 왕과 영주들 중에도 계몽사상을 열렬히 받아들인 이들이 있었다. 당연히 반발이 뒤따랐지만 이러한 반발을 누르고 개혁의 성과를 만들어 낸 나라와 그렇지 못한 나라는 희비가 엇갈렸다. 하지만 계몽사상에는 시한폭탄도 들어 있었다. 진앙지이면서도 그 파괴력을

까마득하게 몰랐던 프랑스에는 상상도 못한 엄청난 폭풍우가 밀려오고 있었다.

이런 시대에 좀 더 가까이 가 보자. 이제 익숙한 이들이 모습을 드러낼 것이다.

- 증권거래소가 성공 신화를 이어가던 시절, 번영의 정점으로 나아가던 암스테르담에 혜성처럼 등장했던 초상화가 렘브란트(1606~1669)가 있었다.
- 귀족들을 제압하고 절대왕정을 이룩한 루이 14세(1638~1715)도 사생활에서만큼은 교회의 눈치를 봐야 했다. 이로 인해 견딜 수 없는 비참한 생활을 감내해야 했던 여인이 루이즈 드 라 발리에르(1644~1710)였다.
- 프리드리히 2세(1712~1786)는 계몽 군주로는 가장 성공한 사례였다. 장단점이 뚜렷한 인물이었음에도 전 유럽에 그를 존경한 이들이 많았는데 그중 오스트리아의 황태자 요제프 2세(1741~1790)는 그를 향한 존경심이 남달랐다.
- 대격변의 시대라 하더라도 기득권은 저절로 붕괴되지 않는다. 어떤 식으로든 스스로 권위를 상실하는 단계를 거친다. 그중 가장 억울한 사례는 프랑스의 왕비, 마리 앙투아네트(1755~1793)라 할 수 있다. 모든 상황이 나쁘게 꼬이면서 그녀는 모두의 미움을 받는 악녀가 되어야 했다.

이번엔 좀 더 멀찍이 떨어진 곳에서 이 시대를 조망해 보자. 절대왕정에서 계몽주의로 넘어가던 이 거대한 시대의 흐름을 추동한 것

은 무엇이었을까? 그건 바로 돈, 즉 경제였다.

당시 유럽의 경제 패러다임은 극적으로 바뀌고 있었다. 중세는 땅으로 돈을 벌던 시기였다. 농업이 부의 원천이었기에 땅을 많이 가진 영주들이 세상을 지배했다. 그런데 근대에 접어들면서 땅이 아닌 바다에서 돈이 나오기 시작했다. 무역이 부의 원천이 되면서 상공업과 해운업, 금융업을 장악한 부르주아들이 점차 힘을 갖게 된 것이다.

물론 여전히 신분의 벽은 공고했다. 부가 아무리 많이 모인다 해도 신분의 벽을 넘어서는 건 절대 불가능할 것처럼 보였다. 그런데 그 벽이, 그 거대한 둑이 무너지게 된다. 거대한 둑을 무너뜨리는 건 늘 작은 균열이다. 이 균열은 분노에서 비롯되었다. 전쟁 비용과 왕실의 사치는 전적으로 부르주아의 세금에 의존하고 있었지만 부르주아는 당연한 듯 무시 받았고 귀족들의 멸시와 조롱 또한 일상이었다.

분노가 쌓이면 결국 폭발한다. 이 폭발이 만든 작은 균열이 그 공고하던 신분제의 둑을 터뜨려 버렸다. 중세는 꽤 오랜 시간 버텨 왔지만 이제 그 잔재마저 역사의 뒤안길로 사라질 때가 다가오고 있었다.

3장

혁명이 낳은
낭만과 현실

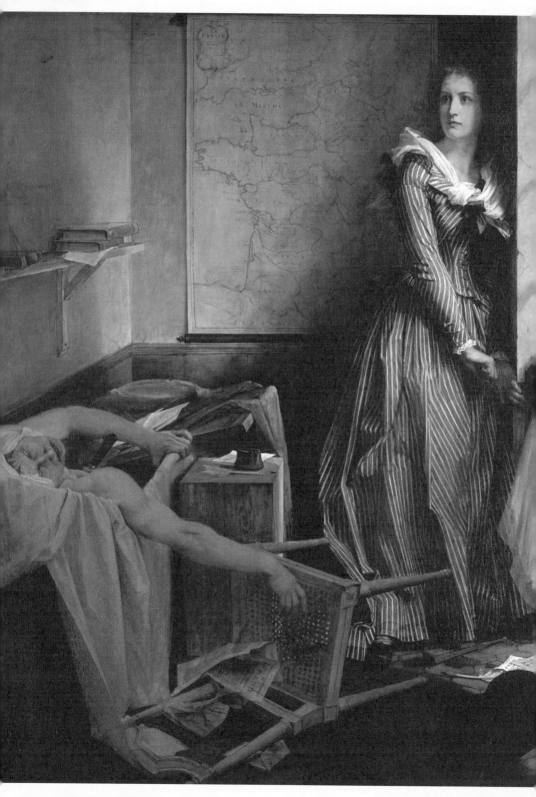

혁명의 괴물을 죽인 아름다운 여인

폴 자크 에메 보드리, 〈마라의 암살〉

한 여인이 다급히 창가에 몸을 기대며 문 쪽을 바라본다. 사람들이 몰려오는 것 같다. 왼손은 벽을 움켜쥐고 오른손은 주먹을 꼭 쥐었다. 온몸이 잔뜩 경직된 상태다. 욕조에 앉아 있는 남자는 고통 속에 몸이 뒤틀려 있는데 그의 가슴에 꽂힌 칼이 이 모든 상황을 말해 준다. 그렇다. 이 여인은 욕조 옆 의자에 앉아서 그와 이야기를 나누다가 준비해 간 칼로 찌른 것이다. 그녀의 칼에 죽어 가는 이는 장 폴 마라이다. 마라는 지롱드파의 반란을 밀고하기 위해 왔다는 그녀의 접견을 허락했다. 그녀에게 허락된 시간은 단 5분. 마라는 극심한 피부병을 앓고 있었기 때문에 늘 약초를 우린 물에 몸을 담그고 있어야 했다. 여인이 혼자 들어가기엔 다소 민망한 공간이지만 그녀는 그의 곁에 침착하게 앉았고 마라는 그녀가 불러 주는 반란 모의자들의 이름을 받아 적었다. 기회는 지금이었다. 심장은 뛰고 온몸이 부들부들 떨렸지만, 조용히 칼을 꺼내 든 그녀는 젖 먹던 힘까지 모두 짜내서 그의 가슴에 찔러 넣었다. 단번에 치명상을 입은 그는 저항도 제대로 할 수 없었다. 그 사이 의자가 넘어지고 물건이 쏟아졌다. 그녀가 들고 온 쪽지와 부채, 커다란 모자까지 바닥에 나뒹굴었다. 그런데 그녀는 도망치려 하지 않는다. 여름 오후의 햇살에 그대로 드러난 그녀는 겁에 잔뜩 질렸으면서도 너무나 결연한 표정이다. 그녀의 정체는 무엇일까? 왜 마라를 죽인 걸까? 이 장면 이후 그녀는 어떻게 되었을까?

폴 자크 에메 보드리, 〈마라의 암살〉, 1860, 낭트 미술관.

진정한 애국자들은
천국에 가서야 만날 수 있을 것 같다.

_ 샤를로트 코르데

　17세기의 유명한 극작가 코르네유의 후손으로 노르망디 소귀족 집안에서 태어난 샤를로트 코르데는 13세 때 어머니가 세상을 떠난 뒤 수녀원에 들어가 성장했다. 그곳에서 그녀는 금욕적인 생활을 해야 했지만 동시에 많은 책을 접했다.

　그녀가 읽은 책 중에는 고전과 더불어 이른바 불온한 사상이라 불리던 계몽사상이 담긴 책도 있었다. 당시 계몽사상은 수녀원까지도 물들이고 있었던 것이다. 코르데는 그중에서도 특히 루소의 책을 외우다시피 할 정도로 끼고 살았다. 이로써 평범했던 소녀는 세상을 보는 눈을 뜨게 되었고 시대착오적인 왕정 체제에 문제의식을 갖게 되었다.

　당시 프랑스는 오래도록 심각한 재정 적자에 시달렸다. 그럼에도 프랑스 왕실의 사치는 도를 지나칠 정도였다. 나라가 어려운데도 성

직자와 귀족들은 교묘한 방법으로 조세의 부담에서 빠져나가면서 특권은 누리되 그에 상응하는 의무는 거부하는 도덕적 해이에 빠져 있었다.

이런 위태위태한 상황에서 결정적 타격이 된 것은 미국의 독립전쟁이었다. 영국에 대한 증오심으로 이 전쟁에 다시 천문학적인 돈을 쏟아부으면서 프랑스의 국가 재정은 파탄 지경에 이르렀는데 그 부담은 고스란히 제3계급에 속하는 부르주아들이 짊어져야 했다.

혁명은 우연처럼 찾아왔다. 돈이 고갈된 루이 16세가 다시금 부르주아들에게 손을 벌린 일이 도화선이 되었다. 귀를 막은 채 손만 벌리는 국왕에 분노한 사람들이 쏟아져 나와 공권력을 무력화시키자 루이 14세가 이룩했던 절대왕정은 너무나 간단하게 무너졌다.

당시 20세였던 코르데는 자유, 평등, 형제애의 구호가 이 땅 위에 울려 퍼질 수 있다는 것에 감격했다. 탐욕을 위해 거머리처럼 사람들의 고혈을 빨았던 특권층들이 하나하나 처벌받는 것을 보면서 희열을 느꼈다. 이런 가운데 수녀원을 나와야 했던 그녀는 동생과 함께 캉으로 가서 사촌 언니에게 신세를 지며 지냈다.

자유와 평등의 혁명이 피로 물들기 시작하다

혁명의 감격과 희열은 오래가지 않았다. 성공한 혁명은 늘 치열한 세력 다툼으로 변질된다. 그리고 '혁명의 적'이 계속 만들어지면서 희

생자들이 끝없이 이어진다. 코르데는 당황했다. 혁명은 이미 달성된 것 같은데 자유, 평등, 형제애의 세상을 만드는 건설적인 노력이 아니라 더 혁명적인 이들이 덜 혁명적인 이들을 죽이는 파괴적인 학살이 반복되고 있었다.

1792년 9월, 단 며칠 만에 처형된 이들만 해도 1200여 명에 달했다. 루이 16세의 처형은 급진 강경파의 승리를 알리는 분수령이었다. 1793년 1월, 치열한 논쟁 끝에 근소한 득표 차이로 루이 16세의 사형이 결정되고 곧바로 단두대 처형이 이뤄지자 코르데는 뭔가 대단히 잘못되고 있음을 느꼈다. 지금처럼 분열의 길로만 나아가면 결국은 혁명마저도 좌초하는 비극이 벌어질 것이었다.

자코뱅파가 권력투쟁에서 승리하자 혁명의 단두대는 멈출 줄 몰랐고 사태는 그녀의 우려대로 흘러갔다. 파리를 탈출한 온건파 지롱드 당원들은 지방에서 국민을 설득하는 연설을 했다. 이때 캉에서 활동했던 이들이 재앙의 근원으로 지목한 인물이 바로 장 폴 마라였다. 코르데는 이들의 주장에 공감하며 마라를 향한 적개심을 키워 갔다.

마라는 대단히 지적인 인물이었다. 그의 아버지는 가톨릭 수도사의 길을 포기하고 칼뱅파로 전향한 사람이었는데 박해를 피해 스위스로 갔고 거기에서 가난한 가정교사로 지내며 마라를 길렀다. 마라는 파리에서 의학을 공부했고 런던으로 건너가 오래 지내면서 여러 저술 활동을 했다.

젊은 시절 그의 관심사는 의학과 과학이었다. 권위주의를 혐오했던 그는 늘 참신하며 도발적인 논문을 발표했는데 그로 인해 과학계의

조제프 보즈, 〈장 폴 마라〉, 1793, 카르나발레 박물관.
마라는 자코뱅파의 리더로서 프랑스 혁명을 극단적 양상으로 몰고 갔다.

원로와 권위자 들과 사이가 좋지 않았다. 계몽사상에도 심취한 그는 공화주의자가 되었고 그중에서도 대단히 급진적인 입장을 갖게 되었다.

혁명은 이런 그에게 날개를 달아 주었다. 그는 《인민의 친구》라는 신문을 발행하며 단번에 혁명의 리더로 급부상했다. 《인민의 친구》는 자극적인 주제와 신랄한 문체, 그리고 선동적인 문구의 집합체였다. 사람들은 그의 신문을 읽으며 혁명의 희열을 만끽했고 그가 지목한 사람에게 적개심을 쏟아 냈다. 마라는 자코뱅파 중에서도 강경파에 속했다. 그는 혁명의회에서 아래와 같은 유명한 말을 남겼다.

"인민의 적에게 줄 것은 죽음밖에 없다."

이는 귀족과 왕당파를 향한 사형선고였고, 이후 혁명의 동지였던 온건파를 죽이는 구호가 되었다. 이처럼 피를 부르는 인물이었음에도 그에게는 셀 수 없이 많은 추종자가 있었다. 《인민의 친구》에는 훈훈한 이야기와 가난하고 고통받는 사람들에 대한 따뜻한 연민 또한 가득했는데 이는 사람들을 울고 웃게 했다. 그의 펜은 혁명파에게는 가장 강력한 힘이었고 반혁명파에게는 가장 위험한 독으로 여겨졌다.

그러다 보니 마라는 늘 살해 위협에 시달렸다. 여러 차례 런던으로 망명을 떠났고 급할 때는 종종 체포를 피해 파리 지하의 더러운 하수도에 숨어 있기도 했는데, 이 과정에서 그는 치명적인 피부병을 얻게 되었다. 이 때문에 점차 외부 활동을 하기가 어려워졌고 말년에는 집에서 약초 목욕을 하면서 글을 써야 했다.

혁명이 낳은 악마를 처단하라!

한편 코르데는 마라를 죽이기로 결심하고 캉을 떠나 파리로 왔다. 그리고는 많은 사람들로 붐비는 혁명위원회 회의장에서 마라를 기습하기로 계획했다. 15센티미터 길이의 부엌칼을 사서 품에 감추고 기다렸지만 마라는 오지 않았다.

사람들에게 물어보니 마라가 피부병이 심해져 집에서 잘 나오지 않는다고 했다. 그렇다면 집으로 가는 수밖에 없었다. 하지만 마라는 암살에 대비해 외부 사람을 일체 만나 주지 않았다. 코르데는 혁명으로 핍박을 받고 있는 사람처럼 위장해 마라에게 몇 차례 편지를 보냈고, 이를 통해 자신의 이름을 마라에게 각인시켰다.

그리고 마침내 1793년 7월 13일, 코르데는 아침에 일어나 자신이 마라를 죽이는 이유를 공들여 작성한 뒤 마라의 집으로 향했다. 예상대로 보안은 철저했다. 코르데는 문전박대를 당할 수밖에 없었는데 대신 준비해 간 쪽지를 전달할 수 있었다. 박해를 받고 있으며 그의 도움이 절실하다는 글이 적힌 쪽지였다.

오후가 되어 코르데는 다시 마라의 집을 찾았다. 사람들이 다시 그녀를 쫓아내려 했지만 마라가 이야기를 전해 듣고는 들여보내 주었다. 이처럼 마라는 자신에게 도움을 청하는 불쌍한 이들을 쉽게 물리치지 못했다. 코르데는 마라가 자신을 전혀 의심하지 않는 무방비 상태일 때 잔인하게 살해했다. 그리고 그 자리에서 체포되었다.

이 사건은 혁명 정국에 엄청난 파장을 몰고 왔다. 코르데가 재판

을 기다리며 구치소에 있을 때 마라의 극렬 추종자들이 그녀를 죽이 겠다고 몰려왔다. 건물을 둘러싼 광기 어린 군중에게 저주와 폭언을 들으면서도 코르데는 너무나 차분했다. 이런 그녀의 모습은 재판이 진행될 때에도 사람들의 주목을 받았다. 코르데는 재판에서 자신은 괴물을 죽였을 뿐이라고 덤덤히 말했다. 그러자 판사가 물었다.

> "마라는 불쌍한 사람을 보듬는 연민을 가진 사람이오.
> 당신이 그걸 철저하게 이용하지 않았소?
> 그런 사람을 어떻게 괴물이라고 부를 수 있는 거요?"

그러자 코르데가 반박했다.

> "마라는 학살자입니다. 그 많은 사람들에게 괴물이었는데,
> 나 한 사람에게 연민을 보여 줬다는 게 무슨 의미가 있습니까?"

이후 공범과 배후를 밝히려는 추궁이 매섭게 이어졌지만 코르데 는 자신이 마라를 죽이기로 결심한 과정과 그간의 준비 과정을 차분 히 설명했다. 사람들은 이 젊은 여인의 확고한 신념과 논리정연함에 계속 놀라지 않을 수 없었다. 그녀는 이렇게 주장했다.

> "난 10만 명의 목숨을 살리기 위해 단 한 사람을 죽였을 뿐입니다."

이는 루이 16세의 처형장에서 자코뱅파의 리더였던 로베스피에르가 했던 말을 그대로 따라 한 것이었다. 재판 중에도 마라의 지지자들은 코르데를 즉결심판할 수 있도록 밖으로 내보내라고 소리를 질렀다. 자신들 손으로 죽이겠다는 생각이었다. 코르데는 사형 언도를 받았고 며칠 뒤 단두대 처형이 확정되었다.

처형을 기다리는 동안 코르데는 자신의 모습을 남길 수 있게 해 달라고 요청했고 이는 받아들여졌다. 독일 화가로, 프랑스로 달려와 혁명에 뛰어든 장 자크 하우어가 그녀를 그리겠다고 자청했다. 그가 감옥으로 찾아왔을 때 코르데는 하우어에게 진심 어린 감사를 표했다. 그리고 처형을 앞둔 사람이라고는 믿을 수 없는 평온한 표정과 자세로 앉아 자신의 모습을 초상화에 담았다. 이때 그녀의 나이는 24세였다.

죽음마저 강렬했던 코르데의 마지막 모습

1793년 7월 17일, 그녀의 처형이 이루어졌다. 전날 마라의 장례식에 참석했던 이들은 증오심으로 가득 차 그녀의 처형을 기다렸다. 오후 늦게 갑자기 장대비가 내리기 시작했고 사람들은 고스란히 비를 맞을 수밖에 없었다.

6시가 되어 처형 집행인들과 함께 그녀가 단두대로 걸어왔다. 얇은 옷을 입고 쏟아지는 비에 젖다 보니 그녀의 몸이 고스란히 드러났다. 사람들은 그녀가 너무나 아름다워 깜짝 놀랐다. 그리고 이 비극적인 상

장 자크 하우어, 〈샤를로트 코르데〉, 1793, 개인 소장.

수감된 그녀는 처형이 결정된 뒤 왜 자신의 모습을 남기고 싶었을까?

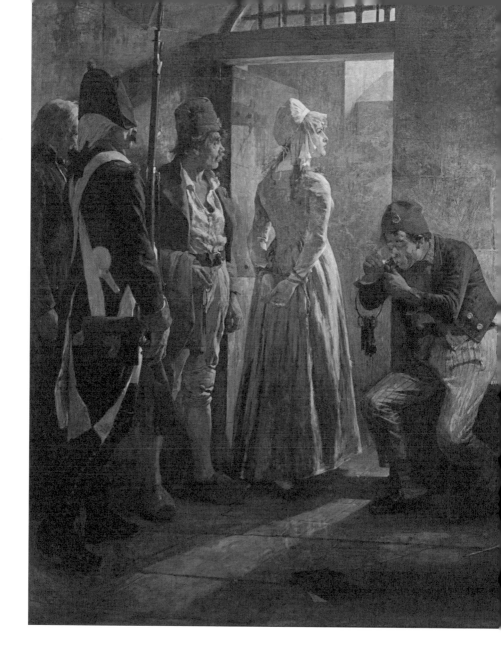

아르투로 미첼레나, 〈처형장으로 가는 샤를로트 코르데〉, 1889, 베네수엘라 국립 미술관.

샤를로트 코르데는 처형장으로 향하는 순간에도 의연하다.
오른쪽 끝에 그녀의 초상화를 그린 장 자크 하우어가 보인다.

황에서 그녀가 보여 주는 여유와 기품은 신비로운 분위기마저 풍겼다.

소리 지르는 이들로 가득했던 처형장은 어느새 조용해졌다. 모두가 숨죽인 채 그녀의 일거수일투족을 따라가고 있었다. 그녀는 마지막으로 기도를 했고 곧이어 단두대의 칼날이 그녀의 목을 잘랐다. 그녀의 생전 모습에 깊은 인상을 받았던 이들 모두 그 순간 설명할 길 없는 먹먹한 기분에 빠져들었다.

그런데 그때였다. 한 사내가 뛰쳐나와 그녀의 잘린 머리를 집어 들었다. 마라의 광적인 추종자였던 그는 코르데의 뺨을 계속 때려 댔다. 이런 복수가 너무나 당연하다고 생각했던 것이다. 그런데 이 행동이 그 자리에 있던 군중들의 분노를 불러일으켰다. 그러면서 너나 할 것 없이 달려들어 코르데의 머리를 빼앗은 다음 그 사내를 마구 때리기 시작했다. 결국 이 사내는 체포되었는데 일설에 따르면 이 사내를 향한 군중들의 분노가 가라앉지 않아 판사는 징역형을 선고할 수밖에 없었다고 한다.

그녀는 죽은 뒤에도 편치 못했다. 재판부는 죽은 그녀가 처녀인지 부검을 하라고 지시했다. 이는 그녀가 홀로 범행을 저질렀을 리가 없으며 반드시 그녀에게 영향을 미친 남자가 있으리라는 가정에서 벌인 짓이었다. 그 정도로 당시 사람들은 젊은 여자가 이처럼 극단적인 정치 행위를 할 수 있다는 사실을 믿지 못했다. 그러나 그녀는 처녀였다.

그 뒤로 공범이나 배후에 대한 이야기는 사라졌다. 그녀의 강렬했던 이미지는 이후 희한한 현상을 만들어 냈다. 많은 여성이 코르데가 입었던 옷을 그대로 입고 다니기 시작한 것이다. 그녀가 마라를 죽일

때 입었던 의상은 보드리의 작품에 재현되어 있는데, 그녀가 입었던 줄무늬 드레스와 검은 모자가 불티나게 팔렸다. 그런 유행이 한동안 이어지면서 그 의상은 코르델리아라고 불렸다. 코르데 스타일이라는 뜻이다.

살인은 그 어떤 이유로도 정당화될 수 없다는 점에서 샤를로트 코르데는 광기의 시대에 태어난 또 다른 괴물이라고 할 수 있다. 그녀는 마라를 죽이는 행위가 혁명을 원래 자리로 되돌리고 나라도 구할 수 있을 것이라 믿었다. 자코뱅파에 이끌려 끝없는 살육에 빠져들면 그 누구도 감당할 수 없는 거대한 괴물이 등장할 수밖에 없고, 그렇게 되면 공화정 자체도 붕괴할 수밖에 없다고 우려한 것이다. 그녀의 우려는 옳았고 나폴레옹의 등장과 함께 현실이 되었다.

하지만 그녀가 몰랐던 사실이 있다. 그건 마라라는 괴물은 혁명의 뿌리가 아니라 잎사귀에 불과했다는 사실이다. 잎사귀를 제거한다고 해도 그 자리에는 또 다른 잎사귀가 자랄 뿐이다. 그가 사라진다 한들 이미 비탈길로 달려 내려가는 혁명의 폭주 기관차가 되돌아갈 리는 없다는 말이다.

순식간에 여론을 뒤집은 한 점의 그림?

마라의 갑작스러운 죽음은 마라를 신적인 존재로 만들어 버렸다. 이는 한 화가의 놀라운 기량으로 완성되었는데 그 화가는 바로 자크

Du 13 Juillet 1793
Marie anne Charlotte
Corday au citoyen
Marat.
il suffit que je sois
bien Malheureuse
pour avoir Droit
à votre bienveillance

À MARAT.
DAVID.

루이 다비드였다. 루이 16세가 특별히 아꼈던 화가였기에 혁명이 터졌을 때 그의 목숨은 대단히 위태로웠다. 그는 살기 위해 왕당파인 아내를 버리고 혁명에 뛰어들었다. 하지만 여전히 그를 의심하는 이들이 많았다. 그러던 중에 그는 마라가 죽은 현장에 가서 그 모습을 그리라는 지시를 받게 된다.

난장판이 된 현장에서 다비드는 혁명 위원회가 바라는 그림이 무엇일지 곰곰이 생각했다. 그리고는 거대한 캔버스에 너무나 평온하게 죽어 있는 마라의 모습을 그렸다. 가슴에 꽂혀 있던 칼은 바닥에 내려 두었고 왼손엔 코르데가 그를 기만하기 위해 작성한 메모지를, 오른손엔 펜을 쥐여 주었다.

칼에 찔리는 상황에서 마라가 이런 물건을 손에 들고 있었을 리는 없다. 하지만 다비드에게 사실성은 중요하지 않았다. 그는 거룩한 순교자의 이미지를 만들어 내려 했고 너무나 성공적으로 해냈다. 이 작품은 보는 이들을 숙연하게 만들었다. 그리고 혁명의회 벽에 높다랗게 걸렸다. 그렇게 되자 놀라운 일이 벌어졌다. 이후 혁명의회에서 마라의 뜻에 반하는 온건한 주장은 자취를 감춘 것이다. 코르데가 마라라는 잎사귀를 떼어 낸 그 자리에 더 큰 잎사귀가 자라 버린 순간이었다.

자크 루이 다비드, 〈마라의 암살〉, 1793, 벨기에 왕립 미술관.
한 점의 잘 연출된 그림은 수만 명의 사람보다 큰 위력을 발휘하기도 한다.
이 작품은 혁명의 분위기를 완전히 바꿔 놓았다.

연인의 친구 앞에 누드 모델로 선 이유

귀스타브 쿠르베, 〈앵무새와 여인〉

아름다운 여인이 옷을 벗은 채 누워 있다. 팔을 뻗으니 바로 곁에 있던 앵무새가 날아와 손등 위에 앉는다. 둘 사이에 친근한 교감이 있다는 걸 알 수 있다. 태피스트리 너머로 울창한 나무들이 보이는데 창 너머의 풍경인지 아니면 열린 공간인지는 알 수 없다. 이 여인은 한 화가의 연인으로, 지금은 연인을 위해서가 아니라 연인의 동료 화가인 쿠르베를 위해 모델이 되었다. 물론 연인에게는 말하지 않았다. 이런 모습을 그린다고 하면 허락해 줄 사람이 누가 있을까? 게다가 그림 속 분위기가 묘하다. 침대 곁에 아무렇게나 던져진 옷과 헝클어진 시트, 그리고 풀어 헤쳐진 머리가 보는 이들의 상상력을 자극한다. 두 사람은 배신의 사랑을 나눴을까? 확실하게는 알 수 없지만 아마도 그랬을 것이다. 나른한 모습으로 누워 앵무새와 놀고 있지만 사실 그녀의 머릿속은 복잡하다. 그녀의 나이는 이제 23세. 지금까지는 한 남자의 열렬한 사랑을 받으며 잘 살아왔지만 앞으로도 그 삶을 이어 갈지는 알 수 없다. 그렇다고 어떤 대안이 있는 건 아니다. 그저 지친 것인지도 모른다. 쿠르베와 지내며 이처럼 관능적인 그림을 그린다는 건 그녀에겐 대단한 일탈이며 도발이다. 얼굴이 고스란히 드러난 이 그림이 공개된 뒤 일어날 일은 아마도 파국일 것이다. 그럼에도 그녀는 앵무새와 놀며 노래를 흥얼거린다. 다음에 벌어질 일은 나중에 생각하기로 했다. 그녀의 연인은 누구였을까? 이들 사이에는 어떤 일이 있었던 걸까? 그리고 앞으로 어떤 일들이 벌어지게 될까?

귀스타브 쿠르베, 〈앵무새와 여인〉, 1866, 메트로폴리탄 미술관.

사람들에게 자극과 충격을 주지 못한다면
좋은 그림이 될 수 없다.

_ 귀스타브 쿠르베

19세기 중반은 산업화의 물결이 유럽과 미국에 밀려올 때였다. 런던과 파리의 만국박람회는 그 화려한 전시장이었다. 이처럼 새로운 시대가 밀려올 때는 신분 상승을 이루는 이들이 늘어난다. 미국인 화가 제임스 휘슬러의 집안도 그러했다.

그의 아버지는 철도 기술자였는데, 아주 가난했지만 철도 교량 설계에 두각을 나타내면서 점차 많은 돈을 벌게 되었다. 그의 기술력은 러시아 니콜라이 황제의 초청으로 러시아에 가서 기술 자문을 해 줄 정도였다. 아버지를 따라 상트페테르부르크로 간 휘슬러는 그곳에서 미술을 배웠다. 이후에는 런던에서 지내며 화가로서의 재능을 꽃피웠다. 그런데 어느날 갑자기 아버지가 콜레라에 걸리면서 세상을 떠났다. 이후 어머니의 고향인 코네티컷으로 돌아올 수밖에 없었던 휘

제임스 휘슬러, 〈모자를 쓴 자화상〉, 1858, 프리어 미술관.
휘슬러는 강한 개성과 자존심, 그리고 방랑자의 기질이 있는 화가였다.

슬러의 가족은 아버지가 남긴 유산으로 아끼면서 살아야 했다.

휘슬러는 즉흥적이고 고집이 센 남자였다. 목사가 되기 위한 교육을 받다가 육군사관학교에 들어갔는데, 지독한 근시에다 반항적이며 권위를 혐오했던 그는 훈련 생활에 적응하지 못했다. 사관학교에서 쫓겨난 뒤 그는 화가가 되기로 결심하고 파리에서 그림을 그렸다. 그의 재능을 알아본 몇몇 부유한 친구들이 도와줬지만 겨우 먹고사는 어려운 나날이었다.

그러다 20대 후반이 되어 비로소 작품도 팔리고 조금의 여유를 갖게 되었다. 이때 그는 고전적 그림을 거부하고 새로운 미술을 추구하는 이들과 교류했는데 평론가 보들레르와 선배 화가 마네에게서 많은 영향을 받았다. 워낙 괴짜로 유명했던 15살 위의 쿠르베와도 이 모임에서 알게 되어, 형 동생 하는 친한 사이가 되었다.

고집 센 남자를 사로잡은 붉은 머리 여인

런던에서 지내던 무렵 그는 한 모델과 사랑에 빠졌다. 그녀의 이름은 조애너 히퍼넌이었다. 아일랜드에서 태어난 히퍼넌은 붉은 곱슬머리를 가진 아름다운 여인이었다. 휘슬러는 런던 영국 박물관 인근에 작업실이 있었는데 그때 모델로 히퍼넌을 소개받았다. 당시 그의 나이는 26세였고 히퍼넌은 17세였다.

휘슬러는 그녀의 매력에 빠져들었다. 어려운 형편에서 자라 제대

로 된 교육을 받지는 못했지만 히퍼넌은 마음이 따뜻하면서도 모든 일에 야무진 여인이었고 어떤 일이든 믿고 맡길 수 있었다. 이듬해 휘슬러는 그녀와 함께 런던을 떠나 브르타뉴를 여행한 뒤 파리에서 머물렀는데 이때부터 휘슬러는 점점 히퍼넌에게 많은 것을 의존하는 삶을 살게 되었다.

그의 사랑은 열정적이었다. 없는 살림이었지만 그림을 팔아 돈이 생기면 히퍼넌을 위해 썼다. 주위 사람들이 히퍼넌의 옷과 차림새를 보고 놀랄 정도였다. 그리고는 내내 그녀를 모델로 그림을 그렸다. 휘슬러 그림에 대한 평가는 파리보다는 런던에서 너 좋았다 보니 이들은 파리와 런던을 오가는 삶을 살아야 했다.

휘슬러는 히퍼넌과의 결혼을 생각하고 있었지만, 문제가 있었다. 미국에 있는 그의 어머니가 반대하고 나섰던 것이다. 가장 중요한 이유는 신분의 차이였다. 휘슬러 역시 신분이 그리 높은 건 아니었지만 히퍼넌은 가난한 하층민 집안 출신이었다. 두 집안의 차이는 분명했고, 당시엔 신분의 차이를 넘어서기가 지금보다 훨씬 더 어려웠다.

게다가 두 사람이 화가와 모델의 관계라는 사실도 문제가 되었다. 당시에는 모델을 매춘부나 다름없이 여기는 풍토가 있었기 때문이다. 히퍼넌은 모델 일을 전업으로 하지는 않았지만, 사람들의 색안경 낀 시선까지는 어쩔 수 없었다.

그중에서도 특히 휘슬러의 어머니는 독실한 신앙과 매우 보수적인 사고를 가진 사람이었다. 두 사람 사이를 용납할 수 없었던 그녀는

제임스 휘슬러, 〈흰색 교향곡 1번: 하얀 소녀〉, 1863, 워싱턴 내셔널 갤러리.

바닥 카펫과 늑대 모피의 색이 다소 어둡지만 전반적으로는 밝은 흰색조의 색들을 배합해
리드미컬한 음악적 효과를 그림으로 구현하려 한 작품이다.

아들을 만나 담판을 짓기 위해 직접 런던으로 왔다. 휘슬러는 어머니와 맞서 히퍼넌을 지켜 낼 자신이 없었다. 그렇다 보니 어머니가 도착하기 전 그녀의 모든 짐과 가재도구를 지하실에 숨기고 그녀를 다른 거처에서 지내도록 했다. 그리고는 어머니가 찾아왔을 때 그녀와 관계를 정리한 것처럼 이야기했다. 어머니는 의구심을 지우지 않으면서도 다소 안도했고 며칠 지내는 동안 그의 계획성 없고 방탕한 삶에 대해 기나긴 훈계를 늘어놓은 뒤 돌아갔다.

어머니를 안심시키고 잘 돌려보냈으니 다행이라고 할 수도 있겠지만 이 사건은 두 사람 사이에 큰 균열을 만들어 냈다. 이 일로 히퍼넌은 마음에 큰 상처를 입었다. 휘슬러의 행동은 그녀가 아닌 어머니를 선택한 것이나 다름없었다. 이면에는 재산 상속의 문제도 있었지만, 자신을 반려자라고 여긴다면 그는 어떻게든 어머니를 설득했어야 했다. 그래야 그간 자신에게 했던 모든 약속이 파기되지 않는 것이다. 이 일로 분명해진 사실이 하나 있다면 그건 휘슬러에게 자신과 결혼할 의지와 용기가 없다는 것이었다.

휘슬러는 휘슬러대로 히퍼넌을 볼 면목이 없었다. 이미 자신의 삶은 히퍼넌 없이는 유지되지 못할 정도가 되었지만 어머니 앞에서 그녀를 배신하고 말았기 때문이다. 그로서도 앞으로 어떻게 해야 할지 막막하기만 했다. 지금이라도 늦지 않았으니 히퍼넌을 달래고 확신을 주었으면 좋으련만, 휘슬러는 일탈을 택했다. 그는 히퍼넌을 홀로 남겨 둔 채 술집을 전전했다. 그리고 다른 여인들의 품에서 도피처를 찾았다.

제임스 휘슬러, 〈회색과 검정색의 편곡 1번(화가의 어머니)〉, 1871, 오르세 미술관.
전통적인 어머니상을 그려 낸 이 작품은 보수적인 미국 백인들의 사랑을 받는다.

두 사람 사이를 떠도는 소문에는 이들에게 해리라는 아들이 있었다는 이야기도 있지만, 확인된 이야기는 아니다. 출생 기록 어디에도 두 사람 사이의 자식은 없다. 이후 이들은 아무것도 달라지지 않았으나 결코 예전으로는 돌아갈 수 없는 동반자로 지냈다.

그러던 어느 날, 법적 분쟁에 휘말린 휘슬러는 멀리 칠레로 도피성 여행을 떠나게 되었다. 오랜 일정이다 보니 그는 자신의 작품 판매권을 포함해 일체의 재산권을 히퍼넌에게 넘겨주었다. 그만큼 그는 히퍼넌을 신뢰했다. 하지만 아이러니하게도 배에 오르는 그의 곁에는 새로 사귄 애인이 있었다.

그녀에게 들어온 아찔한 제안

당시 히퍼넌은 노르망디 해변에서 살고 있었다. 휘슬러가 떠난 후로 그녀는 그림도 그리면서 그간 친해진 화가들과 어울리며 지냈다. 이때 쿠르베와도 자주 만났는데, 어느 날 쿠르베가 진지한 제안을 하나 했다. 자신이 누드 작품을 그려야 하니 모델이 되어 달라는 요청이었다. 생각보다는 노출이 심할 거라는 말도 덧붙였다. 히퍼넌은 잘 알고 있었다. 그의 제안에는 모델 일만이 아니라 그와의 교제도 포함되어 있다는 것을. 그녀는 쿠르베가 오래전부터 자신을 좋아했다는 사실도 잘 알고 있었다.

쿠르베는 그녀보다 24살이나 많은 아저씨뻘이었지만, 늘 젊게 살

았다. 그의 열정과 유머 감각, 자유로움은 히퍼넌이 늘 부러워하는 것이었다. 휘슬러와 사랑에 빠지지 않았다면 쿠르베의 연인이 되지 않았을까? 하지만 그녀는 잘 알고 있었다. 쿠르베는 그 어떤 여인에게도 얽매일 사람이 아니라는 걸. 쿠르베의 제안을 들었을 때, 머리로는 당연히 거절해야 한다고 생각했지만 입에서는 정반대의 말이 나왔다. 그의 모델이 되겠다고 대답한 것이다.

그렇게 그들은 몇 주간 쿠르베의 작업실에서 먹고 자고 지내며 네 점의 작품을 그렸다. 그중 메트로폴리탄 미술관에 있는 〈앵무새와 여인〉과 프리팔레 미술관에 있는 〈잠〉은 널리 알려진 작품이다.

그림이 발표되자 친한 동료들 사이에서 당연히 난리가 났다. 누가 봐도 그림의 모델이 조애너 히퍼넌이었기 때문이다. 이들은 두 사람 사이를 의심하면서 칠레에서 돌아온 휘슬러의 반응을 살폈다. 휘슬러는 이 그림을 보는 순간 얼어붙고 말았다. 두 사람 사이에 어떤 일이 있었는지 바로 눈치챈 것이다. 자신이 너무도 잘 아는 쿠르베는 능히 그러고도 남을 사람이었다.

히퍼넌에게도 깊은 배신감을 느꼈지만 그 분노는 곧바로 죄책감과 뒤엉켜 버렸다. 자신은 그녀를 책임질 수 없다. 그러면서도 그녀가 필요해 붙잡아 두고 있다. 그런데 그림 속에서 그녀는 이제 자유로워지고 싶다고 그에게 말하고 있었다. 휘슬러는 괴로웠다. 다시금 그녀와 결혼을 하고 싶다는 마음이 치밀어 올랐다. 하지만 이내 머리를 저을 수밖에 없었다. 어머니의 얼굴이 떠올랐기 때문이다.

며칠을 고심하던 그는 히퍼넌과 헤어지기로 결심했다. 그녀를 자

귀스타브 쿠르베, 〈잠〉, 1866, 프리팔레 미술관.
〈앵무새와 여인〉과 같은 시기에 그려진 작품이다.

유롭게 해 주기로 한 것이다. 그러면서 그는 그녀에게 재산을 분할해 주었다. 큰돈은 아니었지만 한동안 하나뿐인 동생과 함께 어려움 없이 지낼 수 있도록 배려한 것이다. 히퍼넌도 각오한 듯 덤덤히 헤어졌다. 그의 배려에 감사하면서.

헤어진 뒤 히퍼넌이 어떻게 살아갔는지는 자세히 알려지지 않았다. 하지만 두 사람의 사이가 완전히 끊어지지는 않은 것으로 보인다. 헤어진 지 4년이 되었을 때의 일이었는데, 휘슬러는 그동안 가정부와의 사이에서 낳은 아들을 데려와 히퍼넌에게 돌봐 줄 수 없겠느냐고 부탁했다. 히퍼넌은 그의 부탁을 들어 주었고 이 남자아이를 키웠다. 아이에게는 조 이모라 불렸다는데 언제까지 키웠는지도 알 수는 없다.

1880년 이후 그녀의 행적은 미궁에 빠진다. 어떤 이는 1882년, 그녀가 니스에서 지내며 휘슬러와 쿠르베의 그림, 그리고 골동품을 주로 거래하는 미술상을 했다고 말한다. 쿠르베는 1877년에 이미 세상을 떠났다. 그녀가 쿠르베의 작품을 거래한 것이 사실이라면 쿠르베가 죽기 전까지 그녀와 계속 연락을 하고 지냈다는 뜻일 것이다. 쿠르베는 작업실에 늘 그녀의 초상화를 두었다고 전해진다. 그리고 사람들이 물어볼 때면 추억에 잠기며 이렇게 말하곤 했다고 한다.

"조라는 아름다운 아일랜드 여인이 있었어요…."

그녀가 언제 죽었는지도 명확하지 않다. 그동안 정설처럼 알려져

귀스타브 쿠르베, 〈아름다운 아일랜드 여인 조〉, 1866, 메트로폴리탄 미술관.
쿠르베가 평생 가지고 있었을 것으로 추정되는 작품이다.

있던 그녀의 마지막 모습은 1903년, 휘슬러가 죽었을 때 장례식장을 찾은 모습이었다. 검은 옷에 검은 베일을 쓰고 나타난 그녀는 한없이 울었다고 한다. 그때가 60세의 나이였다.

그런데 최근 연구에서는 그녀가 1886년에 호흡기 질환으로 사망했다는 설이 제기되었다. 그녀의 것으로 보이는 의료 기록이 남아 있었다는 것이다. 그렇다면 그녀는 43세의 젊은 나이에 세상을 떠났다는 뜻이 된다. 둘 중 어느 이야기가 사실일까? 검은 옷을 입은 60세의 히퍼넌을 그려봐도, 43세에 눈을 감는 히퍼넌을 떠올려도 왠지 아련한 마음을 불러일으킨다는 점에서는 크게 다르지 않다.

〈세상의 기원〉 논란?

조애너 히퍼넌. 그녀에 관한 최근의 가장 큰 논란은 그녀가 과연 쿠르베가 그린 〈세상의 기원〉의 모델이냐 하는 것이리라. 여성의 성기만을 클로즈업해서 그린 이 작품은 당시에는 알려져 있지 않다가 한 골동품 상인에 의해 세상에 등장하면서 미술계를 발칵 뒤집어 놓았다.

이 작품은 오스만튀르크 외교관의 의뢰를 받아서 그린 것인데, 작품이 그려졌을 것으로 추정되는 시기가 히퍼넌의 누드 그림이 그려진 시기와 비슷했다. 당연히 사람들은 모델이 히퍼넌이 아니겠느냐… 라고 짐작해 왔는데 이에 대한 반론도 있다. 이 여성은 히퍼넌이 아니

라 그 외교관의 정부였던 파리 오페라 무용수라는 주장이다. 정답은
알 수 없다. 이 논쟁은 여전히 진행 중이다.

나폴레옹 3세에게 속은 합스부르크의 바보

장 폴 로랑, 〈처형장으로 가는 막시밀리안 황제〉

이곳은 멕시코시티에서 북서쪽에 자리한 작은 도시 케레타로에 있는 감옥이다. 많은 사람이 몰려왔다. 이제 시간이 되었기 때문이다. 막시밀리안 황제는 준비를 다 마친 참이다. 빈에서부터 자신을 따라온 시종은 차마 그를 보낼 수 없다. 바닥에 무릎을 꿇고 그의 팔에 매달린 채 오열한다. 그에게 마지막 의식을 집전해 준 궁정 신부도 흐르는 눈물을 참을 수 없어 눈을 가린다. 황제는 신부의 어깨에 가만히 손을 얹는다. 그 누구보다 위로받아야 할 사람이 다른 이를 위로하고 있는 순간이다. 그는 도망칠 수 있었지만 이곳에 남았다. 지지자들을 배신할 수 없었기 때문이다. 게다가 도망자가 되어 유럽으로 돌아간다 한들 어디에서 지낸단 말인가? 오스트리아 황가의 사람은 비굴한 여생을 살아갈 수 없다. 스스로 선택한 죽음이기에 억울할 건 없다. 다만 끝없이 밀려오는 후회까지 떨쳐내기란 너무나 어렵다. 신이 허락해 시간을 되돌릴 수 있다면 이곳 멕시코로 오는 선택은 절대 하지 않을 것이다. 처형 명령서를 손에 든 멕시코 공화군 장교가 절도 있는 자세로 이들을 기다려 준다. 오후의 햇살이 나지막이 쏟아지며 키가 큰 황제의 얼굴을 비춘다. 이제 가야 한다. 그는 돌아서서 벽에 걸린 모자를 들고 사람들을 따라나설 것이다. 그리고 많은 총구가 기다리는 처형장에서 34년에 불과했던 짧은 인생을 마감하게 될 것이다.

장 폴 로랑, 〈처형장으로 가는 막시밀리안 황제〉, 1882, 에르미타시 미술관.

전 모두를 용서합니다.
여러분도 저를 용서해 주세요.
제 피가 이 땅에 평화를 가져오길! 멕시코 만세!

_ 막시밀리안 황제의 처형 전 한마디

19세기는 정치적 격변기였다. 나폴레옹이 짓밟고 간 자리에는 프랑스 혁명의 정신이 뿌리를 내리고 자라났다. 각국 왕실과 귀족들이 강력한 반동 정책을 밀어붙였지만 시민들의 저항은 혁명으로 이어졌다. 자유주의와 민주주의는 한번 시작한 진군을 멈추지 않았다.

이러한 역사의 흐름 속에서 가장 큰 타격을 입은 곳은 오스트리아였다. 신성로마제국의 황제 자리를 독점하며 유럽의 통치자로 군림해 왔던 오스트리아. 하지만 영광의 시절은 이미 끝났다. 독일 지역에서의 패권은 프로이센에게 빼앗겼고 민족주의 열기 속에 모든 영토가 위태로운 지경에 있었다. 가진 것도 지켜내기 어려워 보이는 오스트리아 제국은 누가 보아도 이빨이 빠진 채 병들어가는 호랑이에 불과했다.

막시밀리안은 오스트리아 황제 페르디난트 1세의 조카였다. 심각한 간질 발작에 시달리던 페르디난트 1세가 1848년에 혁명으로 황제 자리에서 물러나면서 본래는 그의 동생인 프란츠 카를 대공이 왕위를 계승할 예정이었다. 프란츠 카를 대공은 막시밀리안의 아버지다. 그런데 평소 유약한 성격의 대공은 스스로 황제 즉위를 포기했다. 혁명이 다시 일어날까 두려웠던 것이다.

이런 양보의 배경에는 그의 아내 조피 대공비의 입김도 있었다. 정치적 야망이 남다른 데다 남편을 좌지우지했던 대공비는 남편보다는 말 잘 듣는 아들이 황제가 되는 편이 자신에게 유리하다고 생각했다. 그래서 남편을 주저앉히고 맏아들인 프란츠 요제프를 황제로 삼았다. 모든 권력은 자연스럽게 그녀의 차지가 되었다. 그러다 보니 본래 황제의 아들이 되어야 했을 막시밀리안은 한 단계를 건너뛰어 황제의 동생이 되었다.

나폴레옹의 손자라는 의심을 받던 남자아이

1832년에 빈의 쇤브룬 궁전에서 태어난 막시밀리안은 조피 대공비가 가장 사랑한 아들이었다. 형보다도 둘째인 그를 심할 정도로 편애했다 보니 사람들은 그런 대공비를 의심했다. 나폴레옹 2세의 아들이 아니냐는 것이었다. 나폴레옹의 아들인 젊은 나폴레옹 2세는 외가인 오스트리아 궁정에서 망명 생활을 하고 있었다.

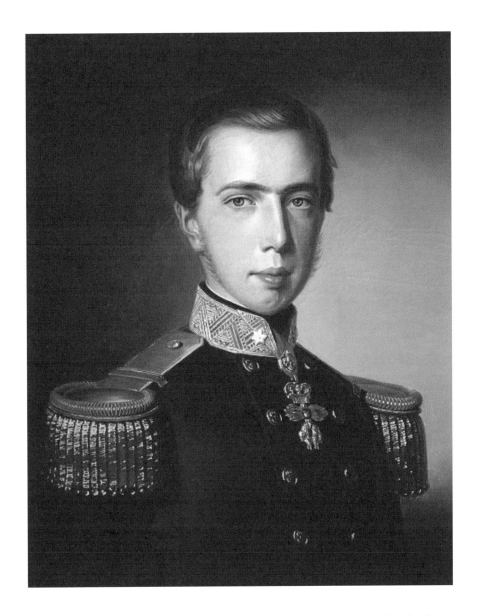

요제프 카를 슈틸러, 〈막시밀리안 대공〉, 1847, 미라마레 역사 박물관.
막시밀리안은 높은 신분에 걸맞은 지성과 기품을 겸비한 귀족이었다.

조피 대공비는 권력욕도, 남자다움도 없는 남편에게 애정을 느끼지 못했는데 나폴레옹 2세와 유독 가까이 지내면서 불륜 관계라는 의심을 받았다. 나폴레옹 2세가 병에 걸려 위독했을 때 임신한 몸으로 만사 제치고 달려가 병간호에 매달릴 정도였으니 사람들의 의심도 당연했다.

막시밀리안이 태어났을 때도 궁정 사람들은 그가 나폴레옹의 손자라며 뒤에서 수군거리곤 했다. 하지만 이런 의심은 그가 사춘기가 될 무렵 완전히 사라졌다. 아버지인 프란츠 카를 대공과 판박이처럼 닮은 모습으로 자랐기 때문이다.

막시밀리안은 해군 지휘관으로서 오랜 경력을 쌓았다. 그러면서 오스트리아 제국 함대를 현대화하는 데 많은 기여를 했다. 이 시기 그는 두 번에 걸쳐 사랑의 아픔을 겪게 된다. 한 번은 빈 무도회에서 몰도바 귀족 여성과 만나 사랑에 빠졌는데, 그녀의 신분이 낮았던 데다 정교회 신자였기 때문에 궁정의 반대에 부딪혀 헤어져야 했다.

두 번째 사랑은 먼 항해를 거쳐 리스본에 갔을 때 그곳에서 만난 브라질 공주였다. 신분도 종교도 문제 될 것이 없었고 형인 프란츠 요제프 황제도 허락을 했는데 이 공주가 그만 열병에 걸려 몇 달 뒤 세상을 떠나고 말았다. 이 공주에 대한 사랑이 얼마나 지극했는지 막시밀리안은 한동안 그녀를 잃은 슬픔에서 헤어나지 못했다.

그러다 그는 벨기에에서 지내면서 아내를 만나게 된다. 신생 국가 벨기에의 국왕 레오폴트 1세는 유럽의 강대국과 혈연을 맺기 위해 노력하고 있었는데 오스트리아의 대공은 모든 조건이 완벽한 사윗감이

었다. 그래서 외동딸인 샤를로트 공주를 그와 맺어 주기 위해 최선을 다했다.

당시 큰 키에 호리호리한 몸이었던 막시밀리안은 벨기에 왕궁에서 남다른 지성과 기품, 다정함과 격식에 얽매이지 않는 소탈한 성격으로 찬사를 받았다. 샤를로트 공주도 이러한 그를 열렬히 사랑했다. 포르투갈 왕비 자리를 비롯해 좋은 혼처를 모두 마다하고 그와의 결혼을 고집할 정도였다. 그래서 막시밀리안은 당시 유럽에서 대단히 인기 있는 신붓감이었던 샤를로트를 아내로 맞을 수 있었다.

빈 황실이 온 유럽의 웃음거리가 된 이유

1857년, 결혼을 하고 돌아온 그는 형인 황제의 명으로 이탈리아 북부 지방의 총독이 되었다. 밀라노에서 베네치아에 이르는 제법 큰 지역의 통치자가 된 것이다. 그런데 당시 이 지역은 민족주의 운동에 반오스트리아 정서가 더해지면서 정국이 아주 불안정했다. 폭동이 자주 일어났고 오스트리아 당국은 이를 강경하게 진압하면서 갈등이 점점 심각해지고 있었다.

프란츠 요제프 황제가 막시밀리안을 총독으로 기용한 것은 큰 기대를 해서가 아니었다. 오스트리아 황실이 이탈리아 북부에 관심과 애정을 갖고 있다는 하나의 제스처일 뿐이었다. 그런데 막시밀리안은 눈앞에서 벌어지는 심각한 문제를 가만히 보고만 있지 않았다. 자

신이 할 수 있는 범위에서 민심을 다독이기 위해 최선을 다한 것이다.

그의 이런 모습에 현지인들은 물론 오스트리아 관료들 모두가 당황했다. 그런데 막시밀리안은 진심이었다. 현지인들의 고충을 듣고 전염병 퇴치를 위해 도시 환경을 개선하는가 하면, 곳곳에 만연한 비리 제보를 받아서 관련자를 처벌하고 세금 낭비를 줄여 그 혜택이 시민들에게 돌아가도록 한 것이다. 아내인 샤를로트도 열심히 그를 도왔다. 이 지역 의상을 입고 활발한 자선 활동을 벌였고, 학교를 신설하고 문화예술 활동을 지원했다.

젊은 총독 부부의 이런 활약은 긍정적인 변화를 이끌어 냈다. 처음엔 막시밀리안을 그저 허수아비로 여겼던 이 지역 관료들도 그를 따르며 돕게 되었고 지식인을 중심으로 현지인들 중에서도 지지자가 늘어났다. 외국 대사들도 이 지역에서 벌어지고 있는 변화에 놀라움을 감추지 못했다. 이에 자신감을 얻은 막시밀리안은 민족주의 운동 세력들과 대화와 타협을 시도했다. 이들의 요구 조건 중에서도 큰 문제가 없는 것은 들어주면서 폭동과 진압이 반복되는 악순환의 고리를 끊기로 한 것이다.

이를 위해 그는 빈으로 가서 형 프란츠 요제프 황제에게 이 일의 전권을 달라고 요구했다. 하지만 황제는 이를 단호히 거부했다. 그뿐 아니라 함부로 나서지 말라고 경고까지 했다. 막시밀리안으로서는 답답하기만 했다. 현지 사정을 알 턱이 없는 형은 사태의 심각성을 이해하려 하지 않았다.

하지만 프란츠 요제프 황제로서도 어쩔 수 없는 선택이었다. 나폴

레옹에 대한 트라우마를 가진 오스트리아 황실에게 민족주의 운동은 징그러운 벌레와 같았다. 오직 박멸해야 하는 대상일 뿐이었다. 그러다 보니 이탈리아 북부만이 아니라 모든 영토에서 강경진압으로 일관하고 있었는데, 철없는 동생이 이들과 타협을 시도하고 있었다. 어설픈 타협은 다른 영토의 민족주의 운동을 자극할 게 뻔했다.

형을 설득하지 못한 막시밀리안은 빈손으로 돌아왔다. 그 뒤로 그는 할 수 있는 것이 없었다. 형이 손을 써서 그의 모든 권한을 빼앗았던 것이다. 그가 추진했던 다양한 사업들도 예산 지원이 끊기면서 모두 무산되고 말았다. 막시밀리안으로 인해 그나마 안정을 찾아가던 이 지역의 민심은 완전히 돌아섰다. 여러 도시에서 대규모 반란이 터져 나왔고 군대가 투입돼야만 진압이 되는 지경에 이르렀다.

막시밀리안의 잘못이 전혀 아니었지만 이 사태의 책임은 그에게 고스란히 돌아왔다. 그는 어쩔 수 없이 총독의 자리에서 물러나야 했다. 불과 2년도 안 돼 쫓겨나게 된 것이다. 그의 해임을 지켜보며 각국의 대사들은 빈 황실을 비웃었다. 막시밀리안에게 전권을 주고 몇 년만 시간을 줬다면 민심을 놀라울 정도로 수습했으리라 보았기 때문이다.

민심이 수습되면 독립파들도 설 자리가 사라진다. 그래서 반대로 독립투쟁을 하던 이탈리아인들은 막시밀리안이 총독에서 물러난 것에 크게 환호했다. 민족주의 운동에 불을 붙일 수 있게 되었기 때문이다. 황제의 어리석은 판단이 최악의 결과로 이어지는 데는 많은 시간이 필요하지 않았다. 불과 몇 년 뒤 이탈리아 민족주의 운동이 통일

막시밀리안이 공을 들여 건설한 미라마레 궁전. 아드리아해를 바라보는 풍광이 아름답다.

운동으로 이어지면서 오스트리아는 이곳에서 영영 쫓겨나게 되었다.

막시밀리안이 해임된 데는 돈을 너무 많이 썼다는 이유도 있었다. 그는 민심을 달래기 위해 많은 사업을 벌였지만 자신을 위해서도 여러 건축물을 지었는데 그중 하니기 베네치이 동쪽에 있는 미리미레 궁전이다. 총독에서 해임되면서 막시밀리안 부부는 아름다운 풍광을 자랑하는 이 궁전으로 물러났는데, 그때는 완공되기 전이었다. 이후 공사비는 아내 샤를로트의 지참금으로 충당했다. 여전히 바다를 좋아했던 그는 이후 개인 요트를 타고 대서양을 누비며 이곳저곳을 여행했고 그렇게 무기력함과 무료함을 달랬다.

"내가 왕이 될 상인가?"

그러던 중, 1863년에 어떤 이들이 막시밀리안을 찾아온다. 멕시코 보수파 귀족들이었는데 이들은 멕시코 혁명으로 인해 유럽으로 망명을 와 있었다. 유럽 세력을 등에 업고 멕시코를 왕정으로 되돌리려 했던 이 귀족들을 적극 지원하고 있는 인물은 프랑스의 나폴레옹 3세였다.

남은 문제는 누구를 황제로 세우느냐였다. 이때 이들에게 최적의 인물로 떠오른 이가 바로 막시밀리안이었다. 막시밀리안은 멕시코를 정복했던 카를 5세 황제의 방계 후손이었다. 멕시코 통치자로서 이보다 더 명확한 자격은 없었다. 그리고 그는 비록 실패하긴 했지만 이탈리아 북부에서 민심을 다스리는 인상적인 통치력과 행정력을 보여준 바 있었다. 게다가 지금은 물러나 무료함을 달래고 있었으니 그보다 적합한 인물은 사실상 없다고 할 수 있었다.

멕시코 망명 대표단의 제안을 듣고 막시밀리안은 기분이 아주 좋았다. 태어나서 이처럼 자신의 존재를 인정받았던 적이 없었던 것이다. 하지만 섣불리 결정할 문제가 아니었다. 당시 혼란스러운 멕시코 정세를 냉정하게 가늠해 봐야 했다.

1850년대 내내 보수파와 자유파가 싸웠던 멕시코는 3년간의 내전 끝에 자유파의 후아레스가 승리하고 대통령에 취임했다. 보수파는 유럽 열강의 지원을 받았지만 가까운 옆 나라 미국의 강력한 지원을 받은 자유파에 밀릴 수밖에 없었고 결국 쫓겨날 수밖에 없었

다. 그런데 전쟁 중에 천문학적인 부채를 지게 된 멕시코 정부가 채무불이행 선언을 하면서 문제가 다시 불거졌다. 멕시코에 개입할 기회만 엿보고 있었던 나폴레옹 3세는 떼인 돈을 받아야겠다며 군대를 보냈고 보수파는 다시 세력을 모아 내전을 벌여 후아레스를 몰아냈다.

보수파에게 다급히 필요했던 건 황제였다. 황제 자리를 오래 비울수는 없었기 때문이다. 멍석은 다 깔려 있는 셈이었고 막시밀리안으로서는 가서 옥좌에 앉기만 하면 되는 상황이었다. 하지만 문제는 그리 간단치 않았다. 보수파에 의해 쫓겨나긴 했지만 후아레스는 내전을 이어가고 있었고 그의 뒤에는 미국이 버티고 있었다. 다만 당시 남북전쟁이 한창이었던 미국은 멕시코에 개입할 여력이 전혀 없었다.

그런데 이 남북전쟁이 끝나면 어떻게 될까? 미국은 다시 유럽의 침략을 배제하는 먼로 독트린을 내세우면서 개입할 것이 뻔했다. 자칫하면 가자마자 황제의 자리에서 쫓겨나는 것은 물론이고 목숨도 위태로울 수 있었다. 멕시코 귀족들이 그에게 건넨 사과는 아주 탐스럽고 달콤했지만 그 안에는 맹독이 들어 있었다.

현실적으로는 거부하는 게 맞지만, 막시밀리안은 달콤한 유혹에 굴복하고 말았다. 대신 그는 두 가지 조건을 내세웠다. 하나는 무슨 일이 있어도 프랑스가 지원병력을 철수하지 않는다는 약속이었다. 당장 그를 끌어들여야 했던 나폴레옹 3세는 하늘이 무너져도 정권을 지켜주겠다고 철석같이 약속을 했다.

두 번째 조건은 멕시코 국민들이 자신을 원한다는 확실한 근거를

가져오라는 것이었다. 그가 구체적으로 요구한 건 국민투표였다. 투표를 해서 국민들이 자신을 지지한다는 결과를 봐야 갈 수 있다고 버텼다. 이에 멕시코 귀족들은 당황했다. 멕시코 국민의 절대다수는 자유파의 후아레스를 지지했기 때문이다. 그러니 투표 결과는 안 봐도 뻔했다. 그들은 이 문제를 나폴레옹 3세와 상의했는데, 나폴레옹 3세는 그들을 한심하다는 듯이 바라보며 이렇게 말했다.

> "서둘러서 투표 진행하세요. 되도록 왁자지껄하게 하세요.
> 대충 과반수가 찬성한다는 결과를 만들어 보여 주면 될 겁니다."

결과를 조작하라는 이야기였다. 이에 따라 멕시코에서 코미디 같은 국민투표가 실시되었다. 그리고 정해진 대로 과반이 넘는 멕시코 국민들이 막시밀리안의 황제 등극을 원한다는 결과가 전달됐다. 보수파들로 채워진 멕시코 의회가 그를 황제로 추대한다는 의결서와 함께였다. 막시밀리안은 자신이 원했던 조건이 이뤄지자 마침내 수락을 했다. 그리고 아내와 함께 멕시코로 향했다.

배신자 나폴레옹 3세에게 뒤통수를 맞다

황제 즉위식은 매우 화려했지만 그에게 환호를 보내는 국민들은 많지 않았다. 귀족들은 전염병 때문에 환영 인파가 적다고 둘러댔지

체사레 델라쿠아, 〈멕시코 대표단에게 임명되는 막시밀리안 황제〉, 1864, 미라마레 역사 박물관.

멕시코 귀족들은 막시밀리안을 황제로 세우기 위해 그야말로 지극정성을 다했다.

만 막시밀리안은 안 좋은 예감에 휩싸였다. 그래도 막시밀리안은 긍정적으로 마음을 다잡았다. 멕시코에서도 자신이 선정을 베풀면 모든 문제를 풀어 나갈 수 있다고 믿었던 그였다.

그는 이탈리아 총독 시절처럼 여러 사업을 벌였고 보수파의 반대를 무릅쓰고 자유파 사상범들에 대한 대대적인 사면을 단행했다. 반군을 지휘하고 있는 후아레스에게는 정권의 핵심 요직을 맡아 달라고 제안하기도 했다. 그가 단행한 여러 개혁 정책은 많은 이들의 긍정적인 반응을 이끌어 냈고 멕시코 전통 의상을 즐겨 입으며 나라 전역을 순시하는 그를 향한 민심도 점차 개선되고 있었다.

그런데 그의 발목을 붙잡은 두 가지 문제가 있었다. 하나는 프랑스 나폴레옹 3세와 보수파 귀족들이었다. 이들에게 막시밀리안 황제는 어디까지나 착한 꼭두각시에 불과했다. 민심을 다독이고 선정을 베푸는 모습까지는 나쁠 게 없었지만, 그가 너무 많은 권력을 가지게 되면 곤란했다. 그러다 보니 그가 군대를 재편하고 황제의 권한을 늘리는 입법을 할 때마다 반대를 했다. 그는 어디까지나 자신들 손아귀에 남아 있어야 했던 것이다.

그다음 문제는 미국의 본격적인 개입이었다. 1865년, 남북전쟁이 종료되면서 미국은 본격적으로 멕시코 문제에 간섭하기 시작했다. 미국은 막시밀리안을 황제로 인정하지 않았다. 관계를 개선하려는 막시밀리안의 친서에 답신조차 하지 않았다. 그러면서 나폴레옹 3세에게 프랑스군의 철군을 지속적으로 압박했고 멕시코 북부에 자리한 후아레스 반군에게 막대한 지원을 시작했다.

문제는 점점 심각해졌다. 북부 지역이 위험해지면서 군대를 그리로 집중시키다 보니 남부 지역의 치안이 허술해졌고 그 틈으로 연이어 반란이 터져 나왔다. 도시 지역은 어느 정도 프랑스군이 제압하고 있었지만 농촌 지역은 반군에게 밀리게 되었다. 분위기가 심상치 않게 되자 궁정에 있던 황제의 지지자들도 속속 수도를 탈출했다. 코너에 몰리게 되자 막시밀리안도 여유를 잃었다. 반란 주동자들의 처형을 승인했는데 그 수가 점점 늘어 나중에는 1만 명 이상이 희생되었다. 이로 인해 민심은 완전히 그를 떠났다.

이러한 결정적인 순간에 나폴레옹 3세가 배신을 했다. 미국이나 후아레스 반군과 전면전을 치르지도 않았는데 일방적으로 프랑스군의 철수를 선언한 것이다. 막시밀리안이 황제에 오른 지 불과 1년 8개월이 지난 시점이었다. 나폴레옹 3세의 성급한 발표는 막시밀리안과 협의되지 않은 사안이었다. 막시밀리안은 반군과 타협할 기회조차 빼앗기고 뒤통수를 얻어맞고 말았다. 이제는 그의 협상 제안을 반군이 받아들일 이유가 없었다. 반군은 야금야금 막시밀리안의 숨통을 조여 오고 있었다.

멕시코에서 카를로타 황후라 불린 샤를로테는 대서양을 건넜다. 나폴레옹 3세의 발아래에 쓰러져 눈물의 호소를 했지만 점점 커지는 프로이센의 위협에 직면한 나폴레옹 3세는 멕시코의 안위 따위는 마음속에서 지워 버린 지 오래였다. 그는 이렇게 위로했다고 하는데 그 말에는 가식만 가득했다.

산티아고 레불, 〈카를로타 황후〉, 1867, 멕시코시티 국립 미술관.
사태가 심각해진 상황에서 초상화를 그리다 보니 황후의 얼굴에 근심이 가득하다.

"그분을 위해 기도하겠습니다."

그녀는 다시금 벨기에로 가서 새로 국왕이 된 오빠 레오폴드 2세에게 간청했다. 하지만 벨기에는 그녀를 도와줄 능력이 되지 않았다. 빈 황실 역시도 하루가 다급한 그녀에게 아무런 도움이 되지 않았다. 하루빨리 막시밀리안을 귀국시키라는 소리만 할 뿐이었다. 극도의 불안 증세로 신경쇠약에 시달리던 그녀에게 마침내 슬픈 소식이 들려왔다. 반란군에 맞서 끝까지 항전하던 막시밀리안이 포로가 되었다는 소식이었다. 그녀는 멕시코로 돌아가 남편을 만날 수도 없게 되었다.

사실 막시밀리안은 얼마든지 유럽으로 돌아올 수 있었다. 프랑스군도 그를 안전하게 귀국시키라는 명을 받았다며 몇 차례나 간곡히 요청을 했다. 하지만 막시밀리안은 마지막까지 희망을 놓지 않았다. 자신이 진심을 다해 설득하면 오랜 내전도 끝내고 평화를 만들어 낼 수 있다고 믿었다. 그의 성격상 그를 믿고 남아 있는 지지자들을 버리고 간다는 건 있을 수 없는 일이었다. 이들을 버리고 떠나는 순간 이들은 바로 죽은 목숨이니까.

그를 따르는 최후의 결사대는 1만 명이 되었다. 그는 마지막 항전을 위해 케레타로 시에 주둔한 뒤 무려 4만 명에 달하는 포위군과 맞서 치열하게 싸웠다. 그러다 대규모 증원군이 반란군에 합류한다는 소식에 의욕을 잃었다. 소규모 기병대를 모아 항구로 탈출하려던 시도마저 실패로 돌아간 뒤 그는 공화군에 사로잡혔다.

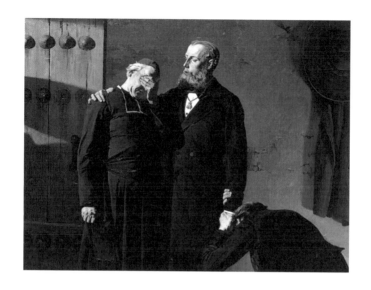

　베니토 후아레스는 정권을 탈환한 뒤 곧바로 그를 재판에 회부했다. 반란죄에 대한 사형선고까지 이미 정해져 있었다. 빅토르 위고, 비스마르크, 가리발디 등 유럽의 유명 인사들이 막시밀리안의 목숨만은 살려달라는 탄원을 했다. 하지만 후아레스는 냉정했다. 유럽 열강의 앞잡이로 꼭두각시가 되면 어떤 운명을 맞게 되는지 똑똑히 보라며 그의 처형을 밀어붙였다.

　감옥에서 죽음을 기다리던 그에게 마지막 날이 왔다. 1867년 6월 19일이었다. 궁정 신부에게 종부성사를 받고 그는 처형장으로 향했다. 처형장에서 그는 시종을 시켜 병사들에게 금화를 한 닢씩 나눠 주었다. 얼굴만은 쏘지 말아 달라고 부탁한 것이다. 병사들은 그의 심장을 겨눴고 그는 그의 부하 장군 두 명과 함께 그 자리에서 사망했다.

프랑스 최악의 흑역사로 남은 황제의 죽음

그의 죽음은 유럽 사람들에게 큰 충격으로 다가왔다. 이전까지 식민지는 함부로 다뤄도 되고 아무나 가도 통치할 수 있다고 믿고 있었다. 그런데 오스트리아 황제의 동생이 가서 죽었다. 식민지 문제가 결코 만만치 않다는 경각심이 들지 않을 수 없었다. 권위로 권력을 유지하던 나폴레옹 3세는 신뢰할 수 없는 인물로 낙인 찍혔다. 프로이센과 결전을 앞둔 그의 운명의 시계도 끝을 향해 가고 있었다. 황제의 동생이 죽어 가는데도 속수무책으로 당하고 만 오스트리아 황실은 그 위신이 더더욱 추락했다.

역사적으로 이 사건은 아주 간단하게 요약된다. 순진한 황족의 어리석은 욕망이 낳은 비극이라고. 하지만 이 사건이 남기는 여운은 길다. 막시밀리안은 선한 사람이었다. 사람을 믿었고 정성의 가치를 믿었다. 하지만 그는 정치와 권력의 속성을 몰랐다. 그 추악한 세계에서 한 사람의 선의와 정성이라는 건 너무나 쉽게 짓밟힌다. 그 세계에서 순진함은 자신은 물론이고 수많은 사람들을 죽음으로 몰아갈 수 있다. 죄악이 될 수 있다는 말이다. 그리고 그는 시대의 격류가 얼마나 무서운지 몰랐다.

역사는 조금 멀리서 보면 앞으로 도도하게 흘러가는 것 같지만 자세히 들여다보면 전진과 반동이 반복된다. 그러다 혁명의 시기처럼 그 흐름이 격하게 밀려가는 순간도 있다. 그때 어설프게 그곳에 뛰어드는 건 어리석은 일이다. 순식간에 휩쓸려 가는데 그 대가는 목

에두아르 마네, 〈막시밀리안 황제의 처형〉, 1868~1869, 만하임 미술관.

마네가 이 작품을 그린 이유는 막시밀리안 황제를 애도하기 위함이 아니었다.
프랑스를 비겁한 나라로 만든 나폴레옹 3세를 조롱하기 위함이었다.

숨이다.

에두아르 마네는 이 사건에 분노했다. 그래서 그는 나폴레옹 3세를 비판하기 위해 〈막시밀리안 황제의 처형〉이라는 그림을 그렸다. 처형을 집행하는 군인들에게 프랑스군의 복장을 입혔는데 이로써 막시밀리안을 죽인 것이 프랑스라는 사실을 분명히 했다.

그림의 맨 오른쪽에는 총을 장전하고 있는 지휘관 같은 인물이 보이는데, 그의 얼굴이 나폴레옹 3세와 많이 닮았다. 이 사건은 나폴레옹 3세 일생의 흑역사이면서 프랑스 역사에서도 최악의 부끄러운 일로 기억되고 있다.

그림으로 남은 화가의 영원한 뮤즈

제임스 티소, 〈정원 벤치〉

한적한 오후, 가족들이 정원 벤치에 앉아 있다. 한눈에 보기에도 정원이 아주 넓다. 나무들도 정성을 들여 가꾼 모습이다. 이 멋진 저택 가득히 꽃들이 활짝 피었다. 좋은 계절 봄이 온 것이다. 그래도 아직 쌀쌀한 날씨로 보인다. 다들 옷은 따뜻하게 입었고 벤치에도 두툼한 모피를 깔았다. 가운데 있는 여인은 캐슬린 뉴턴이다. 이 저택에서 그녀는 성공한 화가 제임스 티소와 살고 있다. 오랜만에 그녀는 언니 집에서 키우고 있는 아이들을 불렀다. 그녀가 바라보는 남자 아이는 6살의 세실이다. 10살이 된 딸 뮤리엘은 엄마 등에 기대어 편안히 앉아 있다. 뒤에서 모피 위에 머리를 기댄 소녀는 언니의 딸인 이사벨이다. 함께 자라고 있으니 이들은 남매, 자매와 다르지 않다. 세 아이는 모두 화가를 바라본다. 이들의 차분한 눈빛에는 화가를 향한 친밀감이 담겨 있다. 화가는 이들을 아꼈고 이들도 화가의 모델이 되는 것을 좋아했다. 그 무엇도 더 바랄 것이 없는 행복한 봄날의 오후지만 이들의 앞날엔 슬픔의 그림자가 드리워져 있다. 캐슬린의 모습을 자세히 보면 그녀의 눈가에 병색이 완연하다. 그녀는 이미 오래 전부터 투병 중이었다. 무리하면 안 되는데도 그녀는 이 찬란한 계절에 아이들과 함께 있는 모습을 그림으로 남기고 싶었다. 아마도 마지막이 될 것이기에.

제임스 티소, 〈정원 벤치〉, 1882, 개인 소장.

티소의 그림은 미래의 고고학자들이
우리 시대를 재구성하도록 해 줄 것이다.

_ 당대 감상평 중에서

낭트에서 부유한 의류 사업가의 아들로 태어난 제임스 티소는 미술에 뜻을 두고 파리의 에콜 데 보자르에 입학해 탄탄한 실력을 쌓았다. 휘슬러, 드가, 마네와 친해진 그는 훗날 인상주의 전시에 함께하자는 제안을 받지만 거부하게 된다. 자신과 추구하는 방향이 다르다고 여겼기 때문이다.

상류사회 여성을 아름답게 그려 명성을 얻은 그는 특히 여성의 의상을 묘사하는 데 뛰어났다. 이런 그의 그림은 파리보다는 런던에서 엄청난 반응을 불러일으켰다. 보불전쟁과 파리 코뮌 시기에 런던으로 가야 했던 그는 적응기를 거쳐 자기만의 그림을 선보였는데, 바로 초상화나 풍속화 형태로 파리에서 유행하는 최신 의상을 선보이는 것이었다.

제임스 티소, 〈자화상〉, 1865, 샌프란시스코 미술관.
제임스 티소는 화려한 의상을 입은 여인들의 그림으로 큰 성공을 거뒀다.

당시 런던 사람들은 티소의 그림에 등장하는 여성들의 아름다움에 매료되었고 그는 단박에 엄청난 성공을 거두게 되었다. 불과 몇 년 만에 그는 런던 리젠츠 공원 서쪽에 있는 큰 저택을 사들이고 화려하게 꾸몄는데 그의 집을 방문했던 지인들 모두가 그 화려함에 깜짝 놀랄 정도였다고 한다.

티소는 40세가 될 때까지 독신으로 지냈다. 화가로 경력을 쌓는 데 전념했고 또 삶의 터전도 파리에서 런던으로 옮겨 오면서 가정을 꾸릴 여유가 없었기 때문이다.

그러던 그에게 일생의 여인이 찾아오게 된다. 어느 날 우연히 집 앞을 내다보다가 그는 지나가는 한 아름다운 여인을 보게 되었다. 마주치는 누구라도 쳐다볼 수밖에 없는 그런 특별한 미인이었다. 그녀에게 단박에 사로잡힌 티소는 자기도 모르게 그녀를 따라갔다. 그리고는 자신을 소개하고 혹시 자신의 모델이 되어줄 수 있겠냐고 물었다.

평소 너무나 내성적이라 숫기가 없다는 말을 자주 들었던 그로서는 스스로 놀랄 수밖에 없는 행동이었다. 이 여인은 알고 보니 그와 같은 동네에서 살고 있던 캐슬린 뉴턴이었다. 당시 20대 초반의 싱글맘이었던 그녀는 언니 집에서 살고 있었다. 티소를 몰랐던 그녀는 집에 돌아와 언니에게 이야기를 들려준 뒤 티소가 당시 얼마나 잘 나가는 화가였는지 알게 되었다. 그리고는 티소의 집을 찾아 그의 캔버스 앞에 섰다.

하룻밤 사랑이 뒤바꾼 캐슬린의 운명

　화가와 모델은 많은 시간을 함께한다. 이 과정에서 티소도 그녀에 대해 많이 알게 되었다. 아일랜드 핏줄인 그녀의 어린 시절은 참으로 많은 사연으로 채워져 있었다. 인도에서 식민지 공무원의 막내딸로 태어난 그녀는 본명이 캐슬린 캘리였다.

　그녀는 인도에서 벌어진 대규모 반란 때 안전을 위해 언니와 함께 영국으로 보내져 자랐다. 의사인 작은 아버지의 보호 속에서 아름다운 소녀로 자란 그녀는 큰오빠의 중매로 다시 인도로 오게 되었다. 아이작 뉴턴이라는 이름의 공공의료 부문 의사가 남편으로 정해졌다. 배를 타고 영국에서 인도로 오는 길은 오랜 시간이 걸리는 만큼 무료할 수밖에 없었다.

　그런데 캐슬린에게 그 항해는 너무도 낭만적인 여행이 되었다. 그 배의 신장이었던 젊고 멋진 장교와 그만 사랑에 빠지고 말았던 것이다. 도착지인 인도에 가까워질수록 아쉬운 마음이 커질 만큼 행복한 나날이었다. 하지만 결국 항해는 끝났고, 그녀는 선장과 눈물 어린 이별을 한 뒤 인도 땅을 밟았다. 그때 그녀가 미처 알지 못했던 일이 하나 있었는데, 이 일은 이후 그녀의 인생을 송두리째 뒤바꿔 놓게 되었다.

　큰오빠 집에 지내면서 예비 남편과 만나게 된 캐슬린은 가슴이 답답해졌다. 예비 남편은 나이가 30대 중반에 벌써 제법 큰 남자아이가 있는 홀아비였는데, 경제력도 있고 사람은 참 좋아 보였지만 매력이

라곤 찾아볼 수가 없었다. 그건 당연했다. 며칠 전까지 열렬히 사랑했던 선장과 비교하면 이 평범한 남자가 마음에 들기는 어려웠던 것이다. 하지만 오빠가 중매한 결혼인데 이제 와서 함부로 거부할 수도 없었다.

그런데 어느 날 알코올 중독이던 오빠가 발작을 일으키며 갑자기 사망하고 말았다. 갑작스러운 상황에서 장례식을 치르고 이번엔 둘째 오빠가 나서서 다시 결혼식 준비를 했는데, 이때 캐슬린은 자신이 임신 중이라는 사실을 알게 되었다. 선장의 아이였다. 이후 캐슬린의 마음은 한층 더 복잡해졌다. 결혼 상대가 도무지 내키지 않는 가운데 죄책감까지 더해졌기 때문이다. 고민만 하다가 시간은 흘렀고 결국 작은 오빠의 집에서 결혼식이 거행되었다.

결혼식 날, 앞선 절차가 끝나고 오빠가 증인으로 서명을 마친 그 순간이었다. 순간 캐슬린은 이 모든 것을 되돌려야 한다고 생각했다. 그래서 그녀는 예식이 끝나자마자 남편에게 모든 사실을 털어놓았다. 자신이 부정을 저질러 아기를 가졌다고 고백한 뒤, 자신에게는 결혼할 자격이 없으니 결혼을 취소해 달라고 간청한 것이다. 하지만 이미 서명이 끝난 결혼이다 보니 이를 되돌리려면 이혼하는 수밖에 없었다. 생각보다 일이 간단하지 않았다.

모두가 충격에 휩싸여 고민하는 가운데 캐슬린은 미망인이 된 올케에게로 도망쳤다. 그 길로 영국으로 돌아갈 생각이었다. 하지만 올케는 다시 그녀를 작은 오빠의 집으로 돌려보냈다. 이런 상황인데도 남편인 뉴턴은 그녀를 받아 주겠다고 했다. 그뿐 아니라 태어나는 아

이도 자기 아이로 키우겠다고 했다.

하지만 캐슬린은 물러서지 않았다. 그녀는 편지를 통해 그에게 더 큰 죄를 저지를 수는 없다며 단호한 입장을 밝히고 진심 어린 사과를 했다. 그리고 자신이 영국으로 돌아갈 수 있도록 도와주기를 간곡히 요청했다. 그래도 이 의사는 나쁜 사람이 아니었다. 자신도 큰 피해를 입은 처지이면서 그녀의 뜻대로 해 주었다. 이혼소송도 자기 돈으로 진행했고 영국으로 돌아가는 배편도 마련해 주었다.

캐슬린은 영국으로 돌아와 아버지 집에서 첫 딸 뮤리엘을 낳았다. 단 며칠에 불과했던, 부부관계도 없었던 결혼이었지만 어쨌든 이미 결혼을 했기 때문에 그녀와 딸의 성은 뉴턴이 되었다. 그 후 어린 시절을 함께 보냈던 언니가 결혼하면서 그녀는 언니와 함께 살게 되었다. 같은 동네에 살던 티소와 만나게 된 것이 그 무렵이다.

서로에게 운명처럼 끌린 티소와 캐슬린

처음엔 가벼운 마음으로 응했지만 겪어 보니 티소의 모델이 된다는 것은 너무도 즐거운 일이었다. 티소는 아버지가 의류 사업을 했기 때문에 늘 파리에서 유행하는 최신 의상을 가져와 캐슬린에게 입혔다. 그렇게 그려진 모습은 그녀가 보기에도 기대 이상으로 너무나 아름다웠다. 그녀는 몰랐지만, 캐슬린을 알게 된 뒤로 티소는 다른 모델은 찾지 않았고 가능하면 다른 일도 맡지 않았다. 오직 그녀를 그리는

검은 옷을 입은 캐슬린의 고혹적인 모습이다. 아래 소녀는 그녀의 딸 뮤리엘이다.

일에만 몰두했다.

그런데 그가 예상하지 못했던 일이 벌어졌다. 그녀의 배가 점차 불러 오더니 몇 달이 지나자 아들 세실이 태어난 것이다. 알고 보니 인도를 떠나 런던에 와서도 그녀는 첫사랑인 선장을 계속해서 만나고 있었다. 나중에서야 알게 된 사실이지만 그에게는 아내가 따로 있었다. 그는 아주 나쁜 사람이었다.

한 남자로 인해 두 번째로 원치 않는 임신을 하게 된 캐슬린은 너무나 막막하고 힘겨웠는데, 그때 마침 그녀의 곁에 운명처럼 나타난 사람이 바로 티소였다. 함께 있는 시간이 길어지면서 캐슬린도 티소가 좋아졌다. 나이는 18살이나 많은 남자였지만 그는 참으로 순수하고 따뜻한 마음의 소유자였다. 런던 사교계에서 가장 인기 있는 화가이면서도 그는 사교계 근처에도 가지 않았다. 오직 구도자처럼 그림만 그렸다.

캐슬린도 사교계와는 담을 쌓고 살았다. 가지 않았던 게 아니라 갈 수 없는 처지에 가까웠다. 본래 성격으로는 사람들과 어울리는 걸 좋아했지만 싱글 맘이라는 자신의 처지 때문에 웬만하면 그 누구와도 만나지 않았다. 그러다 보니 두 사람은 함께 보내는 시간이 많을 수밖에 없었다. 정말 많은 이야기를 나눴고 서로를 그 누구보다 잘 이해하게 되었다.

싱글맘을 사랑했던 한 남자의 프로포즈

캐슬린은 외모도 아름다웠지만 티소만큼이나 그 심성이 순수하고 따뜻한 여인이었다. 그녀와 함께 하는 시간이 길어질수록 티소는 점점 더 그녀를 사랑하게 되었다. 티소는 오래도록 망설이다 그녀에게 고백을 했다. 뮤리엘도 데리고 나와 강변에서 함께 산책을 하던 때였다. 가슴의 두근거림이 가라앉지 않아서 그는 벤치에 앉았다. 그녀는 바로 옆 난간에 기대어 그를 내려다보고 있었다.

할 말이 있어 보이긴 하는데 그는 막대기로 바닥에 뭔가를 계속 그리기만 했다. 그러다 마침내 준비한 이야기를 꺼냈는데, 이런저런 말을 장황하게 했지만 결국 언니 집을 나와 자기 집에서 지내는 게 어떠냐는 이야기였다. 용기 내 고백을 하면서도 티소는 그녀를 똑바로 보지 못했다.

그때 그의 마음은 복잡했다. 사실 그는 그녀와 결혼을 하고 싶었다. 그래서 하루는 그녀와 결혼할 수 있는지 성당에 문의를 했다. 그는 독실한 가톨릭 신자였기 때문이다. 그런데 그와 상의한 신부는 결혼이 성립될 수 없다고 했다. 가톨릭 교회에서는 이혼이 인정되지 않기 때문에 캐슬린은 여전히 유부녀 신분이라는 것이다. 유일한 방법은 혼인이 무효임을 인정받는 것인데, 그렇게 되면 뮤리엘과 세실이 사생아가 되어야 했다. 아이들의 미래에 적지 않은 문제가 생기는 셈이었다.

티소는 솔직하게 사정을 이야기하면서 이런 고백을 하는 것 자체

가 너무나 미안하다고 말했다. 차분히 그의 이야기를 들으며 캐슬린은 자기도 모르게 미소가 지어졌다. 그의 진실한 사랑 고백을 듣는 동안 마음속에는 주체할 수 없는 설렘과 행복감이 밀려왔다. 사람이 이리도 순수할 수 있을까? 자신의 대답을 기다리는 티소에게 그녀는 이렇게 말했다.

> "제임스, 기다릴 게 뭐 있어요. 바로 갈게요.
> 결혼식 같은 건 필요 없어요.
> 사람 사는 데 마음이 중요하지 그런 격식이 중요하겠어요?
> 오늘 이야기, 멋은 없었지만 청혼으로 여길게요."

캐슬린은 이미 오래전부터 마음의 준비를 해 온 사람처럼 실행도 빨랐다. 그녀는 언니와 상의한 뒤 아이들은 언니 집에서 계속 키우기로 하고 대신 보모와 양육비를 보내기로 했다. 그리고는 정말 몸만 이사를 왔다. 그렇게 두 사람의 행복한 신혼 생활이 시작되었다. 화가와 모델로 워낙 붙어서 지낸 두 사람이기 때문에 크게 달라질 건 없었다. 방만 같이 쓰는 사이가 되었을 뿐이다.

결혼한 사이는 아니지만 캐슬린은 곧바로 집의 안주인이 되었다. 일하는 사람들은 부인이라고 불렀고 집을 방문한 사람들에게도 티

제임스 티소, 〈리치몬드의 테임즈 강변〉, 1878~1879, 개인 소장.
용기 내 사랑을 고백하는 티소를 캐슬린이 미소 지으며 바라보고 있다.

소는 자기 아내라고 소개했다. 아이들도 자주 놀러 왔고 그럴 때면 정원에서 신나는 피크닉이 펼쳐졌다.

인도에서 돌아온 이래 처음으로 캐슬린은 마음을 짓누르는 그 어떤 불안과 걱정도 없는 편안한 행복감을 느꼈다. 티소 역시 세상 모든 것을 가진 기분이었다. 많은 모델을 그려 봤고 많은 여인과 알고 지냈지만, 캐슬린처럼 그의 영혼을 사로잡은 사람은 없었다. 그려도 그려도 새로운 매력으로 다가오는 뮤즈와 함께하는 그는 가장 행복한 화가였다.

그런데 이들의 행복은 오래가지 못했다. 함께 지낸 지 불과 3년 만에 캐슬린이 폐렴에 걸리고 말았던 것이다. 지금과 달리 당시 폐렴은 심해지면 회복이 어려운 치명적인 질병이었다. 1882년이 되자 1년 반 정도 투병한 그녀의 몸이 급격히 악화되었다. 티소는 그녀를 살리기 위해 그야말로 모든 노력을 다했다. 많은 의사가 불려 왔다. 그런 모습을 보며 캐슬린은 티소에게 한없는 고마움을 느꼈다.

'늘 한결 같은 사람….'

가장 사랑했던 여인을 그림 안에 간직하다

그녀는 죽기 전에 티소가 마음속으로 너무도 원하고 있을 소원 한 가지를 들어주기로 했다. 그건 가톨릭으로 개종하는 것이었다. 티소

가 개신교도인 그녀에게 넌지시 말을 꺼낸 적은 있지만 부담스럽게 강요한 적은 없었다. 평생을 지켜 온 종교지만 그를 위해서라면 개종도 할 수 있다는 생각이 들었다. 그녀의 말을 듣고 티소는 성당으로 달려가 신부님을 데려왔다. 그렇게 캐슬린은 가톨릭 신자가 되었다. 그 후로 며칠 극심한 고통에 시달리던 그녀는 결국 티소의 품에서 세상을 떠났다. 거우 28세의 나이였다.

그녀의 장례식을 치르자마자 티소는 서둘러 런던을 떠났다. 그녀의 기억으로 가득 찬 자신의 집에서는 더 이상 살아갈 수가 없었다. 값을 고려하지 않고 집을 처분한 그는 캐슬린의 아이들에게 그녀 몫의 유산을 남겨준 뒤 파리로 돌아왔다. 런던과 달리 화려하고 분주하게 돌아가는 파리는 그가 다시 일에 몰두할 수 있게 해 주었다. 그는 정말 정신없이 그림을 그렸다. 그렇게 해야 그녀를 잊을 수 있을 것 같았으니까.

그런데 그녀를 마음속에서 지운다는 건 가능한 일이 아니었다. 일을 마치고 조금의 여유가 생길 때마다 그녀는 사무치는 그리움으로 되살아났다. 그때마다 반복되는 상상이 있었다. 그를 만나기 위해 영국에서 오는 그녀의 모습이었다.

그 상상 속에서 그녀는 도버해협을 건너 칼레에 도착한 여객선에서 내린다. 나무로 된 계단을 조심조심 내려오면서도 그녀는 마중 나온 자신에게서 시선을 떼지 않는다. 바로 저 시선이었다. 자신의 영혼을 사로잡았던 것은. 티소는 이러한 상상을 그림으로 그렸다. 그리고 그녀를 떠올리며 그린 그림을 곁에 두었다. 그러자 신기하게도 마음

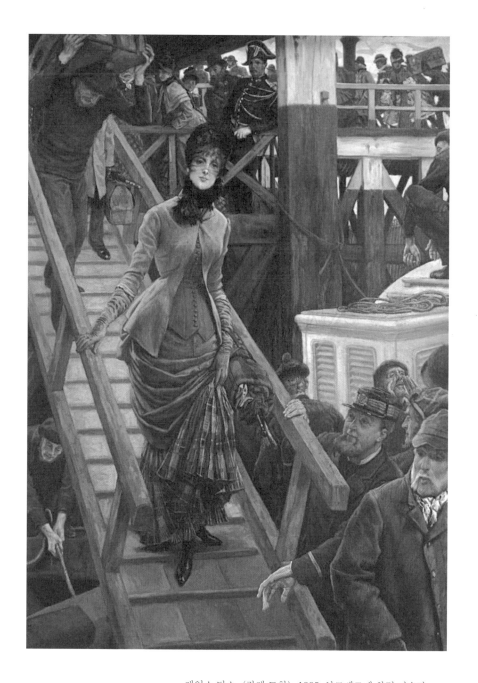

제임스 티소, 〈칼레 도착〉, 1885, 안트베르펜 왕립 미술관.

캐슬린은 병든 모습으로 그의 품에서 세상을 떠났다.
하지만 화가의 마음속에 그녀는 모두의 시선을 사로잡는 가장 아름다운 모습으로 새겨졌다.

이 차분해졌다. 잊으려 하면 할수록 강렬하게 되살아나던 그리움도 조금씩 가라앉았다. 그렇게 티소는 운명처럼 찾아왔던 뮤즈를 조금씩 떠나보낼 수 있었다.

정치혁명에서 산업혁명으로

1789~1900

단번에 세상을 바꾸는 혁명은 없다. 혁명은 강력한 반동과 마주할 수밖에 없는데 대부분은 이 과정에서 좌초하는 듯 보인다. 하지만 혁명과 반동의 힘겨루기는 다시 시작되고 결국은 혁명이 승리한다. 이것이 역사가 흘러온 방식이다.

프랑스 혁명이 처음 벌어졌을 때 그 누구도 왕이 없는 세상을 상상하지 못했다. 왕은 인간의 세상에서 늘 군림했던 존재였기 때문이다. 그런데 루이 16세와 왕실 가족들이 도피하다가 잡혀 온 사건은 모두의 생각을 뒤흔들어 놓았다. 무능한 것도 모자라 국민을 배신한 왕실이 존속해야 할까? 프랑스는 중세 이후 처음으로 왕이 없는 세상을 선택했다.

그러자 반동이 거세게 일어났다. 프랑스 혁명은 본래 매우 심각했

던 소요 사태 정도로 끝날 운명이었다. 온 유럽의 왕가가 왕을 죽인 프랑스를 응징하기 위해 군대를 보냈기 때문이다. 하지만 상황이 갑자기 이상하게 흘러갔다. 나폴레옹이 등장하면서 프랑스를 진압하려던 모든 나라가 오히려 정복되고 유럽 전역에 프랑스 혁명의 씨앗이 뿌려진 것이다. 이후 나폴레옹은 비참하게 몰락했고 유럽은 다시 과거로 돌아간 것처럼 보였다. 하지만 혁명의 씨앗은 여기저기서 무럭무럭 자랐고 19세기 유럽은 연이은 후속 혁명으로 몸살을 앓게 되었다. 그러다 보니 나폴레옹은 역사의 흐름을 적어도 100년은 앞당긴 인물로 평가받는다.

그러는 동안 섬나라 영국은 무언가를 착실히 준비하고 있었다. 이미 오래전 왕권에 재갈을 물리는 데 성공했던 영국 의회에는 무역과 산업에 투자한 귀족들이 많았다. 이들은 사유재산을 절대 권리로 만들면서 특허와 사업권을 보장했는데 이는 산업혁명이 터져 나오는 발판이 되었다. 방적기와 증기기관차로 대표되는 1차 산업혁명은 영국의 생산성을 놀라울 정도로 높였는데 막강한 국력을 갖게 된 영국은 해외 식민지 개척에 나서면서 해가 지지 않는 나라가 되었다. 이후 산업혁명은 온 유럽으로 확산되었다.

19세기 후반부터는 석유와 전기, 내연기관으로 대표되는 2차 산업혁명이 유럽과 미국에서 동시에 전개되었다. 공장에서 쏟아진 물건들은 남아돌았고 산업혁명에 성공한 나라들은 치열한 식민지 쟁탈전에 나섰다. 전 세계가 이로 인해 몸살을 앓아야 했다.

산업혁명은 빛과 그림자를 만들어 냈다. 파리 등 대도시의 번화가

에는 화려하게 차려입은 사람들의 유쾌한 웃음소리가 가득했지만, 외곽 빈민가로 가면 가혹한 조건에서 노동하다 이른 나이에 죽어 가는 이들의 신음 소리가 새어 나왔다. 계급의 차이가 사라진 자리에 빈부의 차이가 똬리를 틀었던 것이다.

이 시대엔 어떤 이들이 살아갔을까? 돋보기에 모습을 드러낸 이들이다.

- 샤를로트 코르데(1768~1793)는 프랑스 혁명이 낳은 괴물을 죽였다. 극단적으로 치닫는 혁명을 멈춰 세우려 했지만, 안타깝게도 그녀가 마라(1743~1793)를 죽인 사건은 혁명을 더 큰 비극으로 몰아가고 말았다.
- 산업혁명 당시 엔지니어의 아들로 태어난 휘슬러(1834~1903). 프랑스 혁명의 여진이라고 할 수 있는 파리 코뮌에 뛰어들어 여생을 망명자로 살아야 했던 쿠르베(1819~1877). 이 두 사람에게 사랑을 받았던 히퍼넌(1843?~?)은 하층민 여성에게 가해진 사회적 차별의 희생자였다.
- 유럽 열강의 식민지 쟁탈전은 주로 식민지 지역의 내전으로 전개되었고 수많은 이들의 죽음을 낳았다. 오스트리아 황실에서 태어난 막시밀리안 황제(1832~1867)는 이들을 외면하지 않고 죽음을 선택한 어리석은 바보였다.
- 티소(1836~1902)가 사랑한 여인 캐슬린(1854~1882)은 식민지 인도에서 태어나 남다른 어린 시절을 보냈다. 이들이 연인으로 지냈던 애틋한 사랑의 시기는 빅토리아 여왕이 통치한 영국의 최전성기였다.

프랑스 혁명에서 산업혁명까지 이어진 이 시기를 멀리서 조망해 보면 어떤 흐름이 보일까? 이 시기 유럽을 흘러간 거대한 문명사적 흐름은 '낭만주의에서 실용주의로 옮겨갔다'라고 정의할 수 있다. 낭만의 다른 이름은 자유다. 낭만주의는 프랑스 혁명의 슬로건인 자유에 열광했던 독일 지식인들에게서 시작된 문화 운동이었다. 현실 너머 이상향을 꿈꾼 낭만주의자들은 계몽주의에 반대하며 내면의 감성과 민족의식을 고취하고자 했다.

하지만 오래 지속되는 열정은 없다. 이러한 낭만주의는 19세기 후반에 접어들면서 급속도로 식어버렸고 그 자리는 실용주의로 대체되었다. 공리주의, 실증주의와 함께 등장한 실용주의는 사물의 가치가 그것이 얼마나 유용한가에 달려있다고 주장했다. 이상향은 사라지고 지극히 현실적인 속세가 대두된 것이다.

이 시기는 과학과 기술이 결합하면서 그 이전 인류는 상상도 못하던 놀라운 발명품들이 쏟아져 나오던 시기였다. 런던과 파리에서 열린 만국박람회를 둘러본 이들은 모두가 진보의 신화에 빠져들었다. 미래는 걱정할 것이 없었다. 과학과 기술의 놀라운 성취가 인류가 겪었던 모든 문제를 해결해 줄 것처럼 보였다.

이런 기대는 한동안 유지될 수 있었다. 그리고 이 기대가 이어지던 시절을 서양 사람들은 참 좋았던 시절, 즉 벨 에포크belle époque라 부르며 기억한다.

4장

낙관과
전쟁의 시대,
울고 웃는 연인들

파란 폭풍 구름 위에서 잠 못 드는 남자

오스카 코코슈카, 〈바람의 신부〉

바람이 불어와 모든 것을 휘감는다. 구름 위일까? 사랑을 나눈 연인이 함께 누워 있다. 여인은 깊이 잠든 모습이다. 무릎은 남자의 다리 위에 올려 두고 왼손은 그의 어깨에 살며시 얹은 채 편안한 휴식을 즐긴다. 그런데 남자는 잠을 이루지 못하는 모습이다. 몸은 다소 경직된 듯하고 공허한 시선은 허공에서 흩어진다. 두 손은 마주 잡았는데 한쪽 손으로 다른 손의 손가락을 세고 있다. 무언가를 골똘히 생각하는 모습이다. 이 남자는 화가 자신이며 곁의 여인은 자신의 연인이자 뮤즈이다. 함께 지낸 지 벌써 1년이지만 이 유명한 여인이 자기 곁에 있다는 사실이 여전히 믿기지 않을 때가 있다. 그는 문득 중세의 전설 트리스탄과 이졸데의 모습으로 그녀와 함께 있는 장면을 그리고 싶었다. 왜 그런 생각이 들었을까? 허락될 수 없는 사랑의 상징과도 같은 연인들. 그 결말은 비극적 최후인데 말이다. 화가는 어렴풋이 느꼈는지도 모른다. 초라한 자신은 그녀를 품어 줄 수 없다는 것을. 그렇기에 둘 사이는 영원할 수 없다는 것을. 하지만 시간이 흐를수록 커져만 가는 집착을 도무지 자제할 수 없다. 이 마음을 아는지 모르는지, 친구인 게오르크 트라클은 겨우 윤곽만 드러난 이 그림을 보러 매일 들른다. 그림에 혼자 심취해서는 이 휘몰아치는 바람의 느낌을 시로 쓰겠다고 한다. 휘몰아치는 바람…. 새겨 볼수록 괜찮은 표현이다. 제목도 원래 생각했던 트리스탄과 이졸데가 아니라 휘몰아치는 바람이라고 지어야 할 것 같다.

오스카 코코슈카, 〈바람의 신부〉, 1914, 바젤 미술관.

내 머릿속은 환상으로 둘러싸인
바다와 같다.

_ 오스카 코코슈카

　도나우 강변, 멜크 수도원에서 조금 서쪽에 있는 푀클라른에서 태어난 오스카 코코슈카는 어려운 집안 형편으로 인해 오랜 가난을 경험했다. 체코 출신의 은세공인이었던 아버지에게는 일이 많지 않았고 가족을 부양할 능력이 없었다. 둘째로 태어났지만 형이 일찍 죽는 바람에 장남이 된 코코슈카는 어른이 되어서는 가족 모두를 먹여 살려야 했다.

　학창 시절 그는 착한 학생과는 거리가 멀었다. 생각은 독특했고 낡아 빠진 권위와 진부한 생각을 참지 못했다. 예술 분야에 다양한 재능이 있었던 그였지만 공부에는 전혀 관심이 없었다. 다양한 분야의 책을 닥치는 대로 읽었고 가끔 미술 전시를 찾았다. 당시는 프랑스에서 인상주의가 크게 성공한 이래 새로운 미술이 경쟁하듯 그려지던

교사 시절 코코슈카의 모습이다.

때였다. 코코슈카는 이국적이고 원초적인 세계를 그린 작품들에 끌렸다.

선생님 한 분이 그의 재능을 알아보았다. 미술 시간에 그린 그림을 보고 미술 전공을 해 보라고 권했던 것이다. 하지만 전문적인 공부를 해 본 적이 없는 그였기에 빈 미술 아카데미는 엄두를 내지 못했다. 대신 실용미술학교에 합격했는데 다행히 장학금이 나와서 다닐 수 있었다. 이 학교에는 빈 분리파에 소속된 예술가들이 교수로 있었고 이들에게 배운 것이 훗날 코코슈카의 일생에 큰 자산이 되었다.

대학을 마치고 일러스트와 삽화를 그리며 생활하던 그는 미술 교사 생활을 시작했다. 선생님으로서도 그는 독특했다. 아이들에게 정식 커리큘럼대로 가르치지 않았고, 신화를 공부하면서 연극적인 감동이 녹아 있는 스토리텔링을 통해 미술 보는 눈을 길러 주었다. 그는 이런 경험을 바탕으로 미술교육에 대한 글을 꾸준히 썼는데 이는 그의 예술 이론을 발전시키는 데에도 큰 도움이 되었다.

1910년부터 베를린에 거주한 그는 구스타프 클림트, 에른스트 키르히너, 에밀 놀데 등 새로운 미술을 추구하는 화가들과 교류하면서 자신의 그림도 선보이기 시작했다. 이때부터 그는 전보다 과감해졌다. 기존의 권위를 부정하고 조롱하는 글들을 기고했고 모임에서도 특이한 기행으로 주목을 받았다. 그는 곧 어디로 튈지 모르는 젊은 친구, 즉 앙팡 테리블enfant terrible로 불리게 되었다.

그런 그의 인생에 한 여인이 등장하게 된다. 그녀는 한 해 전인 1911년 세상을 떠난 유명한 음악가 말러의 아내인 알마였다. 두 사람

이 만났을 때 알마는 33세였고 코코슈카는 26세였다.

희대의 팜 파탈, 알마 말러

태어날 때 성이 쉰들러였던 알마는 오스트리아에서 매우 유명한 여인이었다. 구스타프 말러라는 대 작곡가의 아내이기도 했지만, 그녀 스스로가 작곡가였고 화가이자 작가였으며 사교계의 주인공이었다. 그런데 그녀를 최고의 유명 인사로 만든 건 이런 배경과 다재다능함이 아니었다. 그녀는 많은 남자와 염문을 뿌린 희대의 팜 파탈이었다.

그녀에게는 남자의 마음을 사로잡는 특별한 힘이 있었다고 한다. 어린 시절부터 남자들이 자신과 이야기만 나누면 정신을 못 차린다는 사실을 알게 된 그녀는 마음에 드는 남자와 거리낌 없이 연애했다. 그녀가 마음만 먹으면 안 넘어오는 남자가 없었다. 게다가 그녀는 상대적으로 마음이 빨리 식었던 반면 버려진 남자들은 모두 그녀를 잊지 못했다. 이게 바로 팜 파탈의 전형적인 특징이다.

알마는 유명한 풍경화가의 딸이었다. 그녀의 아버지는 그녀가 15세일 때 세상을 떠났는데, 그 뒤로 어머니는 공방에서 함께 지내던 아버지의 제자 중 한 사람인 카를 몰과 재혼을 했다. 그런데 젊은 계부 몰의 친한 친구가 그 유명한 화가, 클림트였다. 당시 17세였던 알마는 나이가 두 배인 클림트의 남성적인 매력에 반했고 결국 두 사람

은 연애를 했다. 말하자면 클림트가 그녀의 첫사랑이었던 셈이다. 하지만 두 사람의 관계는 베네치아에서 탄로가 났다. 가족 여행을 따라갔던 클림트가 리알토 다리 위에서 그녀와 키스를 하고 있었는데, 몰이 그 장면을 보고 말았던 것이다. 난리가 난 끝에 클림트와 헤어져야 했던 알마는 그 뒤로 자신의 음악 스승들을 유혹하면서 본격적인 연애사를 써 내려갔다.

순탄하지 못했던 그녀의 결혼 생활

그러다 그녀는 말러를 만나게 된다. 새아버지를 따라 어느 사교 모임에 갔다가 소개를 받은 것인데, 당시 말러는 빈 궁정의 오페라 지휘자였다. 말러 주변에는 그의 오페라 무대에 서기 위해 찾아오는 여인들이 많다는 소문이 있었고 이 때문에 알마에게는 그에 대한 안 좋은 선입견이 있었다. 그런데 말러가 그녀에게 푹 빠지고 말았다. 말러의 적극적인 구애에 마지못한 모양새로 연인이 되었는데, 당시 그녀는 앞선 관계를 쉽게 정리하지 못해서 소위 양다리 연애를 한동안 이어갔다고 한다. 그러다 그녀는 말러와 서둘러 결혼하게 되었다. 아이가 생겨서였다. 그때가 1902년이었다.

성공한 음악가의 아내로서 알마의 사회적 지위는 대단히 높아졌지만 결혼 생활은 그리 행복하지 못했다. 말러는 내성적이며 감정 기복이 심한 남자였다. 그는 작곡가로 성공하려는 아내를 도와주는 게

알마는 신비로운 매력이 있는 여인이었다. 생각에 잠긴 듯한 그녀의 눈빛이 예사롭지 않다.

아니라 주저앉히려 했다. 한 집안에서 두 사람이 경쟁하는 모양새가 남들에게 얼마나 우습게 보이겠냐며, 자신을 위해 내조만 하라고 요구했다. 알마는 이에 반발했지만 결국 굴복할 수밖에 없었고, 이는 두 사람 간 불화의 근본적인 원인이 되었다.

그러다 이 부부에게 시련이 찾아왔다. 전란을 피해 피신한 곳에서 전염병으로 첫 딸을 잃었는데, 설상가상으로 말러도 심장병 진단을 받았다. 상실감 속에서 슬픔에 잠겨 있던 알마는 우울증 증세를 얻게 되었다. 이 때문에 온천으로 요양을 갔던 알마는 그곳에서 젊은 건축가 발터 그로피우스를 만나게 되었고, 두 사람은 곧바로 불륜의 관계로 빠져들었다.

그러다 묘한 일이 벌어졌다. 어느 날 말러는 자신에게 온 편지 한 통을 받게 되는데, 그 편지가 원래는 알마에게 전해져야 하는 그로피우스의 연애편지였다. 이것이 실수였는지 고의였는지는 명확하지 않지만 이 편지로 인해 말러는 크나큰 충격을 받게 되었다. 그리고 남편이 불륜을 알게 되었는데도 불구하고 알마는 그로피우스와의 관계를 이어 나갔다.

말러는 괴로워하다 지그문트 프로이트에게 정신상담을 받았는데, 이때 그는 자신의 지난 잘못을 깨닫게 되었다. 아내의 꿈을 짓밟고 자기 위주로 살아온 것이 이 불행의 근본 원인임을 알게 된 것이다. 이후로 그는 아내에게 구체적인 조언도 하면서 알마가 작곡가로서 성공하도록 도왔다. 그렇게 두 사람 사이는 극적인 반전을 이뤘으나 화해의 시간은 길지 않았다. 말러가 그만 심장 합병증으로 갑자기

말러는 당대 최고의 지휘자이자 작곡가였다. 말년에 건강이 안 좋아진 그의 모습이다.

세상을 떠났던 것이다.

말러가 세상을 떠나면서 그녀는 막대한 재산을 물려받았다. 그러다 보니 장례식을 치르고 얼마 지나지 않았을 때부터 많은 이들의 구혼이 이어졌다. 한편 세상은 이 위대한 음악가의 인생을 조명하기 시작했는데, 배우자였던 알마는 그의 인생을 가장 정확히 알려 줄 수 있는 권위자로 인정받았다. 그녀의 회고록과 그녀가 간추린 남편의 편지가 속속 발표되었고 이는 이후 말러 연구자들에게 바이블처럼 여겨졌다.

그런데 많은 연구가 진행되면서 연구자들은 조금씩 이상한 점들을 발견했다. 알고 보니 알마가 말러의 인생에서 자신과 관련된 부분을 대폭 조작했던 것이다. 자신의 치부를 가리기 위해 그리고 말러와의 결혼 생활에서 자신이 일방적인 피해자였다는 점을 보여 주기 위해 그녀는 말러의 편지를 수정하기도 했고 없는 이야기를 만들어 내기도 했다. 그래서 지금도 말러 연구자들은 알마가 손을 댄 기록에 의존할 수밖에 없으면서도 그 진위를 의심해야 하는 어려움을 느낀다. 이를 일컬어 알마 문제Alma Problem라고 한다.

매혹적인 알마에게 푹 빠져 버린 코코슈카

말러가 세상을 떠난 이듬해인 1912년이었다. 알마는 계부의 권유로 초상화를 그리게 되었는데, 그녀의 앞에 나타난 화가가 바로 코코

슈카였다. 알마의 계부인 카를 몰은 후배인 코코슈카의 열렬한 지지자였는데, 그의 작품을 갖고 싶어서 알마를 그려달라고 했던 것이다. 그렇게 두 사람은 오랜 시간을 함께 보내게 되었다.

그리고 그 역시 그녀와 단둘이 있었던 남자들의 운명에서 벗어날 수 없었다. 열렬한 사랑에 빠진 것이다. 그림을 그리기 시작한 지 3일째 되는 날부터 그는 매일 그녀에게 사랑의 고백을 담은 편지를 바쳤다. 편지가 무려 수백 통이나 쌓였을 때, 그 뜨거운 열정이 알마의 마음을 움직였다. 두 사람은 불같은 사랑을 시작했다. 두 사람은 많은 이들의 우려와 반대에도 동거를 시작했고 이는 곧 커다란 스캔들이 되었다.

두 사람은 서로 사랑했지만 이들의 사랑을 지탱하는 건 코코슈카의 열정이었다. 그런데 열정은 지나치면 집착이 된다. 알마를 사랑했던 남자들 모두가 빠져들었던 함정에 코코슈카도 빠져들고 있었다. 알마는 집착이 느껴지는 순간부터 싸늘하게 식어 버리는 여자였다. 그런데도 코코슈카는 그녀가 누군가와 편지를 주고받고 사교계에서 다른 남자들과 어울리는 것을 견딜 수 없어 했다.

코코슈카는 알마가 자기 집으로 돌아가 며칠 머물 때면 찾아오는 남자가 없는지 밤마다 집밖에 숨어서 감시를 했다. 두 사람은 헤이그 인근의 네덜란드 휴양지인 스헤베닝언 해변을 좋아했는데 여름 휴가로 그곳을 찾은 코코슈카는 빈으로 돌아가지 말고 이곳에서 영원히 살자고 애원을 했다. 이 모든 것은 알마가 사랑의 마법에서 깨어나도록 만들 뿐이었다.

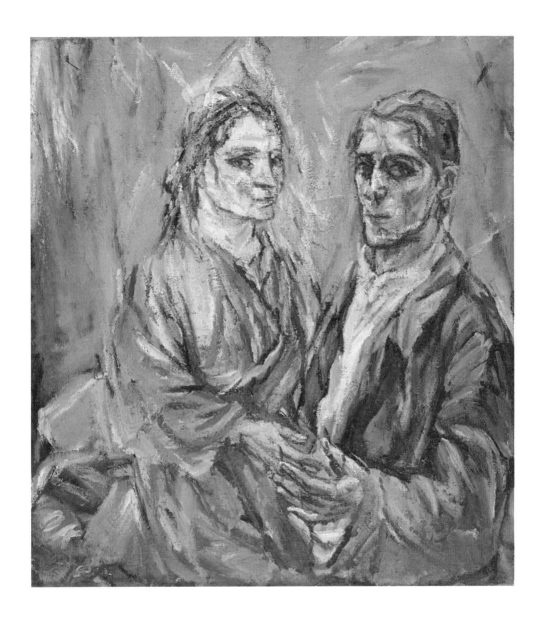

오스카 코코슈카, 〈오스카 코코슈카와 알마 말러의 이중 초상〉, 1912~1913, 폴크방 미술관.
이 시기 코코슈카는 이별의 두려움을 느끼며 알마를 집착적으로 그렸다.

작자 미상, 1890~1905년경.
네덜란드 헤이그의 해변 휴양지 스헤베닝언의 풍경.

　알마의 가족들도 코코슈카를 반대하는 가운데 코코슈카의 가족들과 그를 아끼는 사람들 모두가 이들의 사랑을 반대했다. 그가 망가질까 봐 걱정했던 것이다. 그런데도 코코슈카는 그녀에게 끝없이 청혼했다. 하지만 그녀는 결혼할 마음이 조금도 없었다.

　그 마음이 드러난 사건이 있었다. 스헤베닝언에서 여름 휴가를 보내고 돌아온 알마는 자신이 임신했다는 사실을 알게 되었다. 코코슈카는 세상을 얻은 듯 기뻐했지만 알마는 그렇지 않았다. 그녀는 곧바로 낙태를 결심했다. 코코슈카가 격렬히 반대했지만 그녀는 비밀리에 낙태 시술을 받았고, 그 상황을 견딜 수 없었던 코코슈카는 그녀가

시술을 받을 때 병원에 숨어 있다가 그녀의 피로 얼룩진 천을 훔쳐 빼돌렸다. 그리고는 낙태를 연상시키는 일련의 그림을 그리는 데 몰두했다. 알마는 이런 그의 행동에 소름이 돋았다고 한다.

알마는 코코슈카의 도발적인 면모를 좋아했었다. 예술계의 고리타분한 권위를 거부하고 자유로운 발상으로 신랄하게 조롱하는 그의 천재성에 묘한 매력을 느꼈던 것이다. 그런데 코코슈카는 알마와 함께 지내면서 자신의 매력을 모두 잃어버렸다. 그저 그녀를 잃을까 두려워 허우적대는, 알마에게는 이미 귀찮은 남자가 되어 있었던 것이다.

그와 함께 지내고 있었지만 그녀는 예전 불륜 상대였던 그로피우스와 다시 편지를 주고받았고 여러 남자의 열렬한 찬양과 구애를 즐기게 되었다. 그녀가 자신을 버릴지도 모른다는 두려움에 휩싸인 코코슈카는 점점 더 집착적으로 그녀를 그렸고 계속 새로운 그림을 그리기 시작하면서 그녀를 자기 앞에 붙잡아 두려 했다. 그럴수록 알마는 더 많은 사람과 어울렸고 며칠씩 돌아오지 않는 날이 늘었다. 자연스럽게 두 사람이 다투는 일도 많아졌다.

전쟁터에서도 잊지 못한 사랑

이 무렵 불안과 두려움에 시달리던 코코슈카는 새로운 그림에 착수했다. 중세 기사도 로맨스의 대표작인 '트리스탄과 이졸데'의 주인

공으로 자신과 알마를 그리는 작업이었다. 파란 색조를 바탕으로 붓질에는 격렬한 감정을 고스란히 담았다.

아직 구도와 기본적인 윤곽만 잡아 두었는데도 사람들의 찬사가 이어졌다. 오랜 친구이자 시인인 게오르크 트라클은 우연히 이 작품을 보더니 단숨에 매료되었는지 그 뒤로는 매일 찾아와 작업하는 모습을 지켜보다 갔으며, 〈밤〉이라는 제목의 시를 쓰기도 했다. 그리고는 말하길, 이 그림이 그려 낸 휘몰아치는 바람의 느낌이 머리에서 떠나지 않는다고 했다.

시에도 등장하는 이 단어 〈휘몰아치는 바람Windsbraut〉은 그렇게 이 그림의 제목이 되었다(우리가 알고 있는 제목 〈바람의 신부The Bride of the

명화잡사

Wind)는 영어로 옮겨지는 과정에서 변형된 것이다). 이런 일화까지 전해지면서 이 작품은 완성되기 이전부터 많은 이들에게 입소문이 날 정도로 유명해졌다.

이 절절한 사랑 고백을 담은 그림도 차갑게 식어버린 알마의 마음은 되돌리지 못했다. 관계는 점점 서먹해졌고 형식적인 대화만 이어졌다. 알마는 지인들과 장기간의 여행을 떠나기 시작했고, 코코슈카와 있는 시간을 피하기 시작했다. 코코슈카는 그녀에게 원망을 쏟아내는 편지를 계속 썼고 알마는 일기에서 그와의 관계는 사실상 이미 오래전에 끝났다고 썼다. 그녀는 벌써 다른 남자들과 로맨스를 이어가고 있었다.

이런 불행한 관계를 끝낼 수 있게 해 준 것은 전쟁이었다. 오스트리아의 젊은 남자 모두가 전쟁터로 끌려가야 했는데 입대를 앞두고 코코슈카는 이별을 예감할 수 있었다. 그녀가 너무나 밝아졌던 것이다. 그나마 그는 〈휘몰아치는 바람(바람의 신부)〉을 판매한 돈으로 말과 장비를 사서 기병대에 들어갈 수 있었다. 기병이 되면 일반 병사보다는 보호를 받기 때문에 살아 돌아올 가능성이 더 컸다.

그런데 전쟁터에서 극심한 불안과 초조에 휩싸여 있던 그에게 충격적인 소식이 전해졌다. 알마가 그로피우스에게 구애를 해서 두 사람이 결혼을 했다는 소식이었다. 이성을 잃어버린 그는 무기력하게 전장을 헤매다가 머리에 총을 맞았고 가슴을 깊이 찔렸다. 다행히 구조되어 상처는 치료되었지만 군의관은 그의 정신 상태가 정상이 아니라는 판정을 내렸다. 그 덕에 그는 위험한 전쟁터에 다시 배치되지

않고 후방에서 복무하며 살아남을 수 있었다.

　전쟁이 끝나고 코코슈카는 드레스덴으로 거처를 옮겨 화가로서 성공적인 경력을 쌓아 갔다. 드레스덴 미술 아카데미의 교수가 된 그는 수집가들의 사랑을 받았으며 미술관에도 작품이 소장되었고 1922년에는 베네치아 비엔날레 독일관을 장식하기도 했다. 그는 전후 독일에서 가장 인기 있는 화가가 되었다. 하지만 그는 그런 성공의 와중에도 알마를 잊지 못했다. 그런 그의 마음을 잘 보여 주는 건 알마 인형 이야기이다.

　1918년, 그는 알마와 똑같은 크기와 모습으로 인형을 만들었다. 옷까지 입혀서 얼핏 보면 알마와 너무나 흡사했던 이 인형은 늘 그의 곁에 있었다. 그는 그 인형을 앉혀 두고 그녀를 그렸으며 혼자 밥을 먹을 때에도 맞은 편에 앉혔고 잘 때도 꼭 안고 잤다. 인형은 처음엔 그에게 위안을 주는 듯했지만 시간이 갈수록 그를 더 비참하게 만들었다. 결국 그는 인형을 잘게 잘라서 버렸다. 이후 그는 교수직도 내려놓고 여러 나라를 전전하며 오랜 여행을 했고 한 여성을 만나 결혼한 뒤 스위스에 정착해 살았다.

　알마는 그 후 어떻게 되었을까? 알마는 나이가 들어서도 여전히 팜 파탈로 살았다. 그녀는 그로피우스와의 사이에서 딸과 아들을 낳았는데 두 번째 낳은 아들은 그로피우스의 아이가 아니었다. 그녀는 결혼 중에도 여러 남자와 바람을 피웠다. 당시 유명한 작가였던 프란츠 베르펠과는 깊은 열애에 빠졌다. 그녀의 아들 역시 베르펠의 아이였다고 한다. 불륜이 알려지며 그로피우스와 이혼한 그녀는 베르펠

과 결혼했고 이후 제2차 세계대전 때 나치를 피해 미국으로 건너가 여생을 보냈다.

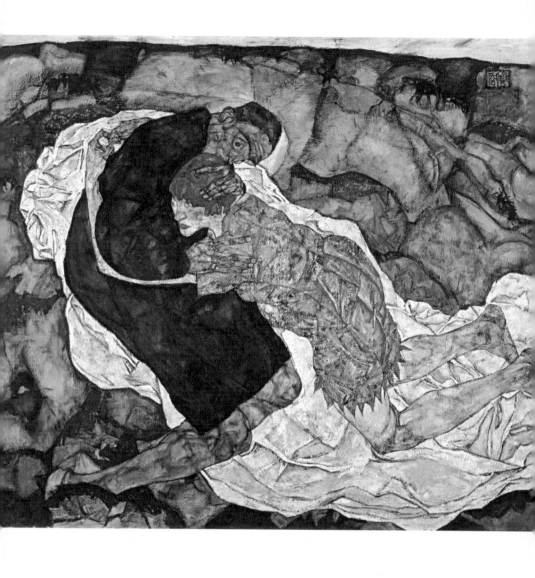

죽음을 간절하게 끌어안고 있는 소녀

에곤 실레, 〈죽음과 소녀〉

두 사람은 어디에 있는 것일까? 비스듬히 아래로 내려다보는 시선에 포착된 이들은 거친 바위 위에 있는 것 같기도, 징그러운 인체 더미 위에 있는 것 같기도 하다. 헝클어진 시트는 두 사람이 나눈 사랑을 연상시킨다. 그런데 제법 성숙해 보이는 소녀는 필사적으로 남자를 끌어안고 있다. 사랑의 몸짓이라기보다는 떠나려는 그를 붙드는 듯한 몸짓이다. 사제복을 입은 남자는 이런 그녀를 품에 안으며 달래 주려는데, 자세히 보니 그의 눈빛이 이상하다. 눈을 너무 크게 뜨고 있어 마치 공포에 사로잡힌 듯한 표정이다. 이 남자는 누구일까? 〈죽음과 소녀〉라는 이 작품의 제목은 남자가 죽음의 사신임을 말해 준다. 죽음의 사신이라기엔 너무나 포근한 자세를 하고 있지만 말이다. '소녀'는 오래전부터 미술에서 생명의 충동인 에로스를 상징했다. 그러므로 이 작품은 생명과 죽음의 충동이 뒤엉킨 순간을 그려 낸 작품이라고 할 수 있다. 남자의 얼굴은 화가를 많이 닮았다. 그런가 하면 소녀의 붉은 머리는 화가의 연인이자 뮤즈였던 여인을 떠오르게 한다. 그녀는 이 작품이 그려지기 몇 달 전, 사랑하던 그를 떠나야 했다. 그가 다른 사람을 결혼 상대로 정했기 때문이다. 그녀는 이별을 받아들이고 떠났지만 그는 잘 알고 있었다. 몸은 멀리 있어도 그녀의 영혼은 간절하게 그를 붙들고 있다는 걸. 언젠가 그녀는 알게 될까? 그가 죽음의 사자였다는 것을. 젊음의 생명력을 빼앗으며 죽음과도 같은 고통을 안겨 주는 그런 존재였다는 것을 말이다.

에곤 실레, 〈죽음과 소녀〉, 1915, 벨베데레 궁전.

세상 만물은 살아 있는 동안
죽어 있는 것이다.

_ 에곤 실레

　20세기가 시작되면서 과거의 상징이었던 도시 빈은 현대적 대도시로 탈바꿈하고 있었다. 성벽이 사라진 자리에 새로운 건물들이 들어섰다. 문화적으로도 뛰어난 천재들이 등장하면서 새로운 시대를 열어젖히고 있었다.

　구스타프 클림트, 구스타프 말러, 아르투어 슈니츨러는 각기 미술, 음악, 문학의 새로운 시대를 상징하는 인물이었고 철학자 루트비히 비트겐슈타인의 아버지가 후원하고 건축가 요제프 마리아 올브리히가 설계한 빈 분리파 전시관은 과거와의 단절을 선언한 투사들의 근거지였다. 도시 가득 들어선 카페에선 부유층과 지식인들이 신문을 읽고 토론을 했다. 공연계에는 여전히 전통을 고수하는 공연이 우세했지만 새로운 스타일의 모더니즘 공연도 많은 호응을 얻고 있었다.

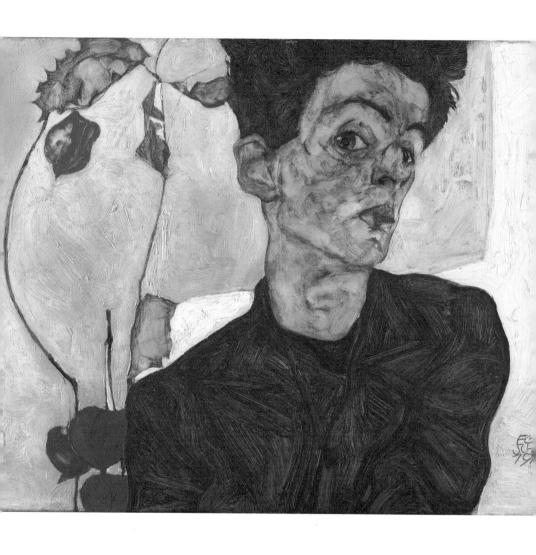

에곤 실레, 〈꽈리 열매가 있는 자화상〉, 1912, 레오폴트 미술관.
실레는 본능이 꿈틀대는 감각적인 필치로 많은 그림을 남겼다.

외설적인 그림을 그리는 화가

1911년 봄, 스무 살의 화가 에곤 실레는 자신의 미래를 고심하고 있었다. 그림은 자신의 전부였지만 화가로서 자신에게 과연 재능이 있는지, 충동으로 치닫는 자신의 그림이 과연 성공할 수 있을지 확신할 수 없었기 때문이다. 그때 그의 앞에 17세의 소녀, 발리 노이질이 등장했다.

발리는 원래 클림트의 모델이었다. 당시 실레에게 클림트는 우상이었는데, 매우 고전적이면서도 파격적인 그림을 선보인 클림트는 당시 최고의 인기를 얻고 있었다. 실레는 그를 찾아가 고민 상담도 하고, 많은 조언을 얻었다. 클림트는 자신이 갖지 못한, 보다 원초적인 감각과 과감성을 가졌다며 실레를 격려하고는 그의 화풍과 잘 맞을 거라며 발리를 소개해 주었다.

그 뒤로 실레는 그녀를 불러 그리고 또 그렸다. 그리고 머지않아 두 사람은 동거를 시작했다. 발리는 조용하면서도 깊이를 가늠할 수 없는 열정을 가진 여인이었다. 실레가 요구하는 포즈는 늘 기이할 정도로 외설적이었기 때문에 아무나 할 수 있는 것이 아니었다. 하지만 발리는 실레가 원하는 것 이상을 보여 주었다. 발리와 함께하면서 실레는 영감이 솟구쳤고 자신의 스타일을 끝까지 밀어붙일 수 있었다. 두 사람은 참 잘 맞는 화가와 모델이었던 셈이다.

그런데 세상은 두 사람을 가만두지 않았다. 당시 화가와 모델 간의 은밀한 관계는 사회적으로 허용이 되는 면이 있었지만, 동거는 차

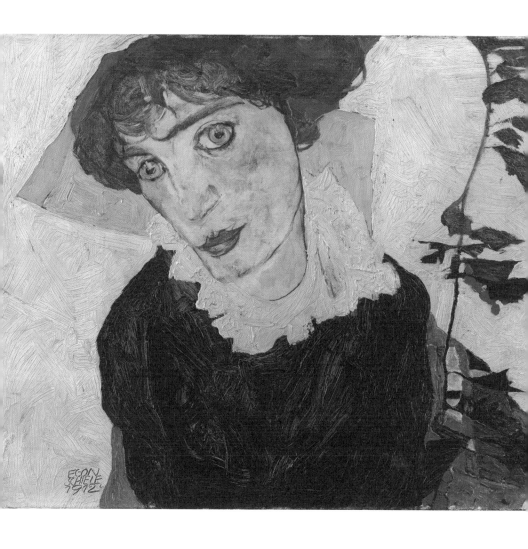

에곤 실레, 〈발리 노이질의 초상〉, 1912, 레오폴트 미술관.
실레의 젊은 시절 연인이자 뮤즈였던 발리 노이질은 실레에게 꼭 필요한 모델이었다.

원이 다른 문제였다. 게다가 발리는 미성년자였다. 두 사람의 관계가 알려지기만 하면 곧 주변이 시끄러워졌기 때문에 이들은 자주 이사를 해야 했다. 집에 걸어 둔 그림들이 너무나 외설적이었다는 점도 문제를 악화시켰다.

어느 날 실레는 어린이들이 보는 곳에 누드화를 걸어 놓았다는 이유로 고발돼 3주간 감옥에 갇히게 되었다. 당혹스러운 상황이었지만 발리는 면회 금지 명령마저 어기고 몰래 그가 있는 감옥을 찾아가 창살 너머로 오래도록 이야기를 나눴다. 이 일로 실레는 그녀를 더 깊이 사랑하고 신뢰하게 되었다. 이듬해 여름, 이 커플은 지인의 초청으로 아름다운 호숫가에서 휴가를 보냈는데 이때가 실레와 발리에게는 가장 행복한 추억으로 남았다.

실레의 그림은 사람들을 당혹시켰다. 그의 작품은 첫눈에 보기엔 클림트의 외설적 버전처럼 보이기도 했는데, 그의 묘사가 포르노그래피에 가까웠기 때문에 거부감을 느끼는 사람들이 많았다. 하지만 소수이긴 했어도 초기작부터 그의 가능성을 매우 높게 본 이들도 있었다. 그는 초상화를 그려 주 수입원으로 삼았고 방대한 양의 드로잉과 수채화를 팔았다. 문제는 그에게 늘 돈이 없었다는 점이다. 그의 사전에 절약이란 단어는 없었다.

그러는 동안 발리는 그의 아내처럼 모든 집안일을 챙겨 주었다. 없는 돈을 아껴서 실레를 먹이고 뒷바라지를 했고, 자신에게 쓴 돈은 거의 없다고 할 정도로 헌신적으로 실레를 도왔다. 이런 모습을 보면 발리가 얼마나 열렬히 실레를 사랑했는지 알 수 있다.

에곤 실레, 〈포옹〉, 1917, 벨베데레 궁전.

실레의 작품 중에는 높은 수위의 성애 묘사가 많다.
그가 그려낸 인체의 관능성은 퇴폐적 느낌을 강하게 풍긴다.

실레는 잘생긴 멋쟁이였다. 예절도 바르고 세련된 태도를 갖고 있었기 때문에 인기가 많았다. 게다가 발리는 그의 모델로서 누구보다 그의 천재성을 잘 알고 있었다. 말을 꺼내지는 않았지만, 그녀는 사실 오래전부터 그와 결혼하기를 소망하고 있었다.

하지만 실레는 생각이 달랐다. 발리에게 모든 것을 의존하며 살고 있었지만 그녀와 결혼할 생각은 해 본 적이 없었다. 그는 부유한 아내를 맞아 안정된 삶을 살길 원했다. 발리와 함께 지낸 지 3년이 지난 1914년 12월, 그는 작업실에서 가까운 곳에 살던 두 자매, 아델레와 에디트 하름스에게 관심을 갖게 되었다. 그들의 가정은 아주 부유하지는 않았지만 중산층이었다.

한 남자를 사이에 두고 치정이 벌어지다

자매와 인사를 하게 된 그는 정성스러운 편지를 보내며 두 사람과 친해졌고 함께 영화를 보러 갈 정도로 가까워졌다. 당시 양갓집 여인들은 외출할 때 보호자가 있어야 했는데 실레는 발리에게 이들의 보호자 역할을 시켰다.

실레가 자매 중 누구에게 더 관심이 있었는지는 알 수 없지만, 자매가 모두 실레를 좋아한 것은 사실이다. 하루는 자매가 실레를 집으로 초대해 부모에게 소개한 적이 있는데, 이때를 계기로 실레는 아델레보다는 에디트와 더 가까워졌다. 분명 이들에게는 실레를 놓고 경

쟁하는 마음이 있었을 테다. 하지만 그중에 더 적극적이었던 에디트가 실레를 차지한 모양새가 되었다. 부모의 반대에도 실레와 결혼하기로 결심한 에디트는 과감한 사랑의 편지를 보냈다.

'부모님들은 반대하시지만 전 마음을 정했어요.

전 당신을 사랑하고 당신과 함께 살고 싶습니다.

그런데 이를 위해서는 먼저 정리되어야 할 것이 있어요.

당신의 삶에 간섭할 생각은 없지만,

이것 하나만큼은 말씀드리지 않을 수 없네요.

당신의 여자 친구인 발리와의 관계를 정리해 주시는 거요.

제가 무리한 요구를 하는 걸까요?

전 그렇지 않다고 생각해요.

저는 발리를 향한 질투심을 감내할 정도로 강인하지 못해요.

이제 당신은 제게 가족보다 더 소중한 사람이 되었습니다.

제 바람이 이뤄지기를 간절히 바랍니다.'

에디트의 명확한 요구와 사랑 고백은 실레에게 분명한 선택을 요구했다. 발리와 함께 지금까지의 자유분방한 삶을 이어갈 것인가, 아니면 발리를 정리하고 에디트에게 정착하는 삶을 살 것인가.

그는 후자 쪽으로 마음이 기운 상태였다. 하지만 그 길을 선택하려면 발리에게 헤어지자는 말을 해야 했다. 갑자기 그는 눈앞이 캄캄해졌다. 그녀의 인생에서 실레는 전부였다. 어떻게 그녀에게 떠나라

는 말을 할 수 있을까? 이는 그녀에게 죽음과도 같은 절망을 선사할 것이다. 그가 오래도록 망설이자 조바심이 난 에디트가 먼저 나섰다. 그녀는 발리를 찾아가 상황을 설명하면서 설득했다.

> "당신은 에곤과 결혼할 수 없어요.
> 신분이 다르다는 거, 누구보다 당신이 더 잘 알잖아요.
> 당신이 곁에 있으면 에곤도 평생 결혼을 할 수 없게 되는 거예요.
> 게다가 지금 에곤은 나와 결혼을 원하고 있어요.
> 다만 당신에게 헤어지자는 말을 못 하고 있을 뿐이고요.
> 그렇다는 건 당신이 스스로 정리를 해 줘야 한다는 거예요.
> 아시겠죠? 당신의 판단을 믿어요."

신분의 한계. 평생 뼈저리게 느껴 온 것이다. 에디트는 중산층의 딸이고 자신은 가난한 집의 딸이다. 잘 알고 있다. 하지만 그것 말고 무엇이 부족하단 말인가? 다른 모든 점에서 실레에게는 자신이 필요해 보였다. 에디트의 이야기는 연이어 심장을 파고들었지만 발리는 그 말을 묵묵히 참아 냈다. 그리고 답하지 않았다. 결국은 실레와 결정지어야 할 문제니까.

그런데 며칠 뒤, 실레가 두 사람이 자주 갔던 아이히베르거 카페로 발리를 데려가서는 이야기를 꺼냈다. 에디트와 결혼하고 싶다고, 그러니 우리는 이제 헤어져야 한다고. 그는 발리의 눈을 제대로 쳐다보지 못했다. 마침내 올 것이 왔다. 나름대로 마음의 준비를 했지만,

그럼에도 발리의 마음은 무너졌다. 눈물이 앞을 가렸다. 당황한 실레는 갑자기 말이 많아졌다. 원한다면 잠시만 헤어져 있는 것은 어떻겠냐고 했다. 여름마다 시간을 정해 며칠씩 함께 지내는 것도 괜찮겠다며 혼자서 떠들었다.

실레가 자기 눈치를 살피며 많은 말을 쏟아 낼수록 발리는 더더욱 비참해졌다. 그는 이 상황을 모면하려 거짓말을 하고 있었다. 자유롭게 사느냐 정착해서 사느냐, 두 가지 길만이 있을 뿐 그 중간은 없었다. 그녀는 일어섰다. 에디트에게 실레를 빼앗긴 상황은 되돌릴 수 없다. 떠나야 한다. 발리는 실레에게 작별을 고했다. 그리고 집으로 돌아가 짐을 챙겼고 그렇게 영영 실레의 곁을 떠났다.

발리가 떠나고 실레와 에디트는 서둘러 결혼식을 올렸다. 1915년 6월이었다. 에디트가 가져온 지참금은 실레의 빚을 줄이는 데 큰 도움이 되었다. 하지만 이들의 행복한 신혼 생활은 오래가지 못했다. 결혼한 지 나흘 만에 실레가 군에 징집되어 프라하로 떠나야 했기 때문이다.

에디트는 매우 적극적인 면이 있었다. 그녀는 남편을 따라가겠다고 고집을 부렸다. 그래서 실레의 부대가 옮겨 갈 때마다 가장 가까운 도시에서 지냈는데, 그 정성에 놀란 부대장은 가끔씩 실레의 외박을 허락해 주었다. 그 후 실레는 몸 상태나 정신 상태가 전투에 그리 적합하지 않다는 판정을 받아 후방에서 지원 업무를 맡게 되었다. 그러면서 시간의 여유가 생겨 그림도 그릴 수 있었다. 그때 그린 여러 작품 중에 〈죽음과 소녀〉가 있었다.

버려진 여인을 향한 죄책감

　이 작품은 고전미술이 많이 다뤄 온 전통적인 주제를 실레만의 스타일로 그려 낸 작품이다. 이때 전통적 주제란 메멘토 모리, 즉 죽음을 기억하라는 종교적 교훈이다. 앞서 홀바인의 그림 〈대사들〉에서도 설명했듯, 이에 대한 상징으로 주로 해골을 많이 그렸다. 그런데 어떤 화가들은 더 강렬한 대비를 위해 해골 옆에 젊음과 생명력을 상징하는 소녀를 그리기도 했다. 해골 대신 사탄이나 죽음의 사신을 그리는 경우도 있었다.

　실레는 죽음의 사신에 사제복을 입혔고 소녀를 부드럽게 품어 주는 다소 독특한 해석으로 이 주제를 다뤘다. 그런데 죽음과 소녀는 왜 서로 끌어안고 있는 것일까? 우리에게 무의식의 세계를 알려준 프로이트는 이런 주제의 그림을 해설하면서 우리 마음에는 성적인 충동(에로스)도 있지만 그 반대인 죽음의 충동(타나토스)도 있다고 설명한다. 로맨틱 판타지를 좋아하는 마음이 있는가 하면 그 반대편에는 무서워하면서도 공포영화를 보려는 마음이 있다는 것이다. 실레의 그림에는 이러한 인간의 양면적인 충동이 서로를 강렬히 끌어안고 있는 죽음과 소녀로 표현되어 있음을 알 수 있다.

　그런데 또 하나 눈여겨볼 점은, 실레가 이 작품에서 죽음의 사신으로는 자신의 모습을, 소녀에는 발리의 모습을 투영했다는 사실이다. 이 작품을 그릴 당시에 그의 곁에는 발리가 없었지만, 그리기에 어려움은 없었다. 그에게 발리는 눈을 감고도 그릴 수 있는 모델이었

에곤 실레, 〈에디트의 초상〉, 1915, 헤이그 미술관.

에디트는 남편인 실레를 사랑했지만 누드 모델이 되는 것에서 많은 부담을 느꼈다고 한다.

기 때문이다. 소녀를 죽음의 사신에게 저리도 간절히 매달리는 모습으로 묘사한 대목에선 그의 마음이 고스란히 드러난다. 그는 점점 커져 가는 죄책감을 떨치지 못하고 있었던 것이다.

실레와 헤어질 때 발리는 그 어떤 금전적 지원도 받지 못했다. 실레에게 돈이 없었기 때문이다. 발리는 그냥 버려진 셈이었다. 생계를 이어 나가야 했기 때문에 발리는 적십자에 소속된 종군 간호병이 되어 전방에서 생활했다. 그 열악한 환경 속에서 버티던 그녀는 부대 내에 퍼진 성홍열에 감염이 되고 말았다. 그리고 야전병원 침대에서 쓸쓸히 죽어 갔다. 그때 그녀의 나이는 겨우 23세였다.

실레는 그녀의 사망 소식을 접하고 충격을 받아 오래도록 작업을 이어가지 못했다. 이 작품에는 본래 〈남자와 소녀〉라는 이름을 붙일

생각이었는데, 그는 마음을 바꿨다. 그렇게 이 작품의 제목은 〈죽음과 소녀〉가 되었다.

여전히 전쟁 중이었지만, 이 작품이 그려지던 무렵 실레는 아내의 도움을 받아 가며 전시회에도 참여할 수 있었다. 1917년부터 그의 작품은 주목을 받았고 당시 가장 '핫한' 작가로 대두되었다. 1918년에 열린 빈 분리파 전시에 초대받은 그는 메인 홀에 무려 50점의 작품을 전시했고 전시 포스터도 디자인했다. 그의 작품을 찾는 이들이 줄을 서면서 그의 작품 가격은 하늘 높은 줄 모르고 올랐다.

하지만 신은 그가 이 성공을 누릴 시간을 길게 허락하지 않았다. 그해 가을, 스페인 독감이 대유행하면서 당시 임신 6개월이었던 에디트는 고열에 시달리다 세상을 떠났다. 그리고 그녀를 간호하며 그녀의 마지막 모습을 열심히 스케치했던 실레도 아내가 죽은 뒤 3일 만에 같은 증세로 사망했다. 그때 그의 나이는 28세였다.

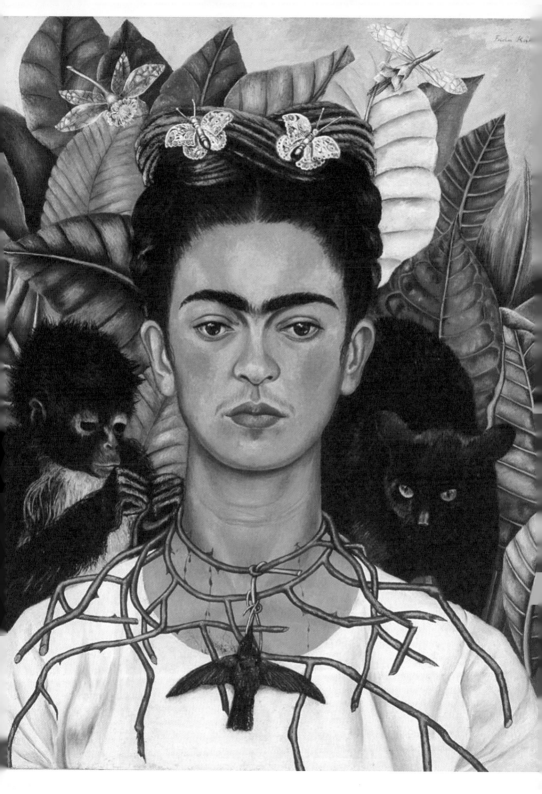

산산이 부서진 몸, 잔인하고 가혹한 사랑

프리다 칼로, 〈가시 목걸이 자화상〉

무표정한 여인은 정면을 바라본다. 하지만 눈에는 초점이 없다. 그녀의 의식은 밖이 아닌 안을 향하고 있기 때문이다. 그 마음은 그림에 등장하는 모든 요소에 잘 드러난다. 그녀의 목을 휘감은 가시넝쿨 목걸이는 점점 뻗어 나가며 그녀를 옥죈다. 목 주위에선 벌써 피가 흘러나온다. 목걸이에는 벌새가 매달려 있다. 멕시코에서는 사랑을 상징하는 새다. 하지만 이 새는 이미 죽어서 가시 위에 늘어져 있다. 그녀는 동물을 사랑했다. 그녀가 가장 외로울 때 친구가 되어 준 존재들이다. 고양이는 웅크리고 무언가를 노린다. 목걸이에 걸려 있는 벌새 혹은 정면에 있는 다른 무언가이리라. 왼편의 원숭이는 그녀가 가장 아꼈던 카이미토 데 구아야발이라는 거미원숭이이다. 이 원숭이를 선물해 주었던 남편은 이제 그녀의 곁에 없다. 얼마 전 이혼을 했기 때문이다. 카이미토는 걱정스러운 표정으로 그녀의 목에서 가시넝쿨을 풀어 보려고 하고 있다. 그리고 그녀의 머리 위에는 보석 장식처럼 나비와 잠자리가 날고 있다. 현실을 짓누르는 고통과 절망 속에서도 그녀의 정신은 행복과 자유를 꿈꾸는 것일까? 그녀는 평생을 치열하게 살아왔다. 이미 죽어도 여러 번 죽어야 했던 삶이었지만 이렇게 끌고 왔다. 이제 자신의 전부였던 남자를 떼어 놓고 혼자 가야 한다. 잎들이 푸르고 싱싱하다. 그만큼 그녀는 여전히 젊다.

프리다 칼로, 〈가시 목걸이 자화상〉, 1940, 개인 소장.

날개가 있어 날 수 있다면
다리가 왜 필요할까?
_프리다 칼로, 다리 절단 수술을 마치고 쓴 일기 중에서

프리다 칼로는 1907년 멕시코 코요아칸에서 태어났다. 아버지는 독일 출신이었고 어머니는 스페인과 멕시코 원주민의 혼혈, 즉 메스티자였다. 그런데 칼로는 평생에 걸쳐 자신은 멕시코 혁명이 발발했던 1910년에 태어났다고 주장했다. 어려 보이려는 게 아니라 어릴 적 발육이 늦어서 학교에 늦게 가야 했기 때문인데, 자라서는 다른 이유도 추가되었다. 그녀는 스스로를 혁명 그 자체라고 규정했다. 그러다 보니 자신의 삶이 혁명의 해에 시작되어야 한다고 생각했던 것이다.

그녀의 어린 시절, 멕시코는 대혼란기였다. 중산층은 정치적 자유를 위해 싸웠고 농민들은 착취를 거부하고 최소한의 인권을 쟁취하기 위해 싸웠다. 처가의 사진관을 물려받은 칼로의 아버지는 파란 집, '카사 아술'을 지었다. 이 집의 추억을 소중히 여긴 칼로는 이후 자신

프리다 칼로는 멕시코 원주인의 피가 섞인 아주 총명한 소녀였다.

의 집도 모두 파란색으로 꾸몄다.

칼로는 6살 때 소아마비를 앓았다고 알려져 있다. 오른쪽 다리가 짧고 약해 어린 시절에는 친구들에게 놀림을 받았다. 그런데 최근 밝혀진 바에 따르면 그녀의 신체 문제는 엽산 부족으로 인한 척추 기형 때문이라고 한다. 이는 그녀의 동생 크리스티나도 함께 겪은 장애였다. 아버지는 칼로에게 힘든 재활 훈련을 시켰다. 스스로 살아갈 수 있게 하기 위해서였는데, 이를 해내면서 칼로는 또래 아이들보다 강한 의지를 갖게 되었다.

멕시코의 명문 학교에 입학한 칼로는 1922년에 디에고 리베라를 처음 만나게 되었다. 당시 멕시코 혁명정부는 국민들에게 애국심을 고취하기 위해 벽화운동을 전개하고 있었는데, 칼로가 다니던 공립학교의 벽화를 그리기 위해 당시 인기 화가였던 리베라가 왔던 것이다. 리베라의 그림에 매료된 칼로는 그의 시선을 끌기 위해 짓궂은 장난을 쳤다. 하지만 당시 리베라에게 그녀는 발랄한 어린 소녀에 불과했다.

산산이 부서진 몸으로 그리기 시작한 그림

그러던 어느 날, 18세의 칼로에게 끔찍한 사고가 닥쳤다. 그녀가 남자친구와 함께 버스를 탔는데, 그 버스가 그만 전차와 충돌을 했던 것이다. 원래는 앞의 버스를 타고 가다가 양산을 잃어버린 걸 알고는

내려서 한참을 찾아다니다 다시 잡아탄 버스였다.

전차와 충돌하는 순간 모두가 앞쪽으로 튕겨 나갔는데, 그때 버스 손잡이 기둥이 부러지면서 그녀의 옆구리와 골반, 허벅지를 관통했다. 오른쪽 다리와 발은 산산이 부서졌다. 살아있는 사실만으로도 다행이었다. 그녀는 꼬박 3개월간 전신 깁스를 했고, 1년이 넘는 시간을 오직 침대에서만 지내야 했다. 의사들은 그녀가 다시 걸을 수 없을 것이라고 했다.

그녀는 원래 그림 그리기를 좋아했다. 늘 누워 있어야 했던 그녀를 위해 어머니가 돈을 들여 침대를 개조했다. 침대 덮개를 씌우고 거울을 붙였으며 특수 제작한 이젤을 침대에 놓아 주었다. 그녀는 자신의 모습과 가지고 싶은 것들을 그리며 지루함을 달랬다. 화가로 살아가고 싶다는 꿈을 갖게 된 시기가 이때였다.

극심한 고통 속에서도 그녀는 재활에 전념했고 초인적인 의지로 다시 걸을 수 있게 되었다. 밝은 모습을 되찾은 칼로는 정치 모임에도 참여했는데, 이때 알게 된 지인의 소개로 리베라를 다시 만나게 되었다. 리베라는 그사이 멕시코에서 국민 화가로 불릴 정도로 큰 성공을 거두고 있었다.

당시 칼로는 화가로 살아가는 게 가능할지 심각한 고민에 빠져 있었다. 그래서 그녀는 리베라를 찾아가 자신의 그림을 보여 주면서 고민 상담을 했다. 리베라는 그녀의 잠재력을 높게 평가했다. 그리고 계속 그림을 그리라고 격려했다. 이를 계기로 두 사람은 가까워졌고 연인이 되었다.

프리다 칼로는 다양한 스타일의 패션으로도 언론의 주목을 받았다.

디에고 리베라는 지금도 멕시코를 대표하는 국민 화가로 기억되고 있다.

두 사람이 결혼한다고 했을 때 칼로의 집에서는 난리가 났다. 특히 어머니의 반대가 극심했다. 우선 리베라가 공산주의자라는 점부터 이미 결혼을 두 번이나 했던 바람둥이라는 점, 키는 190센티미터에 몸무게도 130킬로그램이 넘는 그가 아담한 칼로에게는 너무 크다는 점 등 반대하는 이유도 각양각색이었다. 그러면서 그녀는 두 사람이 결혼식장에 서면 흡사 코끼리와 비둘기 같을 것이라는 말도 했다.

반면 칼로의 아버지는 리베라를 따로 불러서 솔직하게 이야기했다. 딸이 자주 아프리라는 점, 열정적이고 똑똑하지만 절대 고분고분하지 않으리라는 점을 알려 주었다. 그리고 때로는 악마가 따로 없으리라는 경고도 했다. 그래도 결혼이 하고 싶다면 허락하겠다는 말이었다. 사실 그녀의 아버지는 앞으로 칼로에게 들어갈 천문학적인 병원비가 부담이었다. 그런데 디에고처럼 성공한 사람이 딸을 데려간다면 마다할 이유가 없었다.

결국 두 사람은 1929년에 결혼식을 올렸다. 당시 칼로는 22세였고 리베라는 42세였다. 칼로는 마음먹고 꾸미면 사람들이 주목할 정도로 아름답게 변신했다. 민족에 대한 자부심이 강했던 그녀는 전통 의상을 즐겨 입었고, 어떨 때는 머리를 짧게 자르고 남성 정장을 입기도 했다. 그녀는 언제 어디에서나 통통 튀는 매력으로 주목을 받았다.

결혼 후 여유로운 삶을 즐기며 행복한 나날을 보내던 칼로에게 불행이 밀려왔다. 남편인 리베라가 다시 여자들을 만나며 바람을 피우기 시작한 데다, 본인은 몸이 약하다 보니 아이를 유산하고 말았던 것이다. 그러나 그녀는 그를 사랑했다. 화가인 그녀에게 남편은 저 높은

곳에 자리한 위대한 존재였다. 그리고 디에고는 작품을 구상하면서 잘 풀리지 않을 때마다 칼로에게 의견을 구했는데, 그런 순간들이 너무나 좋았다. 그의 작품에 자신의 의견이 반영될 때면 보람과 희열을 느낄 수 있었다. 이처럼 칼로의 희로애락은 전적으로 남편에게서 비롯되었고, 그만큼 그녀는 디에고에게 종속되어 있었다.

그러는 동안 리베라는 멕시코를 넘어 세계적인 화가가 되고 있었다. 미국에서도 연이어 러브콜이 밀려왔는데 그러다 보니 칼로는 그를 따라 미국의 여러 도시를 다니며 지냈다. 1931년 뉴욕 현대미술관에서 개인전을 열었을 때, 1933년 뉴욕 록펠러 센터 벽화 작업을 할 때, 리베라는 그의 경력의 정점에 있었다. 그러는 동안 칼로는 미국에서의 삶을 즐겼고, 여러 예술가들과 교류하면서 자신의 작품 세계를 발전시키고 있었다.

사고의 고통보다 끔찍했던 남편과 동생의 불륜

그러다 이들 부부에게 어려움이 시작되었다. 록펠러 센터에서 작업하던 리베라가 작품 한가운데 레닌의 얼굴을 그린 것이 문제가 되었다. 당시 미국에는 사상의 자유가 있었지만, 스탈린 집권 이후 소련의 전체주의에 반대하는 사람들이 늘어나고 있었다. 록펠러 재단 측에서 레닌의 얼굴을 빼 달라고 요청했지만 리베라는 말을 듣지 않았고 결국 벽화는 완성되지 못한 채 철거되고 말았다. 그 뒤로 리베라는

미국에서 논란의 중심에 섰고 일거리가 대폭 줄게 되었다.

이 무렵 칼로는 멕시코를 그리워하고 있었다. 미국에서의 생활은 화려했지만 공허했다. 그녀가 매일 밤 상류사회의 파티를 즐기고 있을 때, 높은 빌딩 뒤편의 슬럼가에는 비참하게 살아가는 사람들이 굶고 있었다. 깊은 죄책감에 시달리던 칼로는 리베라에게 돌아가자고 말했다. 어떻게든 미국에서 성공을 이어가고 싶었던 리베라는 반대했고 둘은 오래 다퉜다. 그러다 결국 칼로의 몸이 안 좋아지면서 어쩔 수 없이 멕시코로 돌아와야 했다.

멕시코로 돌아와 두 사람은 '산 앙헬', 즉 천사라는 이름의 집에서 살게 되었다. 두 개의 건물이 이어진 집이었는데 붉은색 건물은 리베라의 집이었고 파란색 건물은 칼로의 집이었다. 이 시기에는 디에고도 몸이 안 좋았고 칼로도 다시 수술을 받는 등 힘든 시절을 보냈다. 칼로의 수술비가 어마어마했기 때문에 리베라는 부담을 느꼈다. 그리고 자신이 성공하지 못하는 이유는 다 칼로 때문이라며 원망하기 시작했다.

그런데 이런 불행은 아무것도 아니었다. 칼로는 그야말로 하늘이 무너지는 경험을 하게 되었다. 산 앙헬로 온 이후, 남편 리베라가 칼로의 동생인 크리스티나와 바람을 피운다는 사실을 알게 된 것이다. 크리스티나는 칼로가 가장 아낀 동생이었고 신체적으로 같은 불구를 겪었기에 더 애틋한 사이였다.

그랬던 크리스티나가 리베라의 모델 일을 하다가 유혹에 넘어가 일을 저질렀던 것인데, 1년 넘도록 이 사실을 몰랐던 칼로는 그전에

는 겪어보지 못했던 큰 고통을 느꼈다. 자신의 몸이 부서지는 사고 정도는 여기에 비할 바가 아니었다. 그리고 두 사람의 관계보다 더 절망스러웠던 사실은, 리베라가 이제 자신을 거추장스럽다는 듯 대한다는 것이었다.

이 시기, 집을 나와 작은 아파트로 거처를 옮긴 칼로는 자신의 긴 머리를 잘랐는데 툭 떨어지는 머리채를 보며 깨달은 바가 있었다. 자신이 한 남자에게 너무나 종속되어 있었다는 사실이었다. 자기 삶에서 가장 좋은 시절을 살면서 정작 자신을 위해서는 한 일이 없었다. 여전히 그를 사랑하고 있었지만, 오직 그로 인해 생겨나는 감정에 점령된 삶은 멈춰야 한다고 생각했다.

그래서 칼로는 혼자 뉴욕으로 갔다. 리베라에게서 벗어난 전혀 새로운 삶을 시도해 본 것이다. 하지만 멀리 있을수록 리베라의 빈자리는 점점 더 커졌다. 아무리 노력해도 그녀는 남편을 떠날 수 없었다. 그래서 그녀는 돌아와 리베라에게 이런 제안을 했다. 결혼을 유지하되 서로 각자의 사생활을 존중해 주자고. 리베라도 이에 동의했다.

그 뒤로 칼로의 삶은 완전히 달라졌다. 자유롭게 사랑을 하고 나니 확실히 리베라에 대한 원망은 눈 녹듯이 줄어들었다. 그런데 그렇게 되자 이번엔 리베라가 질투를 시작했다. 어느 날은 권총을 들고 나타나 칼로와 함께 있던 연인을 내쫓은 일도 있었다.

환희와 절망이 뒤섞였던 칼로의 삶

칼로와 리베라. 이 두 사람의 삶에 또 하나의 전환점이 된 일이 있었다. 그것은 소련 내 권력투쟁에서 밀려난 레프 트로츠키가 멕시코로 망명을 온 사건이었다. 사형선고를 받은 트로츠키는 스탈린에게 추격을 받으며 쫓기는 신세였다. 칼로는 트로츠키 부부를 자신의 집에서 지내도록 했다. 리베라는 내키지 않았지만, 칼로가 너무나 적극적이었기에 승낙할 수밖에 없었다.

트로츠키와 지내며 칼로는 이 역사적 인물과 가까워졌다. 둘은 연애편지를 주고받았고 짧게나마 불륜에 빠지기도 했다. 그러다 트로츠키의 아내가 이를 눈치채면서 트로츠키는 아내에게 돌아갔다. 그리고 칼로가 가지고 있었던 자신의 편지를 모두 돌려받아 불태우고는 관계를 정리했다. 하지만 얼마 뒤 리베라가 둘 사이에 있었던 일을 알게 되었고, 그는 트로츠키와 혁명에 대한 견해 차이로 크게 싸웠다. 결국 트로츠키는 짐을 정리해 집을 나갔다. 이 일로 리베라는 칼로에게 대단히 냉정해졌다.

그러는 사이 칼로는 점점 이름을 알리게 되었다. 초현실주의를 이끌던 앙드레 부르통이 그녀의 작품에 매료되어 미국과 프랑스에서의 전시를 주선했고, 이것이 계기가 되어 작품이 팔리기 시작했다. 미국에서 칼로의 성공은 대단했다. 태어나서 그렇게 큰돈을 벌어 본 적이 없을 정도였다.

그런데 프랑스에서는 생각만큼 일이 잘되지 않았다. 전시를 향한

프리다 칼로, 〈디에고와 나〉, 1949, 개인 소장.

프리다 칼로는 아무리 노력해도 디에고 리베라를 떠날 수 없었다. 그와는 영혼이 하나로
연결되어 있었기 때문이다. 이 작품은 프리다 칼로의 작품 중 최고가를 기록했다.

관심이 기대를 밑돌았던 것이다. 하지만 나름의 성과도 있었다. 파블로 피카소, 마르셀 뒤샹 등 미술계의 거장들과 사귈 수 있었고, 루브르 박물관에 작품이 소장되는 영예도 안았다. 파리 패션계의 주목을 끌면서 《보그》 표지에도 칼로의 작품이 등장하게 되었다. 이런 추억에도 불구하고 칼로는 왠지 파리와 자신이 맞지 않는다고 생각했다. 게다가 장거리 여행의 부담이 누적되면서 몸이 다시 아프기 시작했다. 결국 그녀는 미국을 거쳐 멕시코로 돌아왔다.

그 후로도 많은 일이 있었다. 그녀의 집에서 쫓겨나듯 나가 다른 집을 구해 살던 트로츠키는 잔인하게 암살되었다. 어떤 이들은 리베라가 그를 죽였다고 믿었다. 하지만 실은 스탈린이 보낸 스파이의 짓이었다. 칼로는 이 일로 여기저기 조사를 받으러 불려 다녀야 했다.

리베라는 이미 오래전부터 미국의 젊은 배우와 사랑에 빠져 있었다. 칼로가 돌아온 뒤 그는 이혼을 요구했다. 칼로는 눈물을 흘리며 이혼 서류에 서명을 했다. 리베라는 미국으로 떠났고 자신은 멕시코에 남았다. 슬픔을 잊기 위해 그녀는 몇 달간 매일같이 술을 마셨다. 그리고 도자기 시계를 하나 만들었다. 도자기에는 '산산이 부서진 시간 1940년 9월'이라는 글자를 새겼다.

〈가시 목걸이 자화상〉은 이 무렵 그려진 자화상이다. 리베라와 이별할 수밖에 없었지만 영혼은 여전히 그에게 얽매여 피를 흘리는 자신을, 그러면서도 다른 한편으로는 그에게서 벗어난 완전한 자유를 꿈꾸는 자신을 그렸다. 함께 있으면 늘 부딪히고 서로 싸웠지만, 칼로와 리베라는 세속적인 시각으로는 이해할 수 없는 사이였다. 영적으

로, 예술적으로 깊이 연결된 동반자였던 것이다.

이 작품에 담은 진심이 전해졌던 것일까? 폭음으로 몸이 망가져 가던 칼로에게 리베라가 돌아왔다. 미국에서 고생을 한 리베라도 이제 많이 약해져 있었다. 샌프란시스코에서 요양을 하고 돌아온 칼로는 1940년 12월, 리베라와 다시 결혼했다. 그때 리베라는 54세였고 칼로는 32세였다. 칼로는 똑같은 모양의 도자기 시계를 주문해서 자신들의 결혼을 기억했다.

두 번째 결혼을 통해 두 사람은 서로에게 더 이상 연연하지 않는 동반자가 되었다. 부부관계는 하지 않았고 각자 버는 만큼 쓰면서 생

명화잡사

활했다. 프리다는 점점 마음이 자유로워지는 걸 느꼈다. 1943년에 그녀는 국립 회화조각아카데미의 교수가 되었다. 많은 제자를 길렀고 큰 보람을 느꼈다. 그렇게 시간이 흘렀다.

그러다 그녀의 몸이 더 이상 버텨 내지 못하는 시기가 찾아왔다. 그녀는 끝없이 반복되는 수술을 견뎠다. 몸에 철심을 박았고 다리를 잘라 냈으며 휠체어 생활을 하다가 나중에는 누워서 지내게 되었다. 고통 속에서 힘겨워지자 그녀는 리베라가 곁에 없는 것이 슬퍼졌다. 그는 가끔 들러서 위로를 해 주고 돌아갔다.

멕시코에서 첫 개인전이 열렸을 때, 그녀는 침대에 누운 채로 옮겨져 전시회 오프닝에 참석했다. 데킬라도 마시고 너무도 흥겨운 자리였다. 그것이 좋은 추억으로는 마지막이 되었다. 견딜 수 없는 고통 속에서 모르핀에 의존해 버티던 칼로는 세상을 떠났다. 1954년 7월 13일이었다. 그녀는 일기에 이런 글을 남겼다.

'행복한 외출이기를.
그리고 다시는 돌아오지 않기를.'

번영의 환상에서 폐허로

1900~1945

낙관에는 대가가 따른다. 산업혁명을 성공시키고 넓은 식민지를 차지한 유럽의 열강들은 번영에 취하기 시작했다. 모던이라는 이름의 멋진 문화예술을 창조한 파리는 세상의 중심이 되었고 온 세상의 재능 있는 젊은이들을 불러 모았다. 파리 외에도 런던, 베를린, 빈, 밀라노 등 주요 도시에는 멋지게 차려입은 신사와 숙녀들이 거리를 활보했고 화려한 쇼가 연일 도시의 밤을 수놓았다. 낙관에 빠지지 않을 이유는 없어 보였다.

산업혁명의 진군은 멈추지 않았지만 더 이상 지구 위에 남아 있는 식민지는 없었다. 그러자 열강들 간에 식민지를 놓고 목숨을 건 싸움이 시작될 수밖에 없었다. 세계대전은 이런 배경에서 벌어졌다. 첫 번째 세계대전이 유럽을 쑥대밭으로 만들었다면 두 번째 세계대전은

지구 전체를 폐허로 만들었다.

그 사이 스페인 독감은 수천만 명의 목숨을 앗아갔고, 러시아에서는 공산주의 혁명이 벌어졌으며 대공황은 자본주의에 심각한 문제가 있다는 사실을 알려 주었다. 두 번의 전쟁을 치르는 동안 영국은 패권국의 지위에서 힘없이 물러났다. 승전국과 패전국이 엇갈리면서 세계는 미국과 소련이 절반씩 차지한 모양새가 되었고 이후 세상은 이 두 강대국이 벌이는 냉전 시대로 접어들게 된다.

앞서 우리는 이런 비극적인 역사의 한복판에서 살아간 이들을 만나 보았다.

- 빈 음악을 대표하는 거장 구스타프 말러(1860~1911)의 아내 알마 말러(1879~1964)는 낙관의 시대를 상징하는 매혹적인 여인이었다. 뜨겁게 사랑했던 연인으로서 그녀에게 집착하던 오스카 코코슈카(1886~1980)는 제1차 세계대전에 징병되면서 그녀를 영원히 잃게 되었다.
- 에곤 실레(1890~1918)도 전쟁을 피해갈 수 없었다. 그는 요령을 발휘해 전쟁터에서의 죽음을 면했지만, 전쟁이 끝날 무렵 온 세상을 뒤덮은 스페인 독감에 희생되었다.
- 프리다 칼로(1907~1954)는 공산주의의 열렬한 추종자였다. 멕시코 벽화 운동의 대표자 디에고 리베라(1886~1957)의 아내였던 그녀는 아픈 몸과 남편의 외도에 끝없는 고통을 겪었지만 성공한 화가로 자립하면서 오래도록 자신을 가두던 굴레에서 벗어났다.

재앙으로 뒤덮였던 이 시대를 조금 멀리 떨어져서 바라보자. 이 모든 비극은 왜 만들어진 것일까? 그 근본으로 찾아가면 계몽주의가 모습을 드러낸다. 중세가 저물고 등장한 계몽주의는 이성의 완전함을 믿었다. 그렇기에 신이 사라진 자리에 이성을 올려 두었던 것이다. 그리고 이성의 힘으로 모든 것이 좋아지리라 자신했다.

하지만 이성은 신의 자리를 대신했을지언정 신의 절대적 권위, 즉 모두를 압도하는 권위는 갖지 못했다. 각자의 머릿속에 들어 있는 것이었기 때문이다. 계몽주의는 여러 자식을 낳았다.

공리주의, 공산주의, 파시즘, 무정부주의….

19세기에 생겨난 이러한 모든 사상들은 계몽주의라는 뿌리에서 생겨났다. 이들은 저마다 자기들만이 옳다고 주장했다. 다른 생각은 그릇되었으며 없어져야 할 악이라고 규정했다. 비극은 이렇게 시작되었다.

비극의 시대에도 의미 있는 발견들은 이어졌다. 쇼펜하우어와 니체가 우리 내면의 욕망과 생명의 힘을 알려 준 뒤 프로이트가 무의식의 존재를 알려 주었고, 아인슈타인은 우리가 세상을 이해하는 방식을 바꿔 주었다.

비극의 시대에 생겨난 실존주의는 감당할 수 없는 허무를 딛고 서는 법을 이야기했다. 이런 면에서 이 시기는 인류의 역사에서 매우 의미 있는 시기였다. 비로소 인간이라는 존재가 무엇인지, 그리고 인

명화잡사

간이 어떤 세상에서 살아가도록 정해져 있는지 아주 조금씩 알아가게 되었기 때문이다.

도도한 강물 위에서
끝없이 반짝이는 것

지금 이 순간이 인생이다.
_ 에크하르트 톨레

'윤슬'

순 우리말이다. 햇빛이나 달빛에 반짝이는 잔물결을 말하는데, 물의 비늘이라 말하는 이들도 있다. 강변이나 해변에 가면 붉게 물드는 노을과 함께 윤슬을 보게 된다. 윤슬은 언제나 노을보다 먼저 우리를 맞는다. 그리고 해가 질 때까지, 오래도록 분위기를 고조시킨다.

나는 언제나 노을보다 햇빛에 비친 물결의 반짝임이 더 좋았다. 그래서 강변으로 놀러 갈 때면 이른 아침 해가 뜰 때 조용히 일어나곤 했다. 물가에 앉아 혼자만의 시간을 보내기 위해서였는데, 그럴 때면 물길을 따라 드리운 윤슬을 원 없이 즐길 수 있었다. 인상주의 화가 중에서 이를 가장 잘 그렸던 이들은 모네와 시슬레다. 사람들이 이들의 작품 중에서도 특히 강을 그린 풍경화를 좋아하는 이유를 나는 잘 알고 있다.

윤슬이 남기는 긴 여운

강가에 앉아 흘러가는 강물을 보고 있으면 감상에 젖는다. 나는 강물에서 인생을 떠올렸고, 어떨 때는 인간의 오랜 역사를 떠올렸다. 강물은 돌아오지 않는다. 그저 아래로, 아래로 흘러갈 뿐이다. 인생도, 인간사도 한번 흘러가면 다시 돌아오지 않는다. 그 무심함과 도도함 앞에서 나는 거역할 수 없는 힘을 느낀다. 그 힘의 실체는 시간이다. 시간은 오직 한 방향으로 밀고 나간다. 이러한 시간의 진군에서 벗어날 수 있는 것은 아무것도 없다. 역사의 강물이 모든 걸 휩쓸어 갈 수 있는 이유도 시간의 힘을 품고 있기 때문이다. 시간은 다양한 모습으로 우리 앞에 드러나는데, 역사도 그중 하나다. 우리네 인생사도 그렇다.

이 책에서 우리는 모두 15편의 명화와 그 속에 펼쳐진 드라마를 만났다. 그리고 도도히 흐르는 역사의 물결 위에 이들을 얹어 보았다. 그러자 이들은 모두 윤슬이 되어 빛났다. 이러한 윤슬의 반짝임은 우리 마음에 긴 여운을 남긴다. 이 여운을 불러일으키는 건 당연히 명화 속 주인공의 삶에서 느낀 감동일 것이다. 이런 감동은 역사적 인물이라서 생겨난 게 아니다. 대단한 업적을 남겨서도 아니다. 신분이나 지위와 상관없이 이들은 그저 잡스러운 현실을 살았다. 그런데 이들의 현실엔 뭔가 특별한 것이 있었다. 즉 어떤 마음씀이랄까, 치열한 몸부림 같은 것들이 드라마에 숨결을 불어넣었고 그것은 다시금 어떤 계기를 통해 한 점의 명화가 되었다. 그렇게 한 알의 윤슬이 탄생

한 것이다.

감동의 이면엔 늘 부러움이 숨어 있다. 내 드라마도 한 편의 명화를 만들어 낼 수 있을까? 시대의 강물에 떠밀려 가다가 그저 아무 의미 없이 사라지기를 원하는 사람은 없다. 될 수만 있다면 누구나 물결 위에서 반짝이는 순간을 맞고 싶은 법이다. 그것이 다만 찰나의 순간일지라도. 이렇듯 우리 마음 깊은 곳에는 '윤슬의 꿈'이 살아 숨쉰다.

내 삶의 무게를 달아보는 것

하지만 이 꿈은 쉽게 바랄 수 있는 게 아니다. 명화의 주인공이 되고 역사에 이름을 올리기란 너무도 어려운 일이다. 대신 내 개인사에서라면 이야기가 달라진다. 내 삶에도 명화의 순간이 있었을까? 비슷한 게 있다. 바로 사진이다.

친구가 간혹 오래전 사진을 보내 줄 때가 있다. 까마득하게 잊고 있었던 학창시절의 한 장면 같은 것을 말이다. 그럴 때면 과거의 나와 만나야 한다. 사진 속의 나는 늘 젊고 싱그럽다. 사진 속의 내 모습은 마치 윤슬처럼 반짝인다. 그런데 그런 반짝이는 순간의 이면에는 어딘가 어설픈 모습도 보인다. '더 유연하고, 더 진중하고, 더 대범할 수 있었을 텐데…' 사진을 보며 이런 반성을 하게 되는 건 그사이 내가 더 많이 경험했고 더 성숙했기 때문이리라. 하지만 사진 속 시절

로부터 너무 멀리 와 버렸음을 느낄 때마다 그 시절이 얼마나 아름다웠는지, 얼마나 소중했는지 새삼 절감하게 된다.

　그런데 이 같은 추억의 한 장면이 내 일생의 명화이자 가장 찬란한 윤슬이라고 할 수 있을까? 나는 이 질문에 선뜻 답을 할 수 없다. 그리고 왠지 그래서는 안 된다고 느낀다. 내 삶이라는 역사책은 여전히 써 내려가는 중이기 때문이다. 살아 있는 한 이 책은 언제나 미완성이다. 나는 아마도 주어진 시간이 다할 때까지 이 책을 계속 써 나갈 것이다. 내 일생의 명화는 아직 그려지지 않았다는 믿음을 품고.

　그러면서도 때가 되면 해야 할 일이 있다. 그것은 바로 중간 점검이다. 삶의 방향이 올바르게 잡혀 있는지, 어느 정도 왔는지 돌아보는 일이다. 하지만 선뜻 내키지 않는다. 삶이 엉뚱한 곳에 있지는 않은지, 내 삶의 무게가 너무 가볍지는 않은지 두려워지기 때문이다. 이러한 두려움의 바닥에는 삶에서 얻은 성취에 대한 불안, 남들 보기에 그럴듯한 결과물이 있어야 한다는 부담감이 자리하고 있다. 이러한 함정에 빠져 있을 때 우리는 어떤 일에도 엄두를 내지 못한 채 시간을 흘려보낸다. 그리고 과거의 추억에 의존한다. 한잔 술을 기울이며, 분위기 좋은 곳에서 차를 한잔 나누며 '왕년의 나'를 소환한다. 그렇게 마치 일상이 영원히 반복될 것처럼 살아가는 것이다.

긴 호흡의 삶

하지만 개인의 삶은 영원하지 않다. 결말에 어떤 멋진 피날레가 예정되어 있는 것도 아니고, 대개는 아무 일도 아니라는 듯 갑자기 끝나 버린다. 이런 결말을 애써 외면하지 않고 마음에 품고 사는 이들이 있다. 이들은 자신의 존재 의미에 대한 지속적인 갈증을 느낀다. 그렇기에 '윤슬의 꿈'을 절대 포기하지 않는다. 이 꿈을 이루는 방법은 함정에서 빠져나와 눈앞의 세상을 생생히 살아 내는 것, 그것뿐이다.

함정에서 빠져나왔다면 가장 먼저 해야 할 일은 조급함을 버리는 것이다. 긴 호흡으로 살아갈 결심을 해야 한다. 이런저런 걱정에 우왕좌왕하지 않는 것이다. 물론 삶에는 정답이 없다. 하지만 '윤슬의 꿈'을 이루고자 한다면 내 삶이 평범한 그림이 되는 건 아닌지 걱정하거나 남의 그림을 기웃거리는 대신 나만의 이야기를 담을 수 있어야 한다. 그러니 나는 나를 더 깊이 이해해야 한다. 그리고 나답게 살 수 있어야 한다.

나답게 산다는 건 생각보다 어렵지 않다. 그저 내가 좋아하는 것, 내가 잘할 수 있는 것을 하며 시간을 보내면 된다. 그러다가 만사를 잊을 정도로 몰두하게 되는 일, 남들이 인정해 주는 일에 집중하면 그것이 내 분야, 내 전문성의 영역이 된다. 이를 위해서는 의식적인 노력이 필요하다. 나를 둘러싼 수많은 역할과 의무에 매몰되지 않아야 한다. 그렇게 묵묵히 가다 보면 나는 성장의 순간들을 경험할 수

있다. 무언가에 몰두해 있다가 문득 나의 잠재력과 만날 수 있고, 잠재력이 탁월함으로 변하는 순간도 경험할 수 있다. 이런 순간에 느끼는 기쁨은 이루 말할 수 없다. 처음에는 작은 성취겠지만 한번 만들어진 성취는 눈 뭉치를 굴려 나가듯 점점 더 커진다.

이것이 바로 내 성장의 드라마다. 긴 호흡의 삶이란, 성취의 결과물을 쫓는 게 아니라 이러한 성장의 드라마를 묵묵히 써 내려가는 일이다. 그 어떤 성취도 시간의 힘을 이겨내지 못한다. 추억으로 밀려나고 그 빛은 점점 바랜다. 하지만 성장은 다르다. 성장은 시간의 힘을 품고 나아간다. 그럴 때 비로소 우리는 나에게 주어진 현재를 되살려 '지금'을 살아갈 수 있게 된다.

지금을 살아간다는 것

이따금 가슴 설레는 일을 발견해도, 이미 너무 늦었다고 생각될 때가 있다. 젊음이 다 빠져나갔다고, 열정이 생기지 않는다고 느껴지는 때다. 나는 그럴 때면 10년 뒤의 나를 상상한다. 10년 뒤 나는 지금을 회상하며 분명 이렇게 말할 것이다. '그때만 해도 참 젊었는데…' 그렇다. 지금의 나는 내게 주어진 인생의 시간에서 가장 젊다. 어쩌면 싱그럽게 보일지도 모른다. 그뿐 아니라 난 이미 성숙을 경험했다. 과거의 내가 갖추지 못한 경험과 지혜까지도 갖고 있는 것이다. 그렇다는 건 한마디로 가장 좋을 때라는 것이다. 내게 주어진 가장 아름다

운 시간이자, 놀랍도록 소중한 기회라는 뜻도 되겠다.

　시간은 다양한 얼굴을 하고 있기에 우리는 종종 시간을 오해한다. 가장 큰 오해는 아마도 과거, 현재, 미래가 실재한다는 생각일 것이다. 그래서 누군가는 추억을 곱씹고 곱씹으며 과거에서 살아간다. 그런가 하면 누군가는 막연한 기대만을 품은 채 미래에 가서 살아간다. 모두 현재를 버리고 허구에 발을 딛고 살아가는 삶이다.

　　'머리로 믿는 것은

　　눈으로 보는 것을 이길 수 없다.'

　이 책은 이 한 문장으로 시작했다. 삶은 오직 주관으로만 살아 내는 것이라고도 했었다. 지식을 버리고 감각에 따르면 내 삶에 주어진 것은 오직 현재, 지금뿐이다. 우리는 오직 현재만 살아갈 수 있고 현재에서만 무언가를 할 수 있다. 그러므로 현재를 되살려야 한다. 현재는 성장하고 있을 때 다시 살아난다. 시간의 힘을 품고 앞으로 힘차게 나아갈 때 난 마침내 시대와 호흡하게 되고 역사의 흐름에도 자연스럽게 올라탄다. 그 생기 넘치는 내 모습을 누군가 사진으로 찍어줬다고 하자. 난 사진 속에서 진정 살아 있다. 언젠가 이런 멋진 사진을 보게 된다면 비로소 난 깨닫게 될 것이다. 이것이 바로 명화라는 걸. 그리고 나의 지금이 마치 윤슬처럼 눈부시게 반짝이고 있다는 걸.

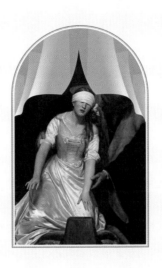

참고 문헌과 더 보기

빵집 딸과 사랑에 빠진 로마 최고의 스타 화가

- 《라파엘로, 정신의 힘》, 프레드 베랑스, 글항아리, 2008
- 《라파엘로》, 니콜레타 발다니, 미켈레 프리스코, 예경, 2007
- 영화 〈라파엘로: 예술의 군주(Raphael: Lord of the Arts)〉, 2017

그림에 담긴 정중하고 우아한 거절

- 《헨리 8세와 여인들 1》, 앨리슨 위어, 루비박스, 2007
- 《헨리 8세와 여인들 2》, 앨리슨 위어, 루비박스, 2007
- 드라마 〈튜더스〉, 2007~2010
- 영화 〈천일의 스캔들〉, 2008
- 영화 〈천일의 앤〉, 1969

여왕이 된 지 9일 만에 쫓겨난 소녀

- 《9일 여왕》, 앨리슨 위어, 루비박스, 2008
- 《헨리 8세의 후예들》, 앨리슨 위어, 루비박스, 2005
- 영화 〈레이디 제인〉, 1986

친오빠만 따르던 공주의 마음을 훔친 사랑꾼

- The Winter Queen, Marie Hay, Legare Street Press, 2022
- Tyll, Daniel Kehlmann, Vintage, 2020
- 《30년 전쟁》, C. V. 웨지우드, 휴머니스트, 2011

손가락질 받으면서도 렘브란트를 지켜준 여인

- Young Rembrandt: A Biography, Onno Blom, W. W. Norton & Company, 2020
- Rembrandt's Universe, Schwartz Gary, Thames Hudson, 2014
- 《렘브란트》, 크리스토퍼 화이트, 시공아트, 2011
- Rembrandt: The Painter at Work, Ernst van de Wetering, University of California Press, 2009
- 《렘브란트》, 마리에트 베스테르만, 한길아트, 2003

- 《REMBRANDT》, 피에르 카반느, 열화당, 1994
- 다큐멘터리 〈나의 렘브란트(My Rambrant)〉, 2019

새장 속으로 들어가 비로소 자유로워진 새
- 《영어고전 673 알렉상드르 뒤마의 루이즈 드 라 발리에르 공작부인》, 알렉상드르 뒤마, 테마여행신문, 2022
- 《新 프랑스 왕과 왕비》, 김복래, 북코리아, 2021
- 드라마 〈베르사유〉, 2015~2018
- 영화 〈왕의 춤〉, 2000

어머니의 철천지원수를 존경한 황제
- Maria Theresa: The Habsburg Empress in Her Time, Barbara Stollberg-Rilinger, Princeton University Press, 2022
- 《독일 통합의 비전을 제시한 프리드리히 2세》, 김장수, 푸른사상, 2021
- 《마리아 테레지아》, 김장수, 푸른사상, 2020
- Frederick the Great and the Rise of Prussia, William Reddaway, Blackmore Dennett, 2018
- 드라마 〈마리아 테레지아〉, 2022

목걸이 사기극이 불러일으킨 나비효과?
- 《마리 앙투아네트》, 슈테판 츠바이크, 이화북스, 2023
- 드라마 〈마리 앙투아네트〉, 2022
- 영화 〈앙투아네트〉, 2006

혁명의 괴물을 죽인 아름다운 여인
- 《프랑스 대혁명 1,2》, 막스 갈로, 민음사, 2013
- 영화 〈나폴레옹〉, 2023
- 영화 〈프랑스 대혁명〉, 1989
- 영화 〈당통〉, 1983

연인의 친구 앞에 누드 모델로 선 이유
- The Woman in White: Joanna Hiffernan and James McNeill Whistler, Margaert F.

MacDonald, Yale University Press, 2020
- 《쿠르베》, 재원 편집부, 재원, 2004

나폴레옹 3세에게 속은 합스부르크의 바보

- The Last Emperor of Mexico, Edward Shawcross, Basic Books, 2021
- Maximilian and Carlota: Europe's Last Empire in Mexico, M. M. McAllen, Trinity University Press, 2015
- 《멕시코, 인종과 문화의 용광로》, 이준명, 푸른역사, 2013
- 《멕시코의 역사》, 멕시코대학원, 그린비, 2011

그림으로 남은 화가의 영원한 뮤즈

- A Type of Beauty: the story of Kathleen Newton, Patricia O'Reilly, Cape Press, 2012

파란 폭풍 구름 위에서 잠 못 이루는 남자

- Kokoschka and Alma Mahler, Alfred Weidinger, Prestel, 1996
- Alma Mahler, or, The Art of Being Loved, Francoise Giroud, Oxford University Press, 1992
- 영화 〈알마 & 오스카(Alma & Oskar)〉, 2022
- 영화 〈바람의 신부(Bride of the Wind)〉, 2001

죽음을 간절하게 끌어안고 있는 소녀

- 《에곤 실레》, 라인하르트 슈타이너, 마로니에북스, 2023
- 《에곤 실레》, 박덕흠, 재원, 2020
- 《에곤 실레》, 프랭크 휘트포드, 시공아트, 1999
- 영화 〈에곤 실레: 욕망이 그린 그림〉, 2016

산산이 부서진 몸, 잔인하고 가혹한 사랑

- 《프리다 칼로》, 반나 빈치, 미메시스, 2019
- 《프리다 칼로, 내 영혼의 일기》, 프리다 칼로, 비엠케이(BMK), 2016
- 《프리다 칼로 & 디에고 리베라》, J.M.G. 르 클레지오, 다빈치, 2011
- 영화 〈프리다(Frida)〉, 2002

도판 목록

읽기 전에

- 자크 루이 다비드, 〈나폴레옹의 대관식〉, 1805~1807, 루브르 박물관.

빵집 딸과 사랑에 빠진 로마 최고의 스타 화가

- 도미니크 앵그르, 〈라파엘로와 라 포르나리나〉, 1813, 포그 미술관.
- 산치오 라파엘로, 〈자화상〉, 1504~1506, 피티 궁전.
- 산치오 라파엘로, 〈의자에 앉은 성모〉, 1513~1514, 피티 궁전.
- 산치오 라파엘로, 〈라 포르나리나〉, 1518, 바르베리니 궁전.
- 헨리 넬슨 오닐, 〈라파엘로의 마지막 순간〉, 1866, 브리스톨 미술관.
- 산치오 라파엘로, 〈베일을 쓴 여인〉, 1512~1515, 피티 궁전.

그림에 담긴 정중하고 우아한 거절

- 한스 홀바인, 〈대사들〉, 1533, 내셔널 갤러리.
- 한스 홀바인, 〈헨리 8세〉, 1537, 티센 보르네미사 미술관.
- 작자 미상, 〈앤 불린〉, 1550, 히버 성.

여왕이 된 지 9일 만에 쫓겨난 소녀

- 폴 들라로슈, 〈제인 그레이의 처형〉, 1833, 내셔널 갤러리.
- 윌리엄 스크로츠, 〈윈저 공 에드워드〉, 1546, 윈저성 로열 컬렉션.
- W. 홀, 〈제인 그레이의 초상〉, 1753, 판화.
- 안토니스 모르, 〈메리 1세〉, 1554, 프라도 미술관.

친오빠만 따르던 공주의 마음을 훔친 사랑꾼

- 미힐 얀손 판 미레벨트, 〈보헤미아 여왕 엘리자베스 스튜어트〉, 1623, 개인 소장.
- 작자 미상, 〈아이작 올리버의 초상화를 따라 그린 헨리 왕자 초상화〉, 1610, 내셔널 초상화 갤러리.
- 미힐 얀손 판 미레벨트, 〈프리드리히 5세의 초상화〉, 1628~1632, 댄 하그 역사 박물관.
- 헤라르트 판 혼트호르스트, 〈보헤미아 여왕 엘리자베스 스튜어트〉, 1642, 내셔널 갤러리.

손가락질 받으면서도 렘브란트를 지켜준 여인

· 렘브란트 판 레인, 〈다윗의 편지를 들고 있는 밧세바〉, 1652, 루브르 박물관.
· 렘브란트 판 레인, 〈자화상〉, 1629, 뉘른베르크 게르마니세 국립미술관.
· 렘브란트 판 레인, 〈프란츠 반닝 코크 대위의 민병대(야경)〉, 1642, 암스테르담 국립미술관.
· 렘브란트 판 레인, 〈헨드리케 스토펄스〉, 1654~1656, 내셔널 갤러리.
· 렘브란트 판 레인, 〈티투스〉, 1668, 루브르 박물관.
· 렘브란트 판 레인, 〈유노〉, 1662~1665, 해머 박물관.

새장 속으로 들어가 비로소 자유로워진 새

· 루이즈 데스노스, 〈왕실에서의 만남〉, 1838, 개인소장.
· 피에르 미냐르, 〈루이즈 드 라 발리에르〉, 1661년경, 스코틀랜드 파이비성.
· 피터 렐리, 〈앙리에트 당글르테르〉, 1660년경, 굿우드 하우스.
· 앙리 테스틀랭, 〈루이 14세〉, 1648, 베르사유 궁전.
· 루이 페르디낭 엘, 〈몽테스팡 부인〉, 1670년경, 베르사유 궁전.
· M. 슈미츠, 〈아이들과 함께 있는 루이즈 드 라 발리에르〉, 1865, 베르사유 궁전.

어머니의 철천지원수를 존경한 황제

· 아돌프 멘첼, 〈1769년 나이세에서 열린 프리드리히 2세와 요제프 2세의 회담〉, 1855~1857, 베를린 고전회화관.
· 폼페오 바토니, 〈요제프 2세와 토스카나의 피에트로 레오폴트 대공〉, 1769, 빈 미술사 박물관.
· 안톤 그라프, 〈프리드리히 2세〉, 1781, 상수시 궁전.
· 마르틴 판 메이텐스, 마리아 테레지아, 1759, 빈 미술 아카데미.

목걸이 사기극의 불러일으킨 나비효과?

· 엘리자베트 비제 르브룅, 〈마리 앙트와네트와 아이들〉, 1787, 베르사유 궁전.
· 조제프 뒤크뢰, 〈마리 앙투아네트〉, 1769, 베르사유 궁전.
· 앙투안 프랑수아 칼레, 〈루이 16세〉, 1786, 카르나발레 박물관
· 엘리자베트 비제 르브룅, 〈장미를 들고 있는 마리 앙투아네트〉, 1783, 베르사유 궁전.

혁명의 괴물을 죽인 아름다운 여인

· 폴 자크 에메 보드리, 〈마라의 암살〉, 1860, 낭트 미술관.

- 조제프 보즈, 〈장 폴 마라〉, 1793, 카르나발레 박물관.
- 장 자크 하우어, 〈샤를로트 코르데〉, 1793, 개인 소장.
- 아르투로 미첼레나, 〈처형장으로 가는 샤를로트 코르데〉, 1889, 베네수엘라 국립 미술관.
- 자크 루이 다비드, 〈마라의 암살〉, 1793, 벨기에 왕립 미술관.

연인의 친구 앞에 누드 모델로 선 이유
- 귀스타브 쿠르베, 〈앵무새와 여인〉, 1866, 메트로폴리탄 미술관.
- 제임스 휘슬러, 〈모자를 쓴 자화상〉, 1858, 프리어 미술관.
- 제임스 휘슬러, 〈흰색 교향곡 1번: 하얀 소녀〉, 1863, 워싱턴 내셔널 갤러리.
- 제임스 휘슬러, 〈회색과 검정색의 편곡 1번(화가의 어머니)〉, 1871, 오르세 미술관.
- 귀스타브 쿠르베, 〈잠〉, 1866, 프리팔레 미술관.
- 귀스타브 쿠르베, 〈아름다운 아일랜드 여인 조〉, 1866, 메트로폴리탄 미술관.

나폴레옹 3세에게 속은 합스부르크의 바보
- 장 폴 로랑, 〈처형장으로 가는 막시밀리안 황제〉, 1882, 에르미타시 미술관.
- 요제프 카를 슈틸러, 〈막시밀리안 대공〉, 1847, 미라마레 역사 박물관.
- 체사레 델라쿠아, 〈멕시코 대표단에게 임명되는 막시밀리안 황제〉, 1864, 미라마레 역사 박물관.
- 산티아고 레불, 〈카를로타 황후〉. 1867, 멕시코시티 국립 미술관.
- 에두아르 마네, 〈막시밀리안 황제의 처형〉, 1868~1869, 만하임 미술관.

그림으로 남은 화가의 영원한 뮤즈
- 제임스 티소, 〈정원 벤치〉, 1882, 개인 소장.
- 제임스 티소, 〈자화상〉, 1865, 샌프란시스코 미술관.
- 제임스 티소, 〈아빠가 없는 아이〉, 1879, 개인 소장.
- 제임스 티소, 〈리치몬드의 테임즈 강변〉, 1878~1879, 개인 소장.
- 제임스 티소, 〈칼레 도착〉, 1885, 안트베르펜 왕립 미술관.

파란 폭풍 구름 위에서 잠 못 드는 남자
- 오스카 코코슈카, 〈바람의 신부〉, 1914, 바젤 미술관.
- 오스카 코코슈카, 〈오스카 코코슈카와 알마 말러의 이중 초상〉, 1912~1913, 폴크방 미술관.

죽음을 간절하게 끌어안고 있는 소녀

- 에곤 실레, 〈죽음과 소녀〉, 1915, 벨베데레 궁전.
- 에곤 실레, 〈꽈리 열매가 있는 자화상〉, 1912, 레오폴트 미술관.
- 에곤 실레, 〈발리 노이질의 초상〉, 1912, 레오폴트 미술관.
- 에곤 실레, 〈포옹〉, 1917, 벨베데레 궁전.
- 에곤 실레, 〈에디트의 초상〉, 1915, 헤이그 미술관.

산산이 부서진 몸, 잔인하고 가혹한 사랑

- 프리다 칼로, 〈가시 목걸이 자화상〉, 1940, 개인 소장.
- 프리다 칼로, 〈디에고와 나〉, 1949, 개인 소장.

세상에서 가장 아름다운 명화에 담긴 은밀하고 사적인 15가지 스캔들

명화잡사

초판 1쇄 발행 2024년 7월 9일
초판 2쇄 발행 2024년 8월 2일

지은이 김태진
펴낸이 민혜영
펴낸곳 오아시스
주소 서울시 마포구 월드컵북로 14길 56, 3~5층
전화 02-303-5580 | **팩스** 02-2179-8768
홈페이지 www.cassiopeiabook.com | **전자우편** editor@cassiopeiabook.com
출판등록 2012년 12월 27일 제2014-000277호

ⓒ김태진, 2024
ISBN 979-11-6827-204-0 03600